暖心手繪

畫生活、話日常

艾咪老蘇教你輕鬆繪水彩

PAINT WATERCOLOR EASILY

PREFACE 作者序

有時候跟朋友聊起我的學藝之路，都會覺得很好笑。

當孩子進入青少年階段，開始有比較長的時間獨處，脫離社會十幾年，連打字都是龜速的一指神功，很快就放棄再就業的念頭。

開始問自己擅長什麼？我笑說：「好像是洗碗吧？」但應該也比不上洗碗機！後來又問自己：「如果只跟自己比，會是什麼？」想想，很明顯就是畫圖了。

從小就喜歡畫圖，只有一枝鉛筆也畫得很開心，沒有老師，但我有一位很會讚美孩子的母親，記得我用拙拙的筆觸速寫了媽媽，卻獲得大大的肯定，雖然那時我只覺得「媽媽很愛我」。

明確知道自己內心的喜愛後，我打開社區大學的網頁，選了一堂油畫入門。朋友問：「為什麼是油畫？」因為只有這班是白天班。

是的，就這樣開啟了一路不同的風景。

就說我很愛畫，即使從來沒碰過的油畫也畫得如癡如醉，隔年開始跟著畫會到處去寫生，也跟著人家到處去比賽，與此同時，為了練打字，開始寫部落格，順便給自己的部落格畫插圖。

至於水彩如何開始的？那年也參加了林務局辦的步道繪本比賽，想說畫水彩比較快。寫生數年的經驗，雖然媒材不同，基本的原理卻都是相通的，一個用油、一個用水，理解了，慢慢也就熟能生巧了。

記得那一年，在同一天領了兩個獎，早上在內湖領油畫比賽的優勝；下午在淡水領繪本比賽的佳作。不是什麼大獎，卻是內心的小樹慢慢開始發芽，也因為年紀不小，總是告訴自己，不能鬆懈，不能鬆懈。

其實，一切都不是輕鬆得來，除了努力，也很感謝老天爺，祂派了許多小天使來幫我喊加油，學生說：「老蘇的圖好療癒啊！」於是我們一起、一起變得更好了。

我常想，如果我的圖療癒了你，那就是我們都在剛剛好的位置，讓我們瞧見了彼此，來吧，一起來療癒畫水彩！

Amy Chen.

艾咪老蘇 Amy Chen

本名：陳慧玉

老蘇不姓蘇，這是一個有趣的開始，從來沒想過自己會當老師，當時一位格友（部落格時期的朋友）總哀怨著：「水彩好難喔！」

我說：「會嗎？我來教你！」

看完示範，格友眼睛發亮，她說：「妳不當老師很可惜耶！」

沒自信的我笑說：「也許可以叫我艾咪老蘇啦！」

哈，歲月如梭，凡事都有故事，凡事都能讓人成長，無論酸甜苦辣。

現任	插畫水彩老師

經歷	
2010年	新人獎油畫寫生第三名
2011年	畫我內湖油畫寫生優勝、林務局步道繪本佳作
2012年	開始插畫水彩教學、主辦台灣遲緩兒畫郵票明信片義賣
2014年	主辦忠孝捷運畫廊油畫聯展
2018年	成立艾咪老蘇工作室
2023年	持續創作與教學中

Facebook粉絲頁：艾咪老蘇

目錄
CONTENTS

CHAPTER 01

日常行旅

從日常點滴中萃取的美好時光

CHAPTER 02

四季風格

從行走中看見不一樣的世界

工具及材料介紹

Introduction to TOOLS and MATERIALS

鉛筆

繪製鉛筆稿（草稿）時使用。

硬橡皮擦

擦除鉛筆線稿時使用，主要用於擦除較大的範圍。

軟橡皮擦

擦淡鉛筆線稿時使用。

水彩筆

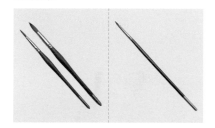

沾取清水渲染、沾取留白膠繪製、沾取顏料調色及暈染上色時使用。

圭筆

沾取顏料後，勾畫線條或繪製細節時使用。

畫紙

用於繪製透明水彩作品的畫紙。（註：本書是使用185磅的Arches水彩紙。）

透明水彩顏料

暈染上色時使用，可依個人喜好選擇品牌。

白色廣告顏料

透明水彩上色完成後，繪製白色區域時使用。

調色盤

放置水彩及廣告顏料，或調色時使用。

筆袋

用於收納鉛筆、水彩筆及圭筆。

水杯

裝水後，可用來洗筆。

抹布

洗筆後，可吸乾水彩筆上多餘水分。

衛生紙

去除畫紙上多餘水彩或水分時使用。

廚房紙巾

保存作品時使用。

吹風機

欲快速吹乾畫紙上的留白膠或上色的水彩時使用。

留白膠

上色前，繪製留白處時使用。

除膠擦

又稱豬皮膠，在水彩上色完成且顏料乾後，可用來擦除畫紙上的留白膠。

肥皂

以水彩筆沾取留白膠前，須先沾水及肥皂，繪製後才能透過洗筆將留白膠洗掉，以保護筆毛。（註：可用洗碗精取代肥皂。）

鉛筆線稿的繪製方法

How to draw a DRAFT

示範作品線稿
下載QRcode

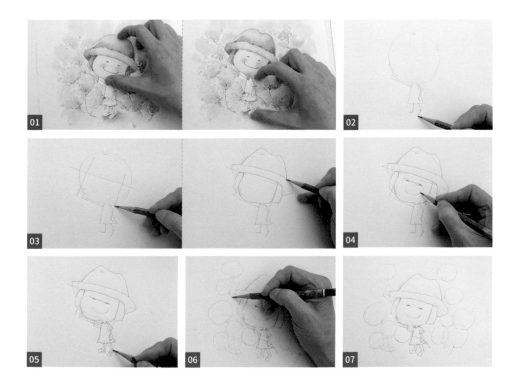

01 繪製人物時，頭部與身體的比例約為1：1，以繪製出可愛的風格。

02 初步繪製鉛筆線稿時，依照完成圖，繪製圓形、四邊形及簡單線條，以進行人物構圖。

03 依照完成圖，繪製輔助線，並根據輔助線繪製帽子、臉部輪廓及頭髮。

04 依照完成圖，繪製輔助線及眼睛、嘴巴。

05 繪製雙手、雙腳及身體。

06 依照完成圖，繪製圓形及簡單線條，以繪製背景的繡球花。

07 最後，以橡皮擦擦除多餘的鉛筆線即可。

透明水彩的調色方法及繪製技巧

Watercolor color MIXING METHODS and PAINTING TECHNIQUES

調色方法

代碼	使用顏色及水量		
A1	Z18	藍	50%水

顏色號碼　顏色名稱　水的使用分量

將水彩筆的筆毛分成五等分，用於表示水的使用分量，請見下方圖示。

10%　30%　50%　70%　100%

繪製技巧

渲染

使用時機　繪製大面積背景。

01　取清水，在畫紙上大面積的掃水。

02　取調色盤已準備好的水彩，依序點在水面上，讓色彩在水面上自然的流動。

03　此時，若發現水分過多，可配合吸色的動作，用衛生紙或水彩筆輕輕地吸回。

縫合

使用時機　須將不同色的水彩自然銜接在一起，以繪製出漸層感。

	A1	Z18藍 + 50%水
	A2	Z20靛藍 + 30%水

01 取A1，在畫紙上暈染上色。

02 取A2，在步驟1的水彩旁暈染上色。（註：換色前，若是同色系，可以不必洗筆。）

03 最後，確認兩個顏色已自然縫合。（註：若水分過多，可用洗淨的筆擦乾，再將多餘的水分稍稍吸回。）

吸色

使用時機

暈染清水或暈染上色後，畫紙上有多餘的顏色或水分須去除時；或不小心上色錯位置，想擦掉顏色重畫。

01 在畫紙暈染上色後，發現顏色或水分過多。

02 以衛生紙在畫紙上按壓，吸除多餘水彩後，再將衛生紙移除即可。（註：也可用乾淨的水彩筆吸回。）

加深背景

使用時機

想讓特定物體或人物從背景中更凸顯出來；或想透過深色背景凸顯白色的物體，例如：白色花朵、白色葉子等。

	A1	Z18藍 + 50%水
	A2	Z20靛藍 + 30%水

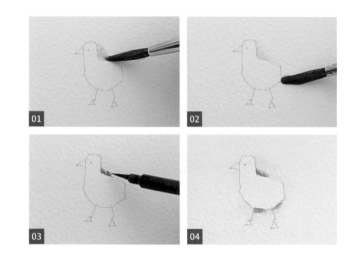

01 取A1，以筆腹在白色鴨子的外側邊緣暈染上色，以繪製背景色。

02 取清水，將步驟1的水彩向外暈染開來。

03 取A2，以圭筆在深色背景處暈染上色，以繪製暗部。

04 最後，重複步驟1-3，持續繪製加深的背景色即可。

去除筆毛的水分

使用時機 洗筆後。

將剛洗過的水彩筆或圭筆放在抹布上，不僅可讓抹布吸除筆毛中多餘的水分，同時可作為繪製作品時的筆架。

作品的保存方法
How to SAVE PAINTINGS

01 作品上色完成且等水彩乾後，通常畫紙會凹凸不平。

02 畫紙翻面，把水彩筆沾滿清水後，以筆腹將紙的背面刷滿水。

03 將畫紙夾在兩張廚房紙巾之間。

04 最後，先用手按壓畫紙，再以厚重的物品壓住畫紙，直到紙張完全乾後，取出作品，即可使紙張變平整。（註：須壓住約1～2週。）

基本顏色對照表
COLOr number chart

（註：本書使用的白色為廣告顏料；其他顏色為透明水彩顏料。）

Z00 白	Z01 淺黃	Z02 黃	Z03 橘	Z04 橘紅	Z05 紅
Z06 暗紅	Z07 紅紫	Z08 藍紫	Z09 土黃	Z10 紅褐	Z11 冷褐
Z12 膚色	Z13 草綠	Z14 深綠	Z15 綠	Z16 孔雀綠	Z17 墨綠
Z18 藍	Z19 天藍	Z20 靛藍	Z21 藍黑	Z22 灰黑	

本書使用說明
INSTRUCTIONS for use of this book

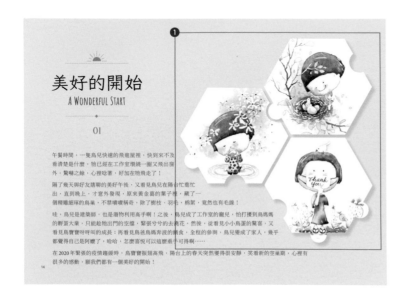

美好的開始
A WONDERFUL START

01

午餐時間，一隻鳥兒快速的飛進屋裡，快到來不及
看清楚是什麼，牠已經在工作室環繞一圈又飛出窗
外，驚嚇之餘，心裡唸著，好加在牠飛走了！

隔了幾天與好朋友聊聊的美好午後，又看見鳥兒在陽台忙進忙
出，直到晚上，才意外發現，原來黃金葛的葉子裡，藏了一
個精緻細琢的鳥巢，不禁嘖嘖稱奇，除了樹枝、羽毛、棉絮，竟然也有毛線！

哇，鳥兒是建築師，也是廢物利用高手啊！之後，鳥兒成了工作室的寵兒，怕打擾到鳥媽媽
的孵蛋大業，只能躡牠出門的空擋，緊張兮兮的去澆花。然後，從看見小小鳥蛋的驚喜，又
看見鳥寶寶呼呼叫叫的成長；再看見爸鳥媽奔波的餵食，全程的參與，鳥兒儼然成了家人，幾乎
都覺得自己是阿嬤了，哈哈，怎麼喜悅可以這麼垂手可得啊……

在 2020 年緊張的疫情趨緩時，鳥寶寶振翅高飛，陽台上的春天突然變得很安靜，笑看新的空巢期，心裡有
很多的感動，願我們都有一個美好的開始！

14

完成圖

線稿

15

水彩調色 COLOR		
A1 Z12膚色＋Z04橘紅＋70%水	**A11** Z03橘＋50%水	
A2 Z12膚色＋Z10紅褐＋50%水	**A12** Z11冷褐＋70%水	
A3 Z10紅褐＋30%水	**A13** Z11冷褐＋50%水	
A4 Z05紅＋30%水	**A14** Z11冷褐＋Z08藍紫＋30%水	
A5 Z18藍＋50%水	**A15** Z00白＋50%水	
A6 Z13草綠＋Z18藍＋50%水	**A16** Z03橘＋30%水	
A7 Z20靛藍＋30%水	**A17** Z04橘紅＋30%水	
A8 Z03橘＋70%水	**A18** Z21藍黑＋Z06暗紅＋30%水	
A9 Z04橘紅＋50%水		
A10 Z04橘紅＋Z05紅＋30%水		

A1
A2
A3
A4
A5
A6
A7
A8
A9
A10
A11
A12
A13
A14
A15
A16
A17
A18

❶ 書中會展示該系列的完成圖，讓大家可欣賞整組作品。

❷ 會以該系列中的其中一幅作品作為示範，並提供線稿及完成圖供大家參考。

❸ 提供運用「基本顏色對照表（P.11）」中水彩顏色，搭配建議的水分比例，調出作畫時運用的顏色。

❹ 示意作畫時，調出的水彩顏色，可和第❸點對照使用，色票僅供參考。

↘ 因水彩顏色、濃度等，會受實際取用的水彩多寡、環境濕度、空調等影響，除了水分須適時的調整外，每次調出的顏色不可能完全相同。

↘ 調出的水彩顏色，會受❶水彩筆上未清洗乾淨，而遺留的顏色，以及❷洗筆筒內的水影響，所以調出的顏色，可能會跟書中示意的顏色不完全相同，為正常的情況。

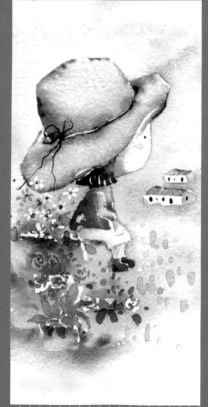
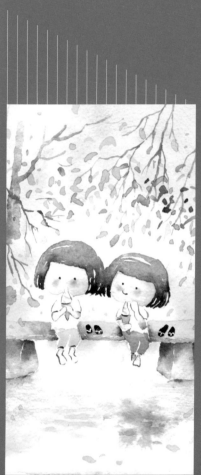
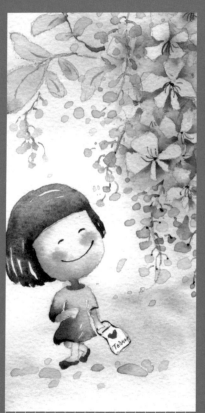

日常行旅

從日常點滴中
萃取的美好時光

01

美好的開始
A WONDERFUL START

01

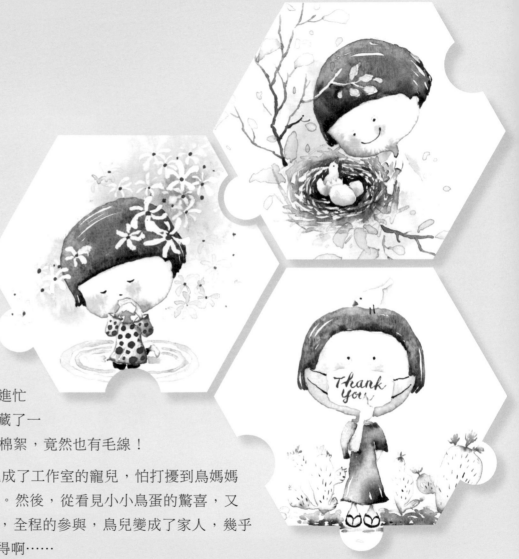

午餐時間，一隻鳥兒快速的飛進屋裡，快到來不及看清楚是什麼，牠已經在工作室環繞一圈又飛出窗外。驚嚇之餘，心裡唸著，好加在牠飛走了！

隔了幾天與好友瞎聊的美好午後，又看見鳥兒在陽台忙進忙出，直到晚上，才意外發現，原來黃金葛的葉子裡，藏了一個精雕細琢的鳥巢，不禁嘖嘖稱奇，除了樹枝、羽毛，棉絮，竟然也有毛線！

哇，鳥兒是建築師，也是廢物利用高手啊！之後，鳥兒成了工作室的寵兒，怕打擾到鳥媽媽的孵蛋大業，只能趁牠出門的空擋，緊張兮兮的去澆花。然後，從看見小小鳥蛋的驚喜，又看見鳥寶寶呀呀叫的成長；再看見鳥爸鳥媽奔波的餵食，全程的參與，鳥兒變成了家人，幾乎都覺得自己是阿嬤了，哈哈，怎麼喜悅可以這麼垂手可得啊……

在 2020 年緊張的疫情趨緩時，鳥寶寶振翅高飛，陽台上的春天突然變得很安靜，笑看新的空巢期，心裡有很多的感動，願我們都有一個美好的開始！

完成圖

線稿

A1 Z12膚色 + Z04橘紅 + 70%水

A2 Z12膚色 + Z10紅褐 + 50%水

A3 Z10紅褐 + 30%水

A4 Z05紅 + 30%水

A5 Z18藍 + 50%水

A6 Z13草綠 + Z18藍 + 50%水

A7 Z20靛藍 + 30%水

A8 Z03橘 + 70%水

A9 Z04橘紅 + 50%水

A10 Z04橘紅 + Z05紅 + 30%水

A11 Z03橘 + 50%水

A12 Z11冷褐 + 70%水

A13 Z11冷褐 + 50%水

A14 Z11冷褐 + Z08藍紫 + 30%水

A15 Z00白 + 50%水

A16 Z03橘 + 30%水

A17 Z04橘紅 + 30%水

A18 Z21藍黑 + Z06暗紅 + 30%水

| A1 |
| A2 |
| A3 |
| A4 |
| A5 |
| A6 |
| A7 |
| A8 |
| A9 |
| A10 |
| A11 |
| A12 |
| A13 |
| A14 |
| A15 |
| A16 |
| A17 |
| A18 |

◆ 以留白膠繪製花朵

01 以沾濕的水彩筆，塗抹肥皂表面，使筆毛上沾滿肥皂水。

02 以沾有肥皂水的水彩筆，沾取留白膠。

03 承步驟2，以筆尖在畫紙上繪製花朵，以預留花朵形狀的不上色範圍。

04 重複步驟3，持續在畫紙上繪製花朵。（註：花朵繪製完成後，須等留白膠完全乾後，才能繼續繪製。）

◆ 繪製人物膚色

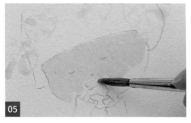

05 取A1，以筆尖將臉部上側及右手背暈染上色，以繪製亮部。

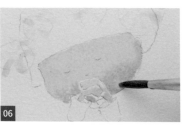

06 取A2，以筆尖將臉部下側及雙手暈染上色，以增加層次感。

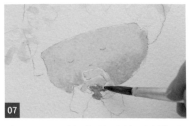

07 取A3，以筆尖將頸部暈染上色，以繪製暗部。

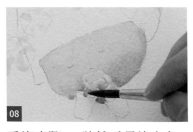

08 重複步驟7，將雙手暈染上色，以繪製暗部。

09 重複步驟5和7，將人物的右腳暈染上色。

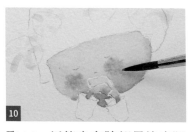

10 取A4，以筆尖在臉部暈染出腮紅。

◆ 繪製背景色

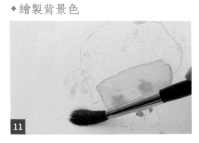

11 待水彩乾後，取清水，以筆腹在畫紙上渲染。（註：須避開人物不渲染。）

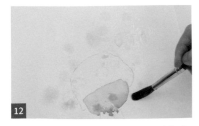

12 取A5，以筆腹將背景暈染上色，以繪製藍天的底色。

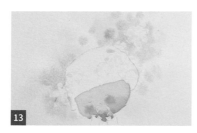

13 取A6，以筆腹將背景暈染上色，以繪製植物的底色。

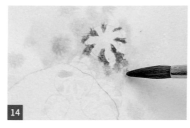

14 取A7，以筆尖將留白膠花朵的四周暈染上色，使花朵因深色背景而更凸顯。

◆ 繪製衣服、地毯及頭髮

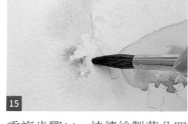

15 重複步驟14，持續繪製花朵四周的深色背景。

16 取A5，以筆腹在背景暈染出藍天的底色。（註：在暈染背景時，若認為背景留白太多，隨時可補畫上色。）

17 背景上色完成後，以衛生紙吸取畫紙上過多的水彩。

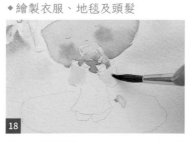

18 待水彩乾後，取A8，以筆尖將袖子暈染上色，以繪製底色。

19 重複步驟18，以筆腹將衣服暈染上色。（註：須預留白線不上色，作為亮部。）

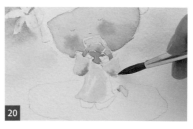

20 取A9，以筆尖將袖子暈染上色，以增加層次感。

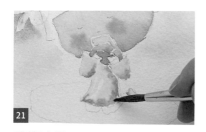

21 重複步驟20，以筆尖將衣服右側及下側暈染上色。

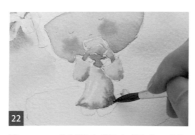

22 取A10，以筆尖將衣服右下角暈染上色，以繪製暗部。

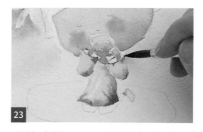

23 重複步驟22，以筆尖勾畫袖口的輪廓。

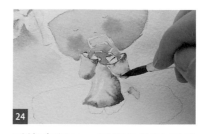

24 重複步驟22，以筆尖將袖子暈染上色，以繪製暗部。

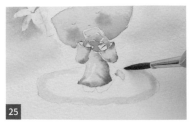

25

取A5，以筆腹將地毯外圈暈染上色，以繪製亮部。

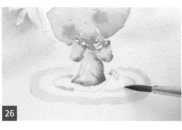

26

重複步驟25，將地毯內圈暈染上色。

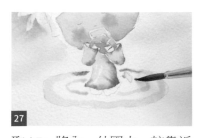

27

取A7，將內、外圈中，較靠近人物兩側的區域暈染上色，以繪製暗部。

28

取A11，以筆尖順著地毯內、外圈的空隙暈染上色。（註：不同色間須留白。）

◆繪製花朵

29

取A12，以筆尖將頭髮上側暈染上色。（註：須在上側預留白線不上色，作為反光點。）

30

取A13，以筆尖將頭髮下側暈染上色，以增加層次感。

31

取A14，以筆尖將頭髮下側邊緣處暈染上色，以繪製暗部。（註：須預留白線不上色，以繪製出髮絲。）

32

取A5，以筆尖在背景空白處繪製花朵。

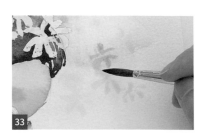

33

取A6，以筆尖在背景空白處繪製花朵。

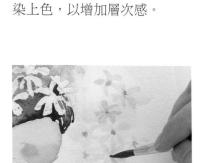

34

取A11，以筆尖在步驟32-33繪製的花朵上暈染小點，以繪製花心。

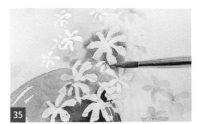

35

取A15，在畫紙上繪製白色花朵。（註：可在花朵側邊，繪製不完整的花朵，以呈現遠近感。）

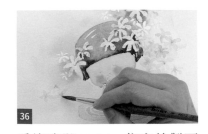

36

重複步驟32-34，依序繪製更多花朵，使畫面更豐富。

37

取A16，以筆尖在袖子上暈染小點，以繪製圓點圖案。

38

分別取A16及A17，以筆尖在衣服上暈染小點，以繪製圓點圖案。

39

取A13，以圭筆勾畫雙手的輪廓。

40

重複步驟39，勾畫右腳的輪廓。

◆繪製其他細節

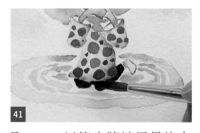

41

取A18，以筆尖將褲子暈染上色。

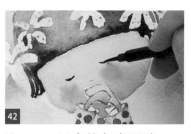

42

取A18，以圭筆勾畫眼睛。

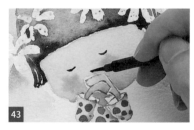

43

重複步驟42，繪製嘴巴。

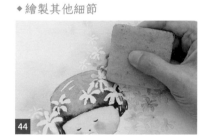

44

以除膠擦將乾掉的留白膠刮除，使畫面上露出未上色的花朵形狀。（註：須等顏料乾後才能刮除。）

45

取A11，以筆尖在步驟44刮出的花朵暈染小點，以繪製花心。

46

重複步驟45，在背景空白處暈染小點，以繪製遠方的花心。

47

最後，取A17，以圭筆勾畫袖子下側的輪廓即可。

小森時光
LITTLE FOREST TIME

02

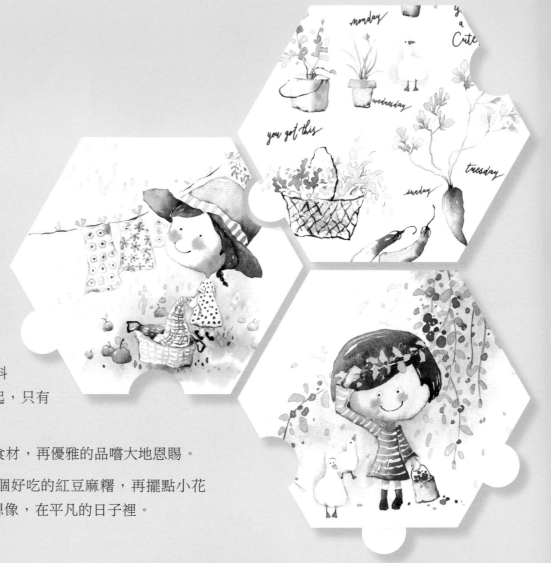

看了一部類紀錄片「小森食光」，像寫日記般，記錄著四季更迭，隨著春耕夏耘、秋收冬藏，女主角料理季節時蔬，娓娓道來生命裡的故事，沒有高潮迭起，只有行雲流水，以及淡淡的美、淡淡的憂傷。

影片中，從種子開始，待成了一片林，製成可口的食材，再優雅的品嚐大地恩賜。

除了好生羨慕，我唯一能做的，就是走到巷口買一個好吃的紅豆麻糬，再擺點小花小草，假裝自己也住在那樣的森林小屋裡，加一點想像，在平凡的日子裡。

我，慢慢享受自己的小森時光！

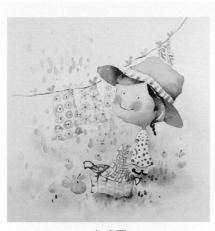

完成圖

線稿

A1 Z02黃 + 50%水

A2 Z13草綠 + 50%水

A3 Z18藍 + 50%水

A4 Z19天藍 + 50%水

A5 Z20靛藍 + 30%水

A6 Z12膚色 + Z04橘紅 + 70%水

A7 Z12膚色 + Z10紅褐 + 50%水

A8 Z10紅褐 + 30%水

A9 Z05紅 + 50%水

A10 Z09土黃 + Z13草綠 + 70%水

A11 Z09土黃 + Z10紅褐 + 50%水

A12 Z10紅褐 + Z11冷褐 + 30%水

A13 Z11冷褐 + Z08藍紫 + 20%水

A14 Z11冷褐 + 70%水

A15 Z11冷褐 + 30%水

A16 Z15綠 + 50%水

A17 Z04橘紅 + 70%水

A18 Z04橘紅 + 50%水

A19 Z08藍紫 + 50%水

A20 Z20靛藍 + Z21藍黑 + 50%水

A21 Z14深綠 + Z11冷褐 + 50%水

A22 Z08藍紫 + Z21藍黑 + 50%水

A23 Z03橘 + 50%水

A24 Z02黃 + Z13草綠 + 70%水

A1
A2
A3
A4
A5
A6
A7
A8
A9
A10
A11
A12
A13
A14
A15
A16
A17
A18
A19
A20
A21
A22
A23
A24

◆繪製背景底色

01 取清水,以筆腹在畫紙上渲染。(註:須避開人物不渲染。)

02 取A1,以筆尖將背景暈染上色,以繪製陽光的底色。

03 取A2,以筆腹將背景暈染上色,以繪製草地的底色。

04 取清水,順著人物邊緣暈染,以填補留白處。(註:背景初步上色完成後,須待水彩乾,才能繼續繪製。)

◆繪製衣服的底色、帽子、人物膚色

05 取A3,以筆腹將掛起來的衣服暈染上色,以繪製底色。(註:右上側稍微留白,作為亮部。)

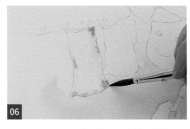

06 取A4,以筆尖將衣服的邊緣及角落暈染上色,以繪製暗部。

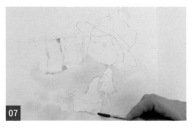

07 取A3,將人物的衣服及其他衣服暈染上色。

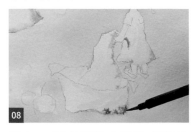

08 取A4,以圭筆將人物的衣服及其他衣服繪製暗部。(註:若水彩暈染過多,可用乾淨水彩筆吸除過多的水彩。)

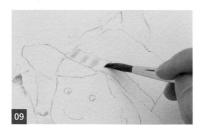

09 取A3,以筆尖在帽子的緞帶暈染短直線,以繪製緞帶的條紋。

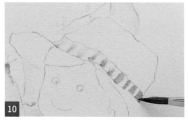

10 重複步驟9,取A4,繪製緞帶的條紋,以增加層次感。

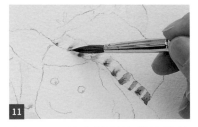

11 取A5,以筆尖繪製緞帶條紋的暗部。

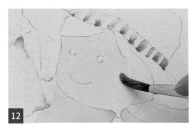

12 取A6,以筆腹將臉部左側暈染上色,以繪製亮部。(註:須避開眼白不上色。)

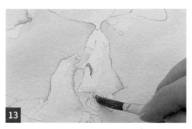

13

重複步驟12，將左手和雙腳暈染上色。

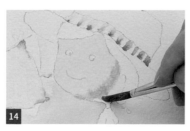

14

取A7，以筆尖將臉部右側暈染上色，以增加層次感。

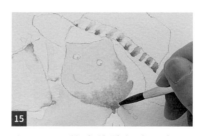

15

取A8，以筆尖將臉部右下側及頸部暈染上色，以繪製暗部。

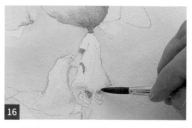

16

重複步驟15，繪製左手和雙腳的暗部。

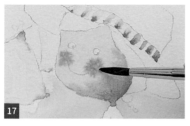

17

待水彩乾後，取A9，以筆尖在臉部暈染出腮紅。

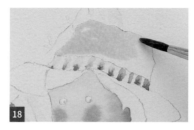

18

取A10，以筆腹將帽子左上側暈染上色，並預留白點不上色，為反光點。

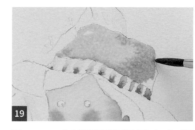

19

取A11，以筆腹將帽子右上側暈染上色，以繪製層次感。

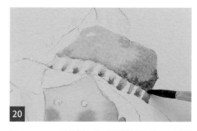

20

取A12，以筆尖將帽子右下側暈染上色，以繪製暗部。

◆ 繪製籃子和頭髮

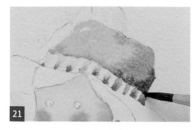

21

取A13，以筆尖將帽子右下角暈染上色，以加強暗部繪製。

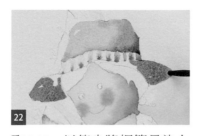

22

取A12，以筆尖將帽簷暈染上色，並在左側預留白點不上色，為反光點。

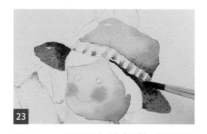

23

取A13，以筆尖將帽簷靠近頭髮處暈染上色，以繪製暗部。

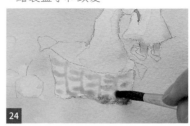

24

取A14，以筆尖在籃子暈染橫線及直線，以繪製籃子的格線。

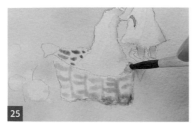

25
重複步驟24，持續繪製籃子的格線。

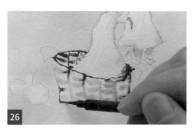

26
取A15，以圭筆勾畫籃子的輪廓。

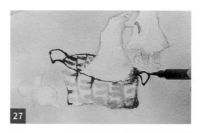

27
取A13，以圭筆勾畫籃子的手把。

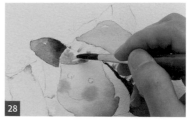

28
取A14，以筆尖將左側的頭髮暈染上色。

◆繪製夾子，以及衣服和圖案

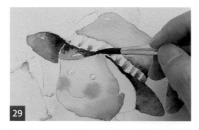

29
取A15，以筆尖將左側的頭髮暈染上色，以繪製暗部。

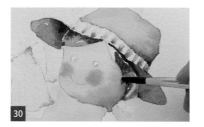

30
重複步驟28-29，將右側的頭髮暈染上色。

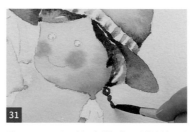

31
取A13，以筆尖將右下側的頭髮暈染上色，以加強暗部及繪製辮子。

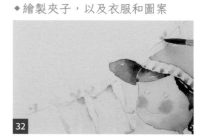

32
取A16，以筆尖將晒衣夾暈染上色。

33
取A9，以筆尖將晒衣夾暈染上色。

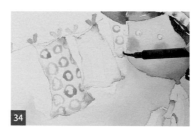

34
取A3，以圭筆在左側衣服上勾畫圓圈。

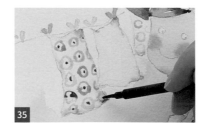

35
承步驟34，取A5，在衣服的圓圈中間繪製小點，以繪製圖案。

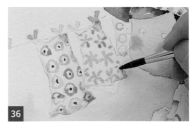

36
取A17，以筆尖在中間衣服上繪製花朵圖案。

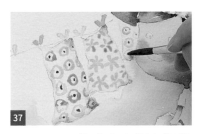

37

取A18，以筆尖在右側衣服的圓圈中間繪製小點。

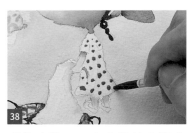

38

重複步驟37，在人物的衣服上繪製小點。

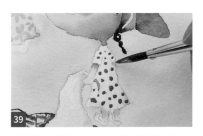

39

重複步驟14-15，將人物的右手暈染上色。

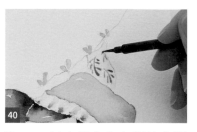

40

取A9，以圭筆在右上側的衣服上繪製葉子圖案。

◆繪製影子及加強背景色

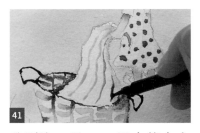

41

分別取A3及A5，以圭筆在衣服上繪製直線條紋。

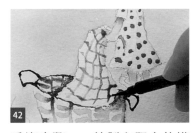

42

重複步驟41，繪製衣服上的橫線條紋。

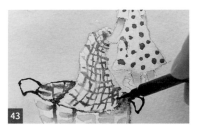

43

重複步驟41-42，取A19，繪製衣服上的格紋。

44

取A3，以筆腹將籃子及人物右側暈染上色，以繪製影子。

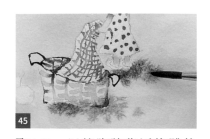

45

取A20，以筆腹將靠近物體的影子側邊暈染上色，以繪製影子的暗部。

46

取清水，將步驟45的暗部水彩暈染開，使影子的暗部繪製得更自然。

47

取A2，加強暈染人物右側的背景，使人物更加凸顯。

48

取清水，將步驟47繪製的水彩暈染開，使背景色更自然。

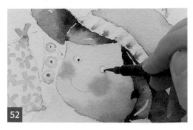

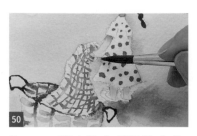

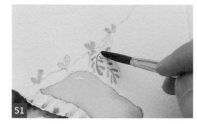

49 重複步驟47-48，加強暈染人物左側。

50 取A21，將人物左側暈染上色，以繪製背景色的暗部。

51 取A21，以筆尖在右上側的衣服上暈染小點，以繪製小葉子圖案。

52 取A22，以圭筆繪製眼珠。

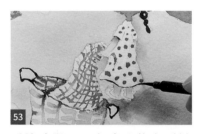

53 重複步驟52，勾畫人物左手袖口及下側裙擺的輪廓。

54 重複步驟52，將鞋子暈染上色。

55 重複步驟52，勾畫人物的嘴巴。

56 取A14，以圭筆勾畫繩子。

◆繪製果實與小草

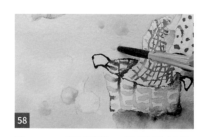

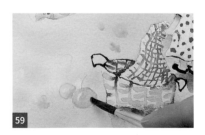

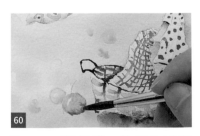

57 取A1，以筆尖將草地暈染上色，以繪製果實的底色。

58 取A23，將步驟57繪製的果實暈染上色，以繪製果實的暗部。

59 取A23，在草地上繪製果實的底色。

60 取A18，將步驟59繪製的果實下側暈染上色，以繪製果實的暗部。

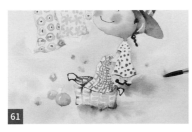

61

重複步驟57-60，在草地上持續繪製出果實。

62

取A24，以筆尖在畫紙左上側暈染小點，以繪製小草。

63

取A18，將步驟62繪製的小草暈染上色，以增加小草的層次感。

◆繪製其他細節

64

取A18，以筆尖繪製小草。

65

取A2，以筆尖繪製小草。

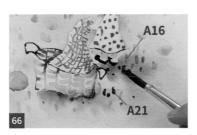

A16

A21

66

重複步驟65，分別取A16和A21，在影子處繪製小草。

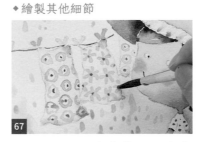

67

取A18，以筆尖在花朵圖案上暈染小點，以繪製花心。

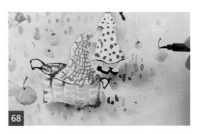

68

取A15，以圭筆在果實上勾勒蒂頭。

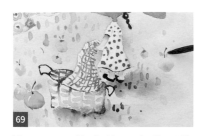

69

取A2，以筆尖將果實蒂頭的兩側暈染上色，以繪製葉片。

70

取A15，以圭筆勾勒人物袖口的輪廓。

71

重複步驟70，勾勒籃子的輪廓。

72

最後，重複步驟70，勾勒臉部、右手和衣服的輪廓即可。

美麗
新世界
BEAUTIFUL NEW WORLD

03

封城中的小妹哪兒也不能去，我們只能在電話中聊天。

我說：「我實在很不會應酬。」

小妹說：「自己根本就是句點王。」

我說：「怎麼可能，我才是句點王！」想想覺得好笑，我們竟然爭著「句點王」這個頭銜，也是啦，好歹也是個王！哈！

今天走在涓絲步道中，布穀鳥在林中咕咕叫，微風輕拂，陽光很溫柔，大自然總是對我這麼好，不管我口才好不好，它永遠很愛我。

完成圖

線稿

水彩調色 ／COLOR

A1 Z02黃 + 50%水

A2 Z03橘 + 50%水

A3 Z12膚色 + Z04橘紅 + 70%水

A4 Z12膚色 + Z10紅褐 + 50%水

A5 Z10紅褐 + 30%水

A6 Z05紅 + 30%水

A7 Z09土黃 + 50%水

A8 Z09土黃 + Z10紅褐 + 30%水

A9 Z11冷褐 + 70%水

A10 Z11冷褐 + 50%水

A11 Z11冷褐 + Z08藍紫 + 30%水

A12 Z22灰黑 + Z18藍 + 70%水

A13 Z22灰黑 + Z18藍 + 50%水

A14 Z04橘紅 + 50%水

◆ 繪製背景底色

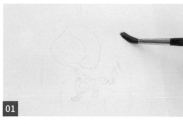

01

取清水，以筆腹在畫紙上渲染。（註：須避開人物不渲染。）

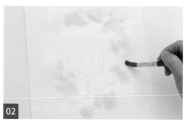

02

取A1，以筆腹將背景暈染上色，以繪製秋葉的底色。

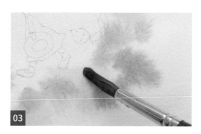

03

取A2，以筆腹將背景暈染上色，以增加層次感。（註：背景初步上色完成後，須待水彩乾，才能繼續繪製。）

◆ 繪製人物臉部及手腳

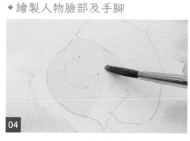

04

取A3，以筆腹將臉部左側暈染上色，以繪製亮部。

05

取A4，以筆尖將臉部右側暈染上色，以增加層次感。

06

取A5，以筆尖將臉部右下側及頸部暈染上色，以繪製暗部。

07

取A6，以筆尖在臉部暈染出腮紅。

08

取A3，以筆尖將左手及雙腳暈染上色。

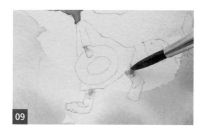

09

取A5，以筆尖將左手及雙腳暈染上色，以繪製暗部。

◆ 繪製帽子及人物頭髮

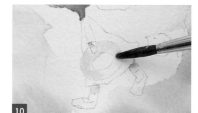

10

取A7，以筆尖將帽簷上側及兩側暈染上色，以繪製亮部。

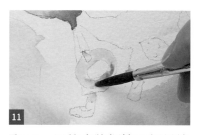

11

取A8，以筆尖將帽簷下側暈染上色，以繪製暗部。

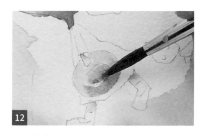

12

重複步驟11，將帽頂暈染上色。

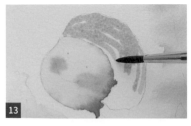

取A9，以筆尖將頭髮上側暈染上色，並預留白線不上色，以繪製出髮絲。

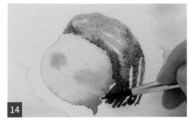

取A10，以筆尖將頭髮下側暈染上色，以增加層次感。

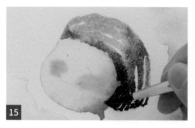

取A11，以筆尖將靠近頸部的頭髮暈染上色，以繪製暗部。

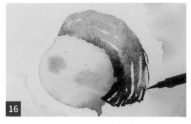

取A11，以圭筆在頭髮右側勾畫髮絲。

◆繪製狐狸

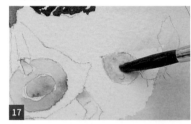

取A2，以筆腹將狐狸頭部暈染上色。

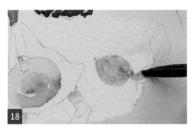

取A5，以筆尖將狐狸身體暈染上色。

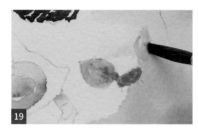

取A2，以筆腹將狐狸尾巴暈染上色。

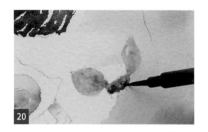

取A11，以圭筆將狐狸身體下側暈染上色，以繪製暗部。

◆繪製衣服、鞋子及帽子上的緞帶

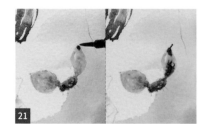

重複步驟20，將狐狸尾巴的前端及後端分別暈染上色，以繪製暗部。

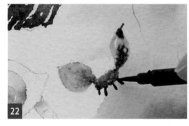

取A11，以圭筆勾畫狐狸的四肢。

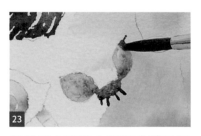

以乾淨水彩筆在狐狸身體及尾巴的暗部吸色，使暗部更自然。

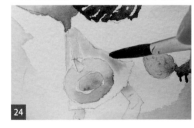

取A12，以筆腹將衣服上側暈染上色，以繪製亮部。

25 取A13，以筆腹將衣服下側暈染上色，以繪製暗部。

26 將步驟24和25間的水彩進行縫合，若水分或水彩過重時，可使用水彩筆吸回。

27 取A13，以圭筆勾畫袖口的輪廓。

28 重複步驟27，勾畫領口的輪廓。

◆繪製樹林的葉子及枝幹

29 取A13，以筆尖將鞋子暈染上色。

30 取A13，以圭筆勾畫帽子上的緞帶。

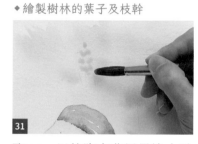

31 取A1，以筆腹在背景暈染小點，以繪製樹葉。

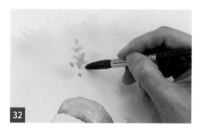

32 取A2，在步驟31的樹葉下側暈染小點，以繪製暗部。

33 取A1，將人物周圍持續暈染上色，以繪製樹葉。（註：暈染的點須有大有小，看起來較自然。）

34 取A2，將人物周圍持續暈染上色，以增加樹葉的層次感。

35 取A14，以筆腹在背景暈染小點，以繪製樹葉的暗部。

36 取A10，以圭筆在樹葉間繪製枝幹。

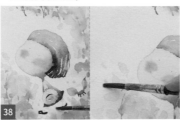

37

重複步驟36，持續繪製樹葉的枝幹，即完成樹林。

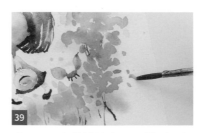

38

取A1，以筆腹在樹林附近暈染小點，以繪製落葉。

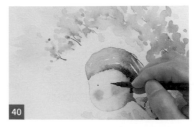

39

取A2，在樹林附近暈染小點，以繪製落葉。

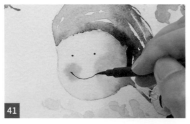

40

取A13，以圭筆繪製人物的眼睛。

41

重複步驟40，勾畫人物的嘴巴。

42

重複步驟40，勾畫襪子的輪廓。

43

重複步驟40，繪製狐狸的鼻子。

44

重複步驟40，繪製狐狸的眼睛。

45

取A10，以圭筆勾畫人物手部的輪廓。

46

重複步驟45，勾畫帽子的輪廓。

47

重複步驟45，勾畫狐狸耳朵的輪廓。

48

最後，重複步驟45，在背景勾畫樹林的枝幹，以增加層次感即可。

今天溫度
剛剛好

The Temperature is Moderate Today

04

上山去走走，就只是去走走；過季的海芋與繡球
不再燦爛，隨意研究起路邊種的是絲瓜？

農夫回答：「那是龍鬚菜，開花之後的果實就是佛手瓜。」聽了嘖嘖稱奇，龍鬚
菜與佛手瓜竟是一家人！在一個雲霧繚繞的山坳裡，意外長了新知識。

一個轉彎，小路上又紫又藍的花兒迎風搖曳，這回，不用問，倒是想起了顧城的〈執
者失之〉：「我想當一個詩人的時候／我就失去了詩／我想當一個人的時候／我就失去
了我自己／在你什麼都不想要的時候／一切如期而來。」

今天，在一個什麼都不想的宜人午後，愛情花就那麼悄然出現了！

A1
A2
A3
A4
A5
A6
A7
A8
A9
A10
A11
A12
A13
A14
A15
A16
A17
A18
A19
A20

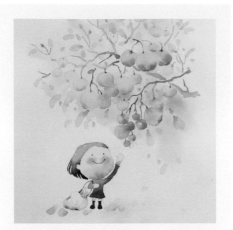

完成圖

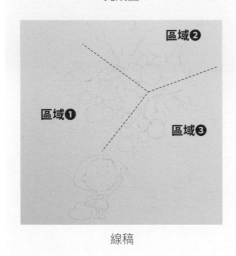

區域❷

區域❶

區域❸

線稿

A1 Z13草綠 + 50%水

A2 Z14深綠 + 50%水

A3 Z02黃 + 50%水

A4 Z03橘 + 50%水

A5 Z05紅 + 50%水

A6 Z12膚色 + Z04橘紅 + 70%水

A7 Z12膚色 + Z10紅褐 + 50%水

A8 Z10紅褐 + 30%水

A9 Z11冷褐 + 70%水

A10 Z11冷褐 + 50%水

A11 Z11冷褐 + Z08藍紫 + 30%水

A12 Z06暗紅 + 50%水

A13 Z06暗紅 + Z08藍紫 + 30%水

A14 Z21藍黑 + Z18藍 + 70%水

A15 Z21藍黑 + Z18藍 + 50%水

A16 Z01淺黃 + 50%水

A17 Z04橘紅 + 50%水

A18 Z11冷褐 + Z13草綠 + 50%水

A19 Z21藍黑 + Z06暗紅 + 30%水

A20 Z13草綠 + Z02黃 + 50%水

◆繪製背景底色

01 取清水，以筆腹在畫紙上渲染。（註：須避開人物不渲染，且只渲染右上側及地面。）

02 取A1，以筆腹將果樹暈染上色，以繪製葉子的底色。

03 重複步驟2，在地面暈染上色，以繪製草地的底色。

04 取A2，將果樹暈染上色，以繪製暗部。

05 重複步驟4，將地面暈染上色。

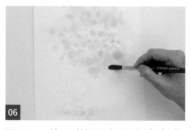

06 取A3，將果樹及地面暈染上色，以繪製果實的底色。

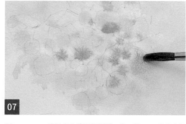

07 取A4，將果實暈染上色，以繪製暗部。

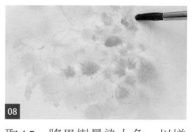

08 取A5，將果樹暈染上色，以增加層次感。

◆繪製人物膚色、腮紅、頭髮及鞋子

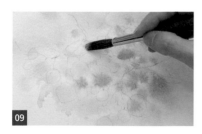

09 取A3，在果樹暈染小點，以繪製果實。

10 取A1，在果實間暈染小點，以繪製葉子。

11 以乾淨水彩筆在果實上吸色，以吸除過多的水彩。（註：背景初步上色完成後，須待水彩乾，才能繼續繪製。）

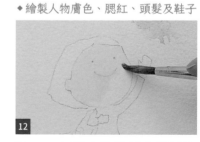

12 取A6，以筆尖將臉部左側暈染上色，以繪製亮部。

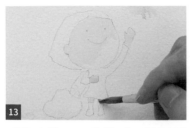

重複步驟12,將雙手及雙腳暈染上色。

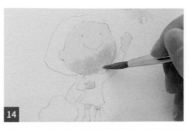

取A7,以筆尖將臉部右下側暈染上色,以增加層次感。

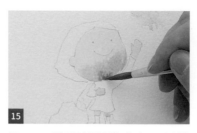

取A8,將頸部暈染上色,以繪製暗部。

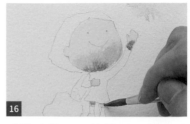

重複步驟15,將雙手及雙腳暈染上色,以繪製暗部。

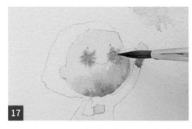

取A5,以筆尖在臉部暈染出腮紅。

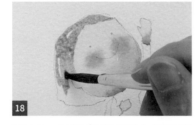

取A9,以筆尖將頭髮上側暈染上色,並預留白線不上色,作為亮部。

◆繪製裙子及提袋

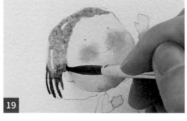

取A10,以筆尖將頭髮下側暈染上色,並預留白線不上色,以繪製出髮絲。

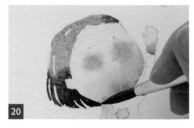

取A11,以筆尖將靠近頸部的頭髮暈染上色,以繪製暗部。

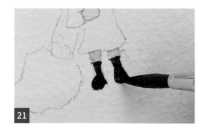

重複步驟20,將鞋子暈染上色。

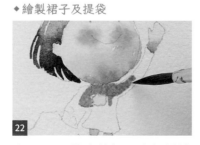

取A5,以筆尖將裙子上側暈染上色,以繪製亮部。

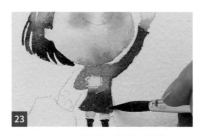

取A12,以筆尖將右手袖子及裙子下側暈染上色,以增加層次感。

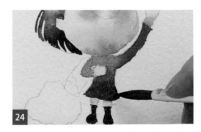

取A13,以筆尖將裙子右下角暈染上色,以繪製暗部。

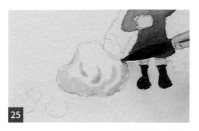

25 取A14，以筆尖將提袋暈染上色，以增加層次感。

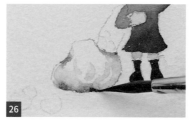

26 取A15，以筆尖將提袋四周暈染上色，以繪製暗部。

27 取A16，以筆尖將區域❶果實暈染上色，以繪製底色。

28 取A3，以筆尖將區域❶果實暈染上色，以增加層次感。

29 取A4，以筆尖將區域❶果實下側暈染上色，以繪製暗部。

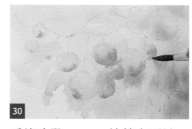

30 重複步驟27-29，持續在區域❷上繪製果實。（註：可預留白點不上色，作為反光點。）

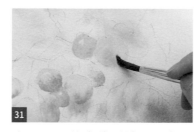

31 取A4，以筆尖將區域❸果實暈染上色，以繪製底色。

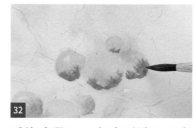

32 重複步驟31，完成區域❸果實底色繪製後；取A17，以筆尖將果實下側暈染上色，以增加層次感。

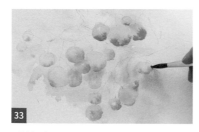

33 重複步驟31-32，持續在區域❸上繪製果實。

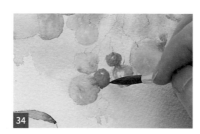

34 取A17，以筆尖將區域❸果實暈染上色，以繪製底色。

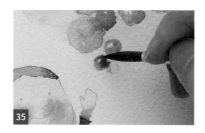

35 取A5，在靠近人物右手的樹上暈染小點，以繪製果實。

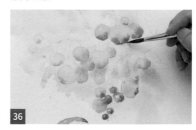

36 取A5，以筆尖將區域❷和❸果實下側暈染上色，以繪製暗部。

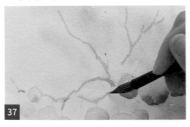
取A18，以筆尖將區域❶和❷樹枝暈染上色，以繪製底色。

取A8，以筆尖在區域❶和❷樹枝暈染上色，以繪製暗部。

取A8，以圭筆勾畫區域❷連接果實的樹枝。

重複步驟39，繪製區域❸樹枝。

取A18，以筆腹將區域❶至❸果樹暈染上色，以繪製樹枝的主幹。

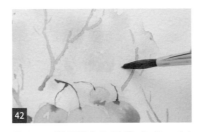
取A3，將區域❷暈染上色，以繪製遠方的果實。

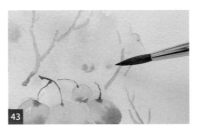
取A4，以筆尖將遠方的果實下側暈染上色，以繪製暗部。

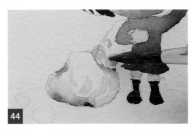
取A4，以筆尖將提袋上側暈染上色，以繪製被摘下的果實。

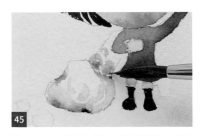
取A17，將步驟44的果實下側暈染上色，以繪製暗部。

重複步驟44-45，在地面上繪製掉落的果實。

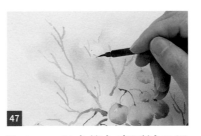
取A11，以圭筆勾畫區域❷果實的樹枝。

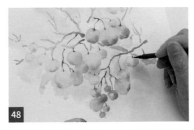
取A11，在區域❶至❸樹枝與果實的連接處暈染小點，以繪製蒂頭。

◆繪製其他細節及葉子

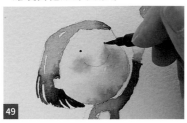
49 取A19，以圭筆繪製人物的眼睛。

50 重複步驟49，勾畫人物的嘴巴。

51 重複步驟49，勾畫提袋的繩子。

52 取A20，以筆腹將果樹上側暈染上色，以繪製葉子。

53 重複步驟52，在果樹下側繪製葉子。

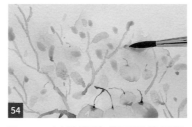
54 取A2，以筆腹將葉子邊緣暈染上色，以繪製暗部。

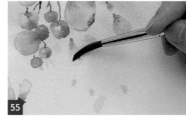
55 最後，以乾淨水彩筆在葉子上吸色，以吸除過多的水彩即可。

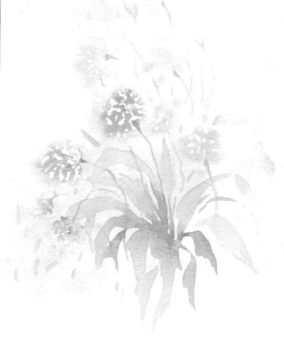

靜靜看
花開

WATCH THE FLOWERS BLOOM QUIETLY

05

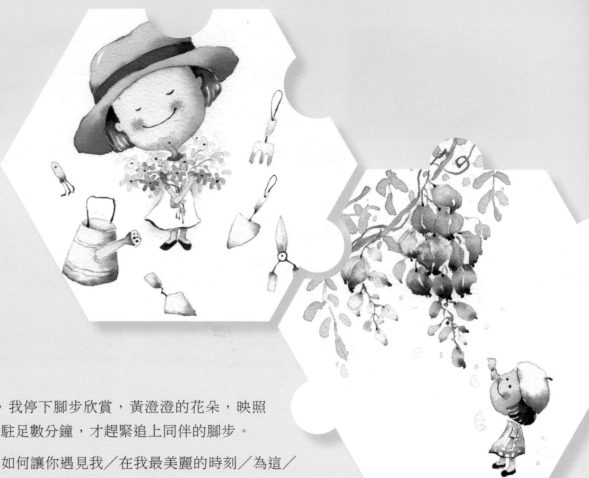

多年前在台中公園旁，巧遇盛開的阿伯勒，我停下腳步欣賞，黃澄澄的花朵，映照在藍藍的天空下，顯得特別的好看，就這樣駐足數分鐘，才趕緊追上同伴的腳步。

這讓我想起席慕容的〈一棵開花的樹〉：「如何讓你遇見我／在我最美麗的時刻／為這／我已在佛前求了五百年／求他讓我們結一段塵緣。」

這樣一想，就特別珍惜那天抖落的花瓣，像收到好友的盛情，於是，我把這份深情也寫進畫裡了！

A1
A2
A3
A4
A5
A6
A7
A8
A9
A10
A11
A12
A13
A14
A15
A16
A17
A18
A19
A20
A21
A22
A23

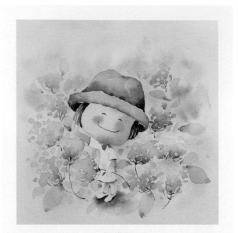

完成圖

線稿

水彩調色／COLOR

A1	Z18藍 + 50%水		**A13**	Z11冷褐 + 50%水
A2	Z20靛藍 + 50%水		**A14**	Z11冷褐 + Z08藍紫 + 30%水
A3	Z20靛藍 + Z08藍紫 + 50%水		**A15**	Z21藍黑 + 50%水
A4	Z13草綠 + 50%水		**A16**	Z09土黃 + 50%水
A5	Z07紅紫 + 50%水		**A17**	Z09土黃 + Z10紅褐 + 50%水
A6	Z02黃 + 50%水		**A18**	Z10紅褐 + Z08藍紫 + 30%水
A7	Z03橘 + 50%水		**A19**	Z02黃 + Z13草綠 + 50%水
A8	Z12膚色 + Z04橘紅 + 70%水		**A20**	Z14深綠 + Z21藍黑 + 30%水
A9	Z12膚色 + Z10紅褐 + 50%水		**A21**	Z18藍 + Z20靛藍 + 50%水
A10	Z10紅褐 + 30%水		**A22**	Z08藍紫 + 50%水
A11	Z05紅 + 50%水		**A23**	Z14深綠 + 50%水
A12	Z11冷褐 + 70%水			

◆繪製背景底色

01 取清水，以筆腹在畫紙上渲染。（註：須避開人物的頭部及身體不渲染，雙腳可稍微渲染。）

02 取A1，以筆腹將背景暈染上色，以繪製藍色繡球花的底色。

03 取A2，將藍色繡球花底色下側暈染上色，以繪製暗部。

04 取A3，繪製右上側藍色繡球花的暗部，以增加層次感。

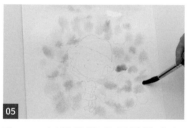

05 取A4，以筆腹將背景暈染上色，以繪製葉片的底色。

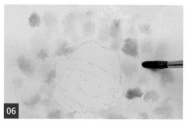

06 取A5，以筆腹繪製紫色繡球花的底色。

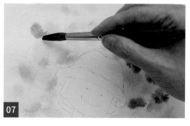

07 取A3，以筆尖繪製紫色繡球花的暗部。

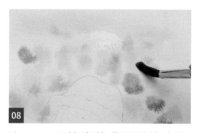

08 取A6，以筆腹將背景暈染上色，以繪製陽光的底色。

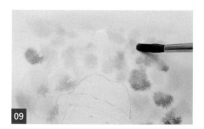

09 取A7，以筆腹繪製陽光的光暈。

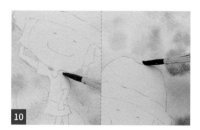

10 取清水，順著頸部兩側、帽子上側暈染，以填補留白處。（註：須待水彩乾，才能繼續繪製。）

◆繪製人物膚色、腮紅及頭髮

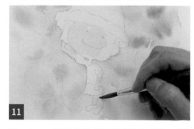

11 取A8，以筆尖將臉部左側、雙手及雙腳暈染上色，以繪製亮部。

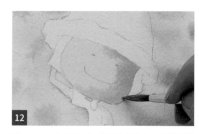

12 取A9，以筆尖將臉部右下側暈染上色，以增加層次感。

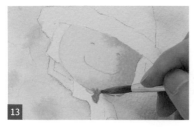

13 取A10，將頸部暈染上色，以繪製暗部。

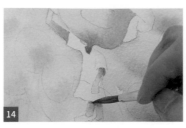

14 重複步驟13，將雙手及雙腳暈染上色，以繪製暗部。

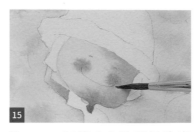

15 取A11，以筆尖在臉部暈染出腮紅。

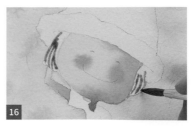

16 取A12，以筆尖將頭髮兩側暈染上色，並預留白線不上色，以繪製出髮絲。

◆繪製暗部、影子及帽子

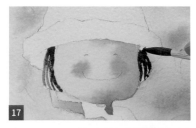

17 取A13，以筆尖將頭髮兩側暈染上色，以增加層次感。

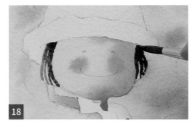

18 取A14，以筆尖將靠近帽子的頭髮暈染上色，以繪製暗部。

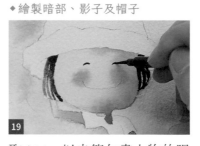

19 取A14，以圭筆勾畫人物的眼睛。

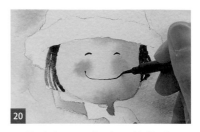

20 重複步驟19，勾畫人物的嘴巴。

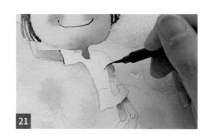

21 重複步驟19，勾畫袖口的輪廓。

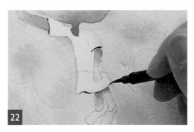

22 重複步驟19，勾畫裙擺的輪廓。

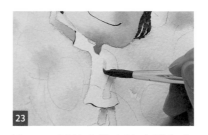

23 取A1，以筆尖將人物身體和右手間暈染上色，以繪製暗部。

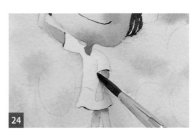

24 取清水，將步驟23的水彩暈染開，使暗部更自然。

25 取A2，以筆尖將頸部兩側及身體右側暈染上色，使人物因深色背景更凸顯。

26 取清水，將步驟25的水彩暈染開，使背景色更自然。

27 取A15，以圭筆將頸部兩側及身體右側暈染上色，以繪製暗部。

28 取A1，以筆腹將雙腳下側暈染上色，以繪製影子。

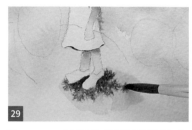

29 取A15，以筆尖將影子暈染上色，以繪製影子的暗部。

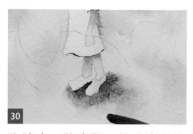

30 取清水，將步驟29的水彩暈染開，使影子的暗部繪製得更自然。

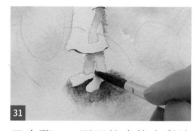

31 承步驟30，運用筆尖的水彩填滿雙腳間背景的位置。

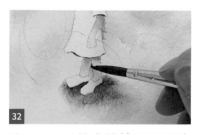

32 取A15，以筆尖將雙腳間暈染上色，以繪製暗部。

33 取A16，以筆腹將帽頂暈染上色。（註：須在左側預留白線不上色，作為亮部。）

34 取A17，將帽頂暈染上色，以增加層次感。

35 取A18，將帽頂下側暈染上色，以繪製暗部。

36 取A16，以筆腹將帽簷暈染上色。

取A17，將帽簷兩側暈染上色，以增加層次感。

取A18，將帽簷下側暈染上色，以繪製暗部。

取A14，以圭筆勾畫鞋子的輪廓。

取A6，以筆尖在背景上暈染小點，以繪製綠色繡球花瓣。

取A19，以筆尖暈染小點，以增加綠色繡球花瓣的層次感。

取A4，以筆尖暈染小點，以繪製暗部。

重複步驟41-42，持續繪製綠色繡球花瓣。

取A20，以圭筆勾畫綠色繡球花的莖。

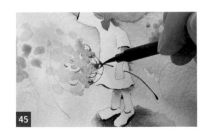

重複步驟44，勾畫綠色繡球花的莖。

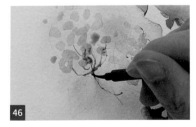

重複步驟44-45，持續勾畫綠色繡球花的莖。

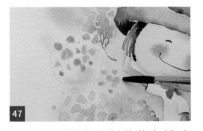

取A5，以筆尖繪製藍紫色繡球花瓣。

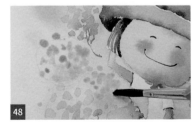

取A1，以筆尖暈染小點，以增加藍紫色繡球花瓣的層次感。

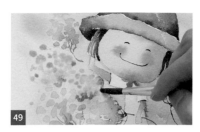

49 取A21，以筆尖暈染小點，以繪製暗部。

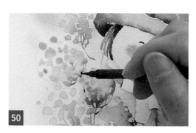

50 重複步驟44-45，勾畫藍紫色繡球花的莖。

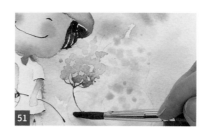

51 取A1，以筆尖繪製藍色繡球花瓣。

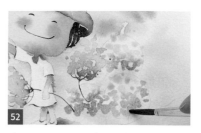

52 取A22，以筆尖暈染藍色繡球花瓣，以增加層次感。

◆繪製葉子

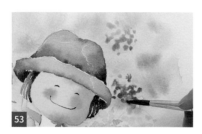

53 取A21，以筆尖暈染小點，以繪製暗部。

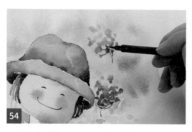

54 重複步驟44-45，勾畫藍色繡球花的莖。

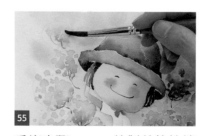

55 重複步驟52-54，繪製其他株繡球花。

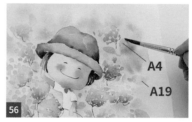

56 分別取A19和A4，以筆尖在背景繪製葉子。（註：須繪製大小不一的葉子，以製造遠近感。）

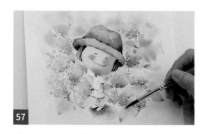

57 取A23，將葉子尖端暈染上色，以增加層次感。

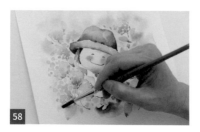

58 取A19，以筆尖持續繪製其他葉子。

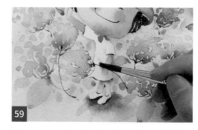

59 取A19，以筆尖在人物手持的繡球花莖上繪製葉子。

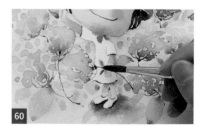

60 最後，取A23，以筆尖將葉子尖端暈染上色，以增加層次感即可。

日日是好日
EVERY DAY IS A GOOD DAY

06

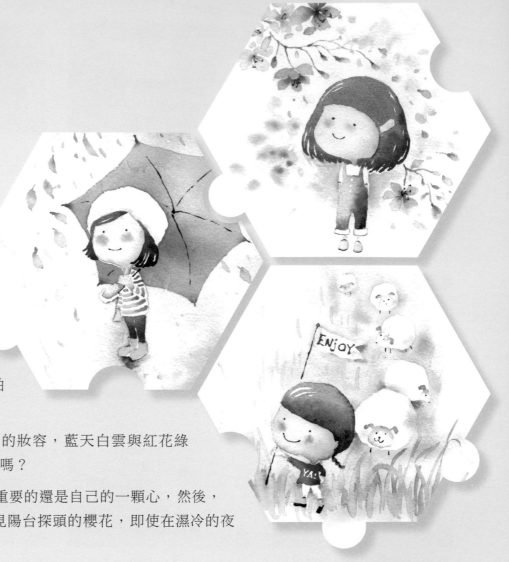

午後抵達清境農場，它許我一場櫻花雨，熱烈
歡迎我的第一次到來，哈哈，實在盛情難卻，害
我很忙捏，又要看地圖、又要賞花、又要撐傘、又要拍
照、又要餵羊咩咩……

夜晚悄悄對著星空說，明天請你用平常心，按你平日的妝容，藍天白雲與紅花綠
地，不麻煩的話，再請我欣賞滿天的星光，這樣，可以嗎？

哈哈，雖然這樣說，其實，不管哪一種天氣，最最最重要的還是自己的一顆心，然後，
繼續，用吹風機吹著濕答答的球鞋與牛仔褲，此時看見陽台探頭的櫻花，即使在濕冷的夜
晚，依然覺得日子很美好。

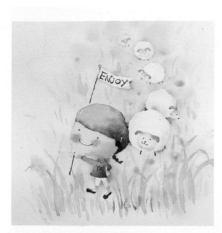

完成圖

線稿

A1	Z13草綠 + 50%水		**A11**	Z04橘紅 + 70%水
A2	Z14深綠 + 50%水		**A12**	Z04橘紅 + 50%水
A3	Z02黃 + 50%水		**A13**	Z06暗紅 + 30%水
A4	Z03橘 + 50%水		**A14**	Z11冷褐 + 70%水
A5	Z12膚色 + Z04橘紅 + 70%水		**A15**	Z11冷褐 + 50%水
A6	Z12膚色 + Z10紅褐 + 50%水		**A16**	Z11冷褐 + Z08藍紫 + 30%水
A7	Z10紅褐 + 30%水		**A17**	Z21藍黑 + Z06暗紅 + 30%水
A8	Z05紅 + 50%水			
A9	Z18藍 + 50%水			
A10	Z21藍黑 + 40%水			

A1
A2
A3
A4
A5
A6
A7
A8
A9
A10
A11
A12
A13
A14
A15
A16
A17

◆繪製背景底色

01 取清水，以筆腹在畫紙上渲染。（註：須避開人物及旗子不渲染；綿羊邊緣可稍微渲染。）

02 取A1，以筆腹將背景暈染上色，以繪製草地的底色。

03 如圖，草地底色繪製完成。

04 取A2，以筆腹將背景暈染上色，以增加層次感。

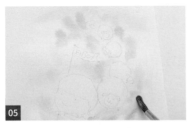

05 取A3，以筆腹將背景暈染上色，以繪製陽光的底色。

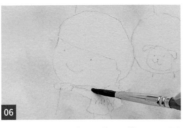

06 取A1，以筆尖順著人物周圍暈染，以填補留白處。

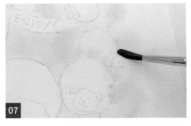

07 取A1，以筆腹將綿羊周圍暈染上色，使綿羊因背景色而更凸顯。

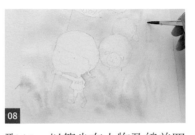

08 取A1，以筆尖在人物及綿羊四周繪製線條，為青草。

◆繪製人物膚色、腮紅

09 如圖，青草繪製完成。

10 取A3，以筆腹繪製金黃色小點，作為點綴。

11 取A4，以筆尖將步驟10金黃色小點下側暈染上色，以增加層次感。

12 待水彩乾後，取A5，將臉部左側暈染上色，以繪製亮部。

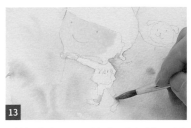

13 重複步驟12，將左手和雙腳暈染上色。

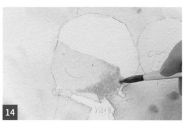

14 取A6，將臉部右側暈染上色，以繪製層次感。

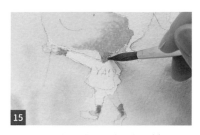

15 取A7，將頸部、左手及雙腳暈染上色，以繪製暗部。

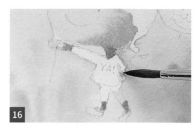

16 重複步驟12和15，將右手暈染上色。

◆繪製綿羊頭部

17 取A8，以筆尖在臉部暈染出腮紅。

18 以乾淨水彩筆在腮紅吸色，以吸除過多的水彩。

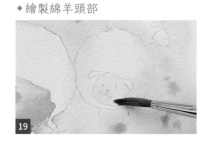

19 取A5，以筆尖將綿羊頭部暈染上色。

20 重複步驟19，將其他綿羊頭部暈染上色。

21 取A6，以筆尖將綿羊耳朵暈染上色。

22 重複步驟21，將其他綿羊耳朵暈染上色。

23 取A7，以筆尖將綿羊耳朵的邊緣暈染上色，以繪製暗部。

24 重複步驟23，繪製其他綿羊耳朵的暗部。

取A6，以筆尖將綿羊頭部下側暈染上色，以繪製暗部。

取A9，將兩隻綿羊間暈染上色，以突顯綿羊間的區隔。

取清水，將步驟26的水彩暈染開，使背景色更自然。

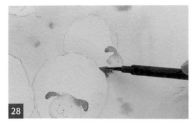

取A10，以圭筆將兩隻綿羊間暈染上色，以繪製暗部。

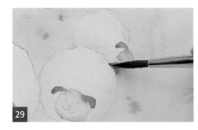

取清水，將水彩暈染開，使暗部更自然。

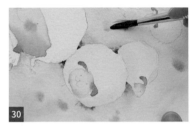

重複步驟26-29，持續繪製區隔和暗部。

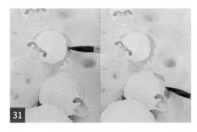

取A1，將兩隻綿羊間暈染上色，以突顯綿羊間的區隔。

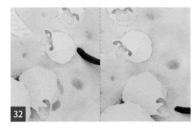

取清水，將背景色暈染開，使背景色更自然。

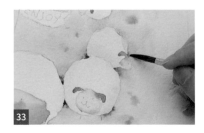

重複步驟28-29，繪製綿羊間暗部。

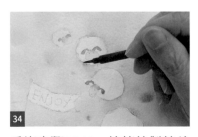

重複步驟26-28，持續繪製綿羊間的區隔和暗部。

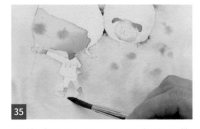

重複步驟31-32，以筆尖將人物右側及下側背景暈染上色，以加深背景色。

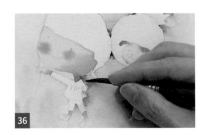

取A2，以筆尖將人物右側及下側背景暈染上色，以繪製暗部。

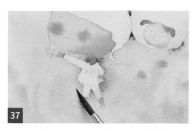

37 重複步驟35-36，繪製人物左側的背景色及暗部。

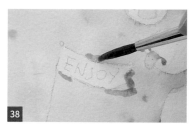

38 取A9，以筆尖將旗子周圍暈染上色，以加深背景色。

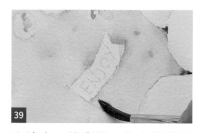

39 取清水，將步驟38的水彩暈染開，使背景色更自然。

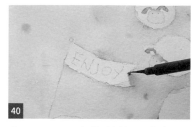

40 取A10，以圭筆將旗子右側暈染上色，以繪製暗部。

◆繪製衣服、旗子上的文字及頭髮

41 重複步驟28-29，繪製剩餘兩隻綿羊間的暗部。

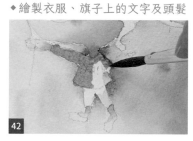

42 取A11，以筆尖將衣服左側及袖子暈染上色，以繪製亮部。

43 取A12，以筆尖將衣服右側暈染上色，以增加層次感。

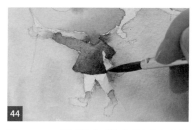

44 取A13，以筆尖將衣服右下角暈染上色，以繪製暗部。

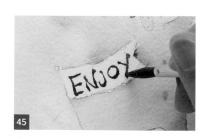

45 取A13，以筆尖在旗子上繪製文字「ENJOY」。

46 取A14，以筆尖將頭髮左側暈染上色。（註：須預留白點不上色，作為亮部。）

47 取A15，以筆尖將頭髮右側暈染上色，以增加層次感。

48 取A16，以筆尖將頭髮右側及辮子暈染上色，以繪製暗部。

49

取A17，以圭筆將辮子與辮子間的連接點暈染上色，以繪製暗部。

50

取A16，以筆尖將鞋子暈染上色。

51

取A17，以圭筆勾畫旗桿。

52

以鉛筆畫出右手的手指，以確認範圍。

53

重複步驟51，勾畫旗桿。（註：須避開手指不勾畫。）

54

取A17，以圭筆繪製人物的眼睛及嘴巴。

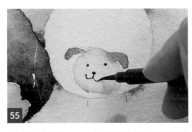
55

重複步驟54，繪製綿羊的眼睛及嘴巴。

56

重複步驟54，依序繪製其他綿羊的眼睛及嘴巴。

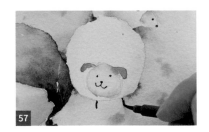
57

取A17，以圭筆勾畫綿羊的前腳。

58

重複步驟57，持續繪製其他綿羊的前腳及後腳。

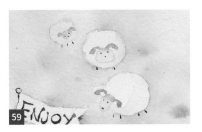
59

如圖，綿羊繪製完成。

60

取A1，以筆尖在下側背景繪製線條，為青草。

取A2，以筆尖將步驟60繪製的青草暈染上色，以增加層次感。

取A10，繪製線條，以增加草地的層次感。

取A1，以筆尖在上側背景繪製青草，以調整整體畫面。

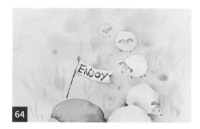

如圖，青草繪製完成。

取A17，以筆尖在衣服上繪製文字「YA！」。

最後，取A17，以筆尖勾畫袖口的輪廓即可。

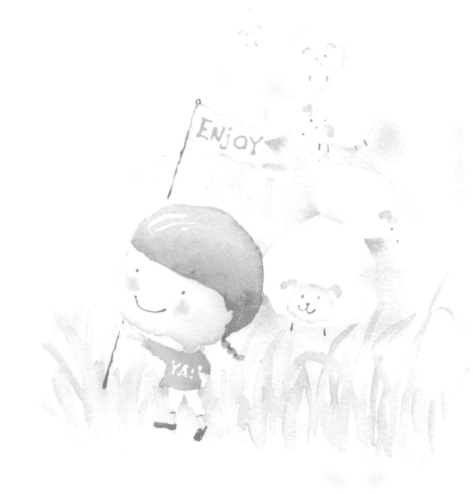

想念的季節

Miss This Season

07

今天的風很輕，陽光若隱若現，沿著溫泉溪走，整個公園路都是桂花香，我說：「我在這裡畫過、在那裡畫過。喔，應該說從頭到尾都畫過吧！」

老爺說：「妳在說妳瘋狂的寫生時期啊……」

走到一家日式餐館，點完老闆娘推薦的套餐。
我說：「這家冷清的餐館讓我想起，十和田湖畔的餐廳。」老爺點點頭，他也這麼覺得。

然後，我想起了那年一起去旅行的你和妳。

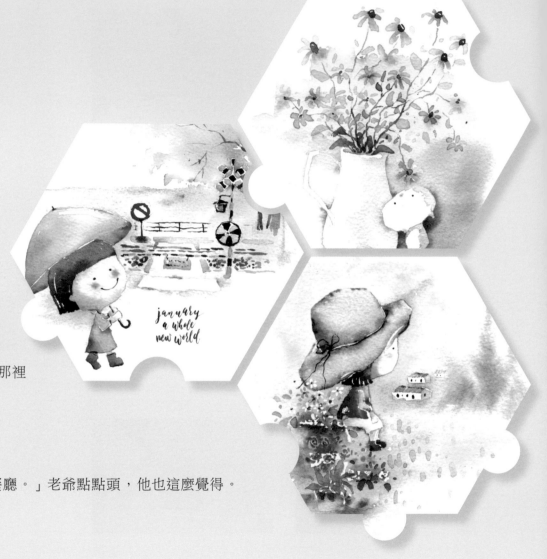

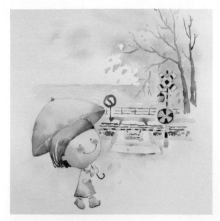

完成圖

線稿

A1 Z18藍 + 50%水

A2 Z19天藍 + 50%水

A3 Z13草綠 + 50%水

A4 Z14深綠 + 50%水

A5 Z19天藍 + Z08藍紫 + 50%水

A6 Z01淺黃 + 70%水

A7 Z02黃 + 50%水

A8 Z03橘 + 30%水

A9 Z10紅褐 + 50%水

A10 Z10紅褐 + 30%水

A11 Z04橘紅 + 50%水

A12 Z04橘紅 + Z06暗紅 + 30%水

A13 Z09土黃 + 50%水

A14 Z11冷褐 + Z13草綠 + 50%水

A15 Z11冷褐 + 50%水

A16 Z12膚色 + Z04橘紅 + 70%水

A17 Z12膚色 + Z10紅褐 + 50%水

A18 Z05紅 + 50%水

A19 Z10紅褐 + Z08藍紫 + 50%水

A20 Z21藍黑 + Z08藍紫 + 70%水

A21 Z21藍黑 + Z08藍紫 + 50%水

A22 Z00白 + 50%水

A1
A2
A3
A4
A5
A6
A7
A8
A9
A10
A11
A12
A13
A14
A15
A16
A17
A18
A19
A20
A21
A22

◆繪製背景底色

01 取清水，以筆腹在畫紙上渲染。（註：須避開人物、傘面、信號燈不渲染。）

02 取A1，以筆腹將天空暈染上色。

03 取A2，以筆腹將海洋及陸地暈染上色。

04 取A3，以筆腹將畫面右側暈染上色，以繪製樹林的底色。

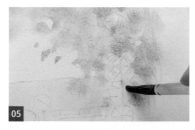

05 取A4，以筆腹將畫面右側暈染上色，以繪製樹林的暗部。

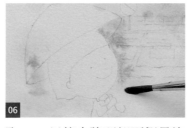

06 取A5，以筆尖將頭部兩側暈染上色，使人物因背景色而更凸顯。

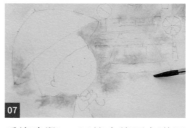

07 重複步驟6，以筆尖將平交道周圍暈染上色，以繪製背景色。

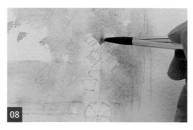

08 取A4，以筆尖暈染平交道號誌的外側，以加強暗部繪製。

09 重複步驟8，完成暗部繪製後；取清水，將背景色暈染開，使暗部更自然。

10 取A5，順著頸部邊緣暈染上色，以填補留白處。（註：背景初上色完成後，須待水彩乾，才能繼續繪製。）

◆繪製雨傘、雨衣及雨鞋

11 取A6，以筆腹將雨傘右側暈染上色，以繪製亮部。

12 取A7，以筆腹將雨傘暈染上色，以增加層次感。

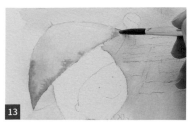

13
取A8，以筆尖將雨傘左側及下側邊緣暈染上色，以繪製暗部。

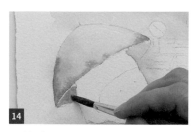

14
重複步驟13，將傘內左側暈染上色，以繪製底色。

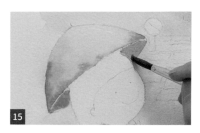

15
取A9，以筆尖將傘內右側暈染上色，以繪製底色。

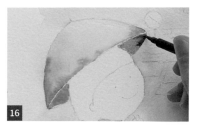

16
取A10，以圭筆將傘內右側邊緣暈染上色，以繪製暗部。

17
取A9，以筆尖將傘內左側邊緣繪製暗部。

18
以乾淨水彩筆在傘內吸色，使暗部的水彩更自然。

19
取A9，以圭筆將傘內左下側暈染上色，以加強暗部繪製。

20
取A10，以圭筆將雨傘頭暈染上色。

21
取A7，以筆尖將雨衣上側暈染上色，以繪製亮部。

22
取A8，以筆尖將雨衣兩側暈染上色，以增加層次感。

23
取A9，以筆尖將雨衣左下角暈染上色，以繪製暗部。

24
分別取A8和A9，以圭筆將雨鞋暈染上色，以繪製底色及暗部。

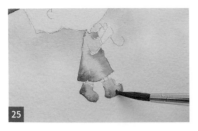

以乾淨水彩筆在雨鞋內吸色，使暗部的水彩更自然。

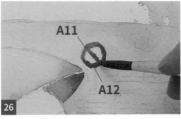

分別取A11和A12，以筆尖將禁止號誌暈染上色，以繪製底色及暗部。

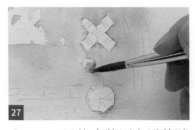

取A11，以筆尖將平交道的號誌燈暈染上色。

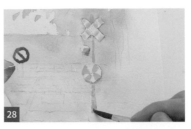

取A7，以筆尖將平交道號誌暈染上色，以繪製黃色的部分。

取A13，以筆尖將鐵軌暈染上色。

取A10，以圭筆勾畫禁止號誌的標誌桿。

重複步驟30，將鐵軌暈染上色，以繪製暗部。

取A6，以筆腹將平交道遮斷桿上的牌子暈染上色，以繪製底色。

◆繪製樹幹、樹枝、人物膚色及腮紅

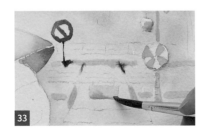

取A7，以筆尖將平交道遮斷桿上的牌子暈染上色，以繪製暗部。

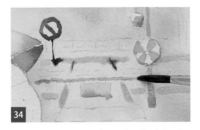

重複步驟33，將平交道遮斷桿暈染上色。

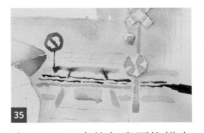

取A20，以圭筆勾畫兩條橫向鐵軌。

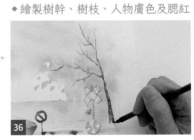

取A14，以圭筆將樹木暈染上色，以繪製樹幹及樹枝。

37 取A15，以圭筆繪製另一顆樹木的樹幹及樹枝。

38 取A15，以圭筆延伸繪製步驟36的樹枝。

39 取A16，以筆尖將臉部右側暈染上色，以繪製亮部。

40 重複步驟39，將雙手及雙腳暈染上色。

◆繪製其他細節

41 取A17，以筆尖將臉部左側及下側暈染上色，以增加層次感。

42 取A10，以筆尖將頸部、雙手及雙腳暈染上色，以繪製暗部。

43 取A18，以筆尖在臉部暈染出腮紅。

44 取A9，以筆尖將頭髮右側暈染上色，以繪製亮部。

45 取A10，以筆尖將頭髮右下側及左側暈染上色，並預留白線不上色，以繪製出髮絲。

46 取A19，以筆尖將靠近頸部的頭髮暈染上色，以繪製暗部。

47 如圖，頭髮繪製完成。

48 取A20，以筆尖將停止線四周暈染上色，使停止線因深色背景而更凸顯。

取清水，將步驟48繪製的水彩暈染開，使背景色更自然。

取A20，以圭筆將停止線外側暈染上色，以繪製暗部。

取A20，以筆尖在鐵軌間的留白處暈染小點，以繪製小石頭。

取A21，以筆尖持續繪製小石頭。

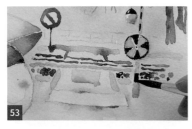
重複步驟52，以筆尖將平交道號誌及號誌燈罩暈染上色，以繪製黑色的部分。

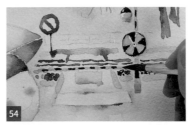
重複步驟52，將平交道遮斷桿暈染上色，以繪製出黑黃相間感。

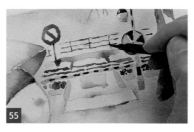
取A21，以圭筆勾畫海邊的欄杆。

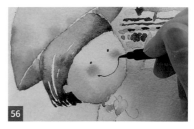
重複步驟55，繪製人物的眼睛及嘴巴。

重複步驟55，勾畫傘柄。

重複步驟55，勾畫平交道遮斷桿上固定牌子的繩子。

重複步驟55，勾畫平交道號誌燈的輪廓。

重複步驟55，在平交道遮斷桿上的牌子暈染小點，以繪製文字。

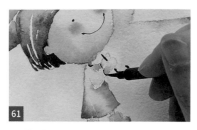

61

重複步驟55，勾畫領口及雙手袖口的輪廓。

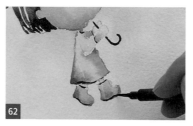

62

重複步驟55，勾畫雨衣下擺及雨鞋的輪廓。

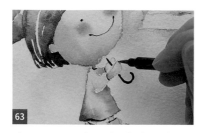

63

取A15，以圭筆勾畫左手的輪廓。

64

取A22，以圭筆在海面上勾畫線條，以繪製波浪。

65

取A3，以筆尖在靠近樹林的海平面上側繪製落葉。

66

最後，重複步驟65，在人物側邊繪製落葉即可。

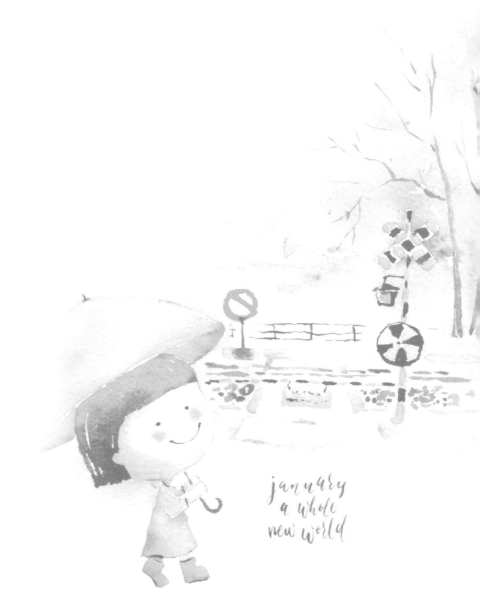

往日如風
THE PAST DAYS WERE LIKE WIND

08

不約而同的，我們穿了同色系、款式也相近的衣裳，見了面，我們相視而笑，默契就在四周流轉。

聊著聊著，時不時的又會回到年少，妳說：「以前我常陪妳去寫生耶。」

我說：「真的？我忘了耶。」

我說：「當年我們一起去學琴，抱著古箏擠在公車裡。」

妳說：「對啊，別人都用白眼看我們。」

哈哈，沒錯，我還記得是班次很少的 206 公車。說起共同記憶，忍不住又哈哈大笑起來。

雖然我們大多時間都隔著太平洋，但妳說：「等我們老了，我要住在妳隔壁！」我點點頭，微笑就藏在彼此的魚尾紋裡。

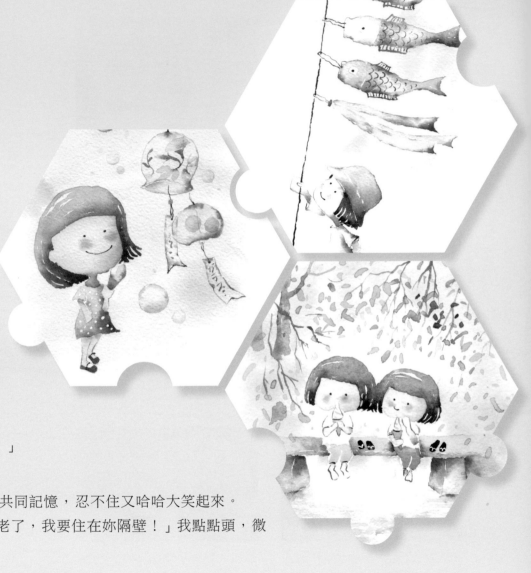

完成圖

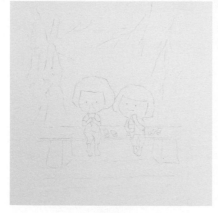

線稿

水彩調色／COLOR

A1 Z13草綠 + 50%水

A2 Z14深綠 + 50%水

A3 Z10紅褐 + 50%水

A4 Z18藍 + 50%水

A5 Z05紅 + 50%水

A6 Z12膚色 + 70%水

A7 Z12膚色 + Z10紅褐 + 50%水

A8 Z11冷褐 + Z13草綠 + 70%水

A9 Z11冷褐 + 50%水

A10 Z11冷褐 + Z08藍紫 + 30%水

A11 Z09土黃 + 50%水

A12 Z20靛藍 + 50%水

A13 Z05紅 + 70%水

A14 Z21藍黑 + 50%水

A15 Z21藍黑 + Z08藍紫 + 30%水

A16 Z13草綠 + Z02黃 + 50%水

A17 Z14深綠 + 30%水

A18 Z00白 + 50%水

A1
A2
A3
A4
A5
A6
A7
A8
A9
A10
A11
A12
A13
A14
A15
A16
A17
A18

◆繪製背景底色

01 取清水，以筆腹在畫紙上渲染。（註：須避開人物不渲染。）

02 取A1，以筆腹將背景暈染上色，以繪製樹林的底色。

03 取A2，將背景暈染上色，以增加樹林的層次感。

04 重複步驟2-3，將水面暈染上色，以繪製樹林的倒影。

05 取A1，以筆尖在樹林的倒影下側繪製Z字型，為水波。

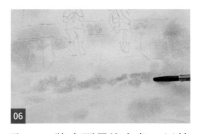

06 取A3，將水面暈染上色，以繪製橋梁的倒影。

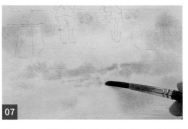

07 取A4，將水面暈染上色，以繪製左側人物的倒影。

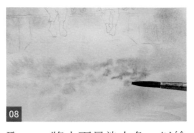

08 取A5，將水面暈染上色，以繪製右側人物的倒影。

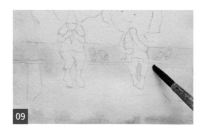

09 取A1，順著人物下側的輪廓暈染上色，以填補留白處。

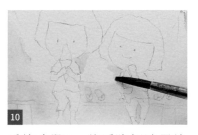

10 重複步驟9，將肩膀側邊暈染上色。

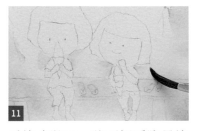

11 重複步驟10，將兩側肩膀暈染上色後；再取清水將水彩暈染開，使人物更凸顯。

◆繪製人物膚色、頭髮

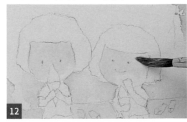

12 待水彩乾後，取A6，以筆尖將臉部暈染上色，以繪製亮部。

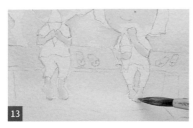

13 重複步驟12，將雙手及雙腳暈染上色。

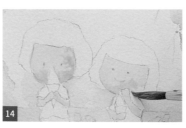

14 取A7，將臉部暈染上色，以增加層次感。

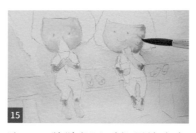

15 取A3，將臉部及手部暈染上色，以繪製暗部。

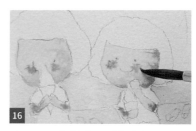

16 取A5，在臉部暈染出腮紅。

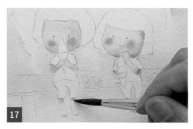

17 以乾淨水彩筆吸取臉部及手部過多的水彩，使暗部的顏色更自然。

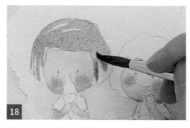

18 取A8，將頭髮上側暈染上色，並預留白線不上色，作為亮部。

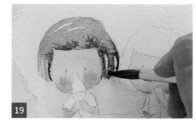

19 取A9，將頭髮下側暈染上色，以增加層次感，並預留白線不上色，以繪製出髮絲。

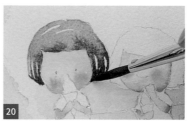

20 取A10，將靠近臉頰的頭髮暈染上色，以繪製暗部。

◆繪製樹幹、樹枝、橋梁及霜淇淋

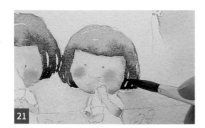

21 重複步驟18-20，繪製另一個人物的頭髮。

22 取A8，以筆腹將左側背景暈染上色，以繪製樹幹。

23 取A9，以筆尖將樹幹暈染上色，以繪製暗部。

24 取A9，以筆尖在右側背景勾畫樹枝。

25 取A9，以圭筆在樹枝上勾畫前端較細樹枝。

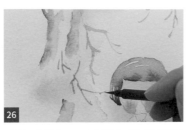

26 重複步驟25，持續勾畫前端樹枝。

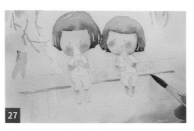

27 取A8，以筆尖將橋梁邊緣暈染上色，以繪製底色。

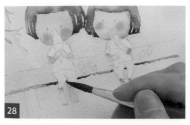

28 取A9，以筆尖將靠近人物雙腳的橋梁邊緣暈染上色，以繪製暗部。

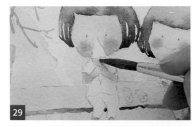

29 取A11，以筆尖將甜筒上側暈染上色，以繪製亮部。

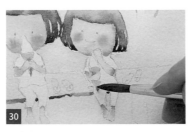

30 先重複步驟29，繪製另一個甜筒的亮部；再取A3，將甜筒下側暈染上色，以繪製暗部。

◆ 繪製橋梁及褲子

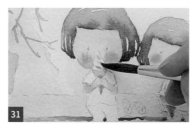

31 取A5，將左側的霜淇淋暈染上色。

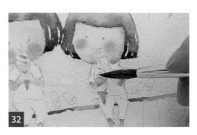

32 取A4，將右側的霜淇淋暈染上色。

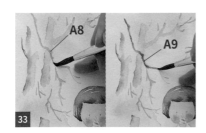

33 分別取A8、A9，以筆尖在左側背景繪製樹枝。

34 取A3，以筆尖將橋墩前側暈染上色，以繪製亮部。

35 取清水，將步驟34的水彩暈染開，使亮部更自然。

36 取A3，以筆尖將橋墩頂端暈染上色，以繪製暗部。

取A4，將左側人物的褲子暈染上色，以繪製亮部。

取A12，將左側人物的褲子暈染上色，以繪製暗部。

取A13，將右側人物的褲子暈染上色，以繪製亮部。

取A5，將右側人物的褲子暈染上色，以繪製暗部。

重複步驟34-36，先完成橋墩內側繪製後；再取A9，繪製暗部。

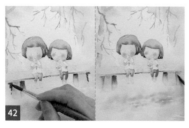

取A9，將橋墩外側暈染上色後；再取清水，將水彩暈染開。

取A4，將右側人物側邊暈染上色。

◆繪製水波、眼睛、嘴巴及部分輪廓

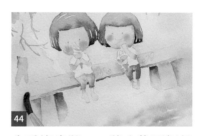

先重複步驟43，將人物兩側都暈染上色後；再取清水將水彩暈染開，以繪製橋面。

取A14，將人物兩側都暈染上色。

承步驟45，取清水將水彩暈染開，使人物因深色背景而更凸顯。

取A2，將橋墩及人物下側的水面暈染上色，以繪製水波。

取A14，將橋墩下側暈染上色，以繪製水波的暗部。

49 重複步驟47-48，在水面上持續繪製水波。

50 取A15，以圭筆繪製眼睛、嘴巴及甜筒的輪廓。

51 取A10，以圭筆勾畫雙手、雙腳及霜淇淋的輪廓。

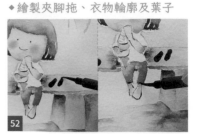

52 取A15，以圭筆在橋面上繪製夾腳拖的鞋面後；再勾畫褲口的輪廓。

53 取A15，以筆尖將右側人物的衣服暈染圓點後；再以圭筆繪製左側人物袖口的輪廓。

54 取A16，以筆尖在樹枝暈染水滴形，以繪製葉子。

55 重複步驟54，分別取A16及A1，在樹枝暈染水滴形，以繪製葉子。

56 取A17，在樹枝暈染水滴形，以繪製葉子。（註：以不同的綠繪製葉子，可增加層次感。）

57 取A1，將橋面上側及水面暈染上色，以繪製落葉。

58 取A17，將步驟57的葉子邊緣暈染上色，以繪製暗部。

59 取A1，以筆尖繪製更多落葉。

60 最後，取A18，以圭筆在夾腳拖上繪製「人」字形塑膠即可。

遇見美好
MEET BEAUTIFUL THINGS

09

收到你傳來的相片，見到相片中的你，蹲在櫥窗前，
拍著窗裡藝術家的工作室。

你說：「見到漂亮的作品、見到美好的事物，總會想到妳。」

這樣溫暖的心情，光用想像，似乎我也如你一般的，遇見美好。

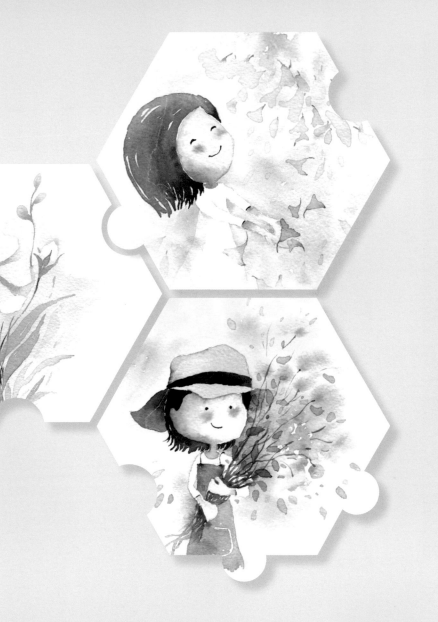

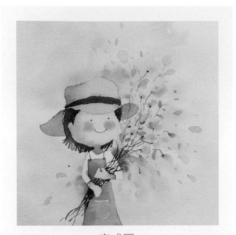

完成圖

線稿

水彩調色 ／ COLOR

A1	Z18藍 + 50%水		**A13**	Z05紅 + Z10紅褐 + 70%水	
A2	Z13草綠 + 50%水		**A14**	Z05紅 + Z10紅褐 + 50%水	
A3	Z14深綠 + 50%水		**A15**	Z10紅褐 + 30%水	
A4	Z01淺黃 + 50%水		**A16**	Z08藍紫 + 50%水	
A5	Z02黃 + 50%水		**A17**	Z21藍黑 + Z08藍紫 + 30%水	
A6	Z03橘 + 50%水		**A18**	Z12膚色 + 70%水	
A7	Z04橘紅 + 50%水		**A19**	Z12膚色 + Z10紅褐 + 50%水	
A8	Z14深綠 + Z21藍黑 + 30%水		**A20**	Z12膚色 + Z10紅褐 + 30%水	
A9	Z09土黃 + 70%水		**A21**	Z05紅 + 50%水	
A10	Z09土黃 + Z13草綠 + 50%水		**A22**	Z18藍 + Z08藍紫 + 50%水	
A11	Z10紅褐 + Z14深綠 + 50%水		**A23**	Z11冷褐 + 30%水	
A12	Z10紅褐 + Z14深綠 + 30%水				

◆繪製背景底色

01 取清水，以筆腹在畫紙上渲染。（註：須避開人物不渲染。）

02 取A1，將右上側及左下側暈染上色，以繪製天空的底色。

03 取A2，將背景暈染上色，以繪製樹林的底色。

04 取A3，將背景暈染上色，以繪製樹林的暗部。

05 取A4，將上側暈染上色，以繪製光暈。

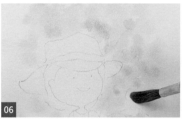

06 取A5，將人物右側暈染上色，以繪製花朵的底色。

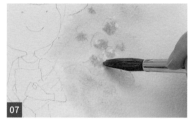

07 取A6，將花朵暈染上色，以增加層次感。

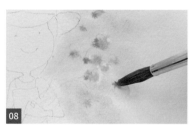

08 取A7，將花朵暈染上色，以繪製暗部。

◆繪製花莖、帽子及圍裙

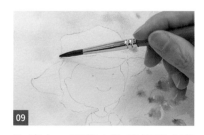

09 取清水，順著人物邊緣將水彩暈染開，以填補留白處。（註：背景初步上色完成後，須待水彩乾，才能繼續繪製。）

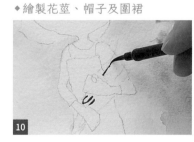

10 取A8，以圭筆勾畫花莖。

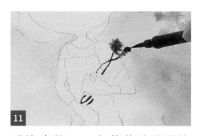

11 重複步驟10，在花莖前端暈染小點，以加深背景色。

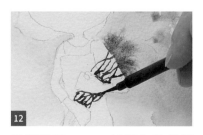

12 重複步驟10-11，持續勾畫花莖及加深背景色。

13 取A9，以筆尖將帽頂右側暈染上色，以繪製亮部。

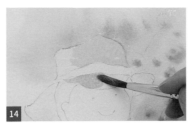

14 重複步驟13，在帽簷正面繪製亮部。

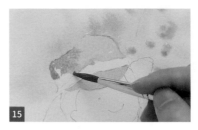

15 取A10，將帽頂左側暈染上色，以增加層次感。

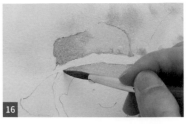

16 重複步驟15，將帽簷左側暈染上色。

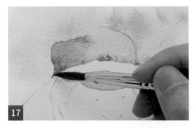

17 取A11，將帽頂左側暈染上色，以繪製暗部。

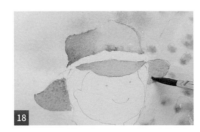

18 取A10，以筆尖將帽簷背面暈染上色，以繪製亮部。

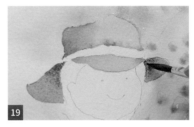

19 取A11，將帽簷背面暈染上色，以增加層次感。

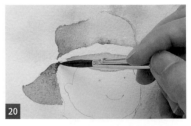

20 取A12，將帽簷背面暈染上色，以繪製暗部。

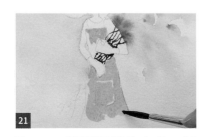

21 取A13，將圍裙暈染上色，以繪製亮部。（註：須在口袋邊緣稍微留白，以區隔口袋位置。）

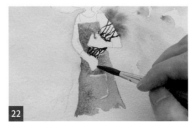

22 取A14，將圍裙左側暈染上色，以增加層次感。

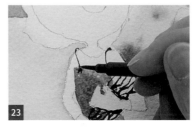

23 取A15，以圭筆勾畫圍裙的肩帶。

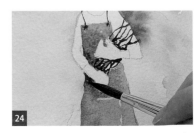

24 重複步驟23，以筆尖將圍裙左側暈染上色，以繪製暗部。

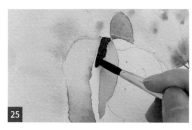

取A16，將帽子的緞帶右側暈染上色，以繪製亮部。

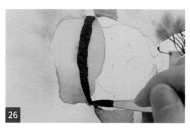

取A17，將帽子的緞帶左側暈染上色，以繪製暗部。

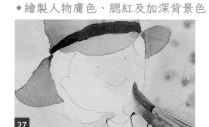

取A18，以筆尖將臉部右側暈染上色，以繪製亮部。

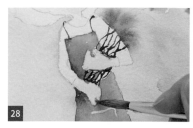

重複步驟27，將雙手暈染上色。

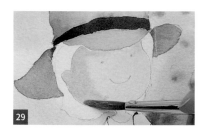

取A19，將臉部左側暈染上色，以增加層次感。

取A20，將頸部暈染上色，以繪製暗部。

重複步驟30，將雙手接近袖口處繪製暗部。

取A21，在臉部暈染出腮紅。

取A1，將人物左側暈染上色，以加深背景色。

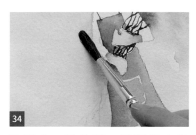

取清水，將步驟33繪製的水彩暈染開，使背景色更自然。

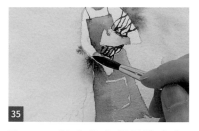

取A22，將人物左側暈染上色，以繪製暗部。

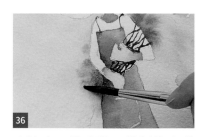

取清水，將步驟35繪製的水彩暈染開，使暗部更自然。

◆繪製頭髮、眼睛及嘴巴

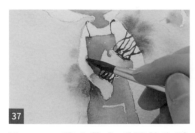

取A22，將人物右手間的空隙
暈染上色。

取A14，以筆尖將頭髮左下側
暈染上色，並預留白線不上
色，以繪製出髮絲。

取A15，將頭髮左側暈染上色，
以增加層次感。

取A23，將左側靠近臉部的頭
髮暈染上色，以繪製暗部。

◆繪製捧花及其他細節

重複步驟39-40，將頭髮右側
暈染上色。

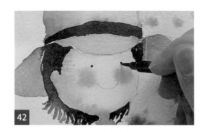

取A17，以圭筆繪製眼睛。

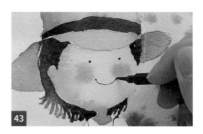

重複步驟42，勾畫人物的嘴巴。

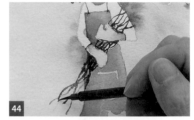

取A8，以圭筆勾畫花莖。

以鉛筆繪製花莖，以確認範圍。

取A8，以圭筆勾畫花莖，連接
步驟6繪製的花朵。

重複步驟46，持續勾畫花莖，
以連接所有花朵。

重複步驟46，往花束上方繪製
花莖，以調整整體畫面。

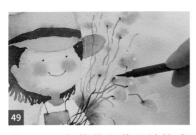

49

取A17，在花莖與花朵連接處暈染小點，以繪製花萼。

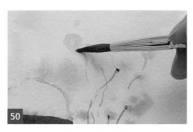

50

取A5，以筆尖將步驟48繪製的花莖上側暈染上色，以繪製花朵。

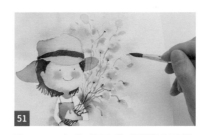

51

取A2，在花朵及花莖附近暈染水滴形，以繪製花束的葉子。

52

重複步驟51，在左側背景暈染水滴形，以繪製落葉。

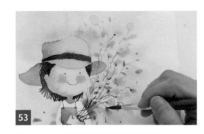

53

取A3，繪製花束的葉子。

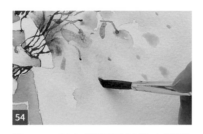

54

取A5，在右側背景暈染水滴形，以繪製落下的花瓣。

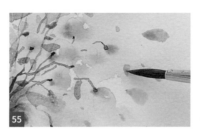

55

最後，取A6，將落下的花瓣暈染上色，以增加層次感即可。

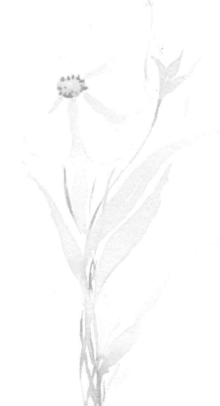

傻傻的愛
Silly Love

10

走在滿眼綠意的森林裡，經過一個廢棄平台，停下
了腳步，把兩隻手比個7，框成一個畫面，我的眼變成
了相機，覺得這樣也很美、那樣也很美。

剛好一道陽光灑下來，好像看見小精靈在姑婆芋的葉子跳上跳下……就這樣傻傻的駐
足，在一個不是景點的小路旁。

老爺早已見怪不怪，他默默等著，直到我心滿意足的說：「好了，可以走了！」

然後沿著下山的路，繼續剛剛的，閒話家常。

完成圖

線稿

A1	Z18 藍 + 50%水		**A11**	Z04 橘紅 + 30%水
A2	Z13 草綠 + 50%水		**A12**	Z05 紅 + 30%水
A3	Z14 深綠 + 50%水		**A13**	Z10 紅褐 + 70%水
A4	Z12 膚色 + 70%水		**A14**	Z10 紅褐 + 50%水
A5	Z12 膚色 + Z10 紅褐 + 50%水		**A15**	Z11 冷褐 + 70%水
A6	Z12 膚色 + Z10 紅褐 + 30%水		**A16**	Z11 冷褐 + 50%水
A7	Z05 紅 + 50%水		**A17**	Z21 藍黑 + Z08 藍紫 + 30%水
A8	Z21 藍黑 + 50%水		**A18**	Z01 淺黃 + 50%水
A9	Z02 黃 + 50%水			
A10	Z03 橘 + 50%水			

A1
A2
A3
A4
A5
A6
A7
A8
A9
A10
A11
A12
A13
A14
A15
A16
A17
A18

◆繪製背景底色

01 取清水,以筆腹在畫紙上渲染。(註:須避開人物不渲染。)

02 取A1,將背景暈染上色,以繪製天空及地面的底色。

03 取A2,將背景暈染上色,以繪製植物的底色。

04 取A3,將背景暈染上色,以繪製暗部。

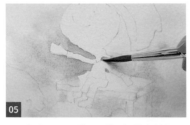

05 取清水,順著人物邊緣暈染,以填補留白處。

06 取A1,將背景暈染上色。

07 重複步驟1-3,將背景暈染上色。(註:背景初步上色完成後,須待水彩乾,才能繼續繪製。)

◆繪製人物膚色、腮紅及加深背景色

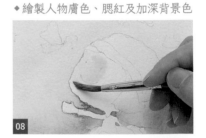

08 取A4,以筆尖將臉部左側暈染上色,以繪製亮部。

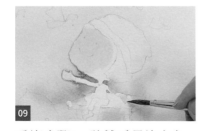

09 重複步驟8,將雙手暈染上色。

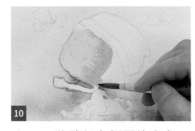

10 取A5,將臉部右側暈染上色,以增加層次感。

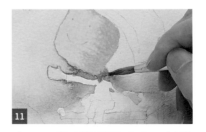

11 取A6,將頸部暈染上色,以繪製暗部。

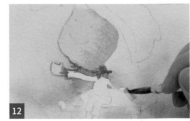

12 重複步驟11,將雙手暈染上色。

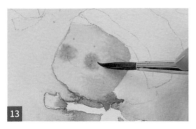

13 取A7，在臉部暈染出腮紅。

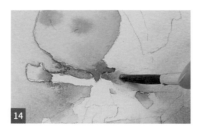

14 取A8，將頸部右外側暈染上色，以加深背景色。

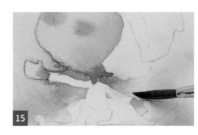

15 取清水，將步驟14繪製的水彩暈染開，使背景色更自然。

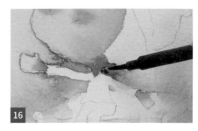

16 取A8，以圭筆將頸部右外側暈染上色，以繪製暗部。

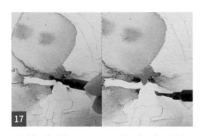

17 重複步驟14-16，依序在頸部左外側、雙手下側暈染上色，並繪製暗部。

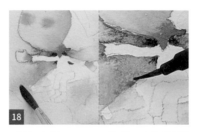

18 重複步驟14-16，將椅子左側暈染上色，以加深背景色。

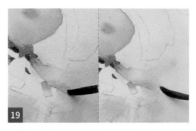

19 重複步驟14-15，將椅子右側暈染上色，以加深背景色。

20 取A1，將頭部右側暈染上色，以加深背景色。

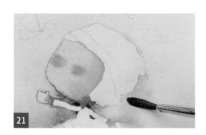

21 取清水，將步驟20繪製的水彩暈染開，使背景色更自然。

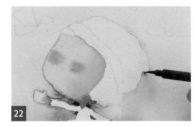

22 取A8，以圭筆暈染上色，以繪製暗部。

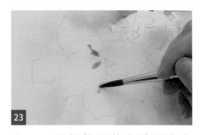

23 取A2，將植物間的空隙暈染上色，以加深背景色。

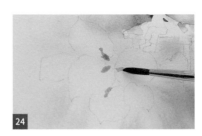

24 取A3，將植物間的空隙暈染上色，以加深背景色。

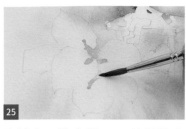

25 取清水，將步驟23-24繪製的水彩暈染開，使背景色更自然。

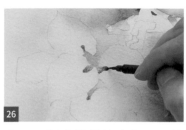

26 取A8，以圭筆暈染上色，以繪製暗部。

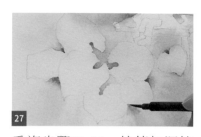

27 重複步驟23-26，持續加深植物的背景色，使植物因深色背景而更凸顯。

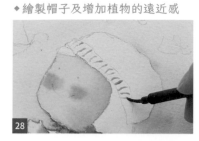

28 取A1，以圭筆在帽子摺邊上繪製橫線，以繪製毛線帽的質感。

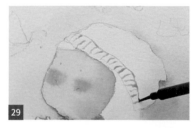

29 重複步驟27，勾畫帽子摺邊的輪廓。

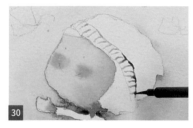

30 取A8，將帽子摺邊右側暈染上色，以繪製暗部。

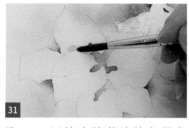

31 取A1，以筆尖將葉片的交疊處暈染上色，以繪製暗部，及加強葉子的遠近感。

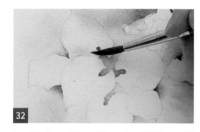

32 取清水，將步驟31繪製的水彩暈染開，使暗部水彩更自然。

◆繪製蝴蝶

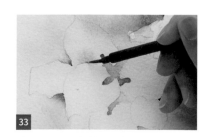

33 取A8，以圭筆暈染上色，以加強對比。

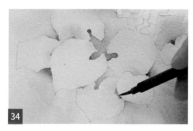

34 重複步驟31-33，持續加強葉子的遠近感。

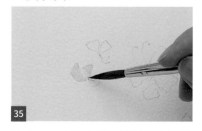

35 取A9，以筆尖將蝴蝶翅膀暈染上色，以繪製底色。

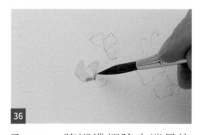

36 取A10，將蝴蝶翅膀尖端暈染上色，以增加層次感。

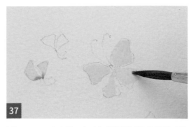

取A9，以筆尖繪製蝴蝶翅膀的底色。

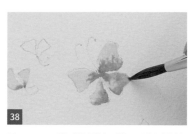

取A10，將蝴蝶翅膀下側暈染上色，以加強層次感。

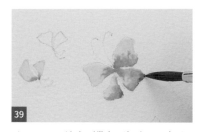

取A11，將蝴蝶翅膀右下角暈染上色，以繪製暗部。

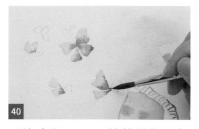

重複步驟37-39，持續繪製其他蝴蝶。

◆加深椅子的背景色

取A7，將蝴蝶翅膀暈染上色，以繪製底色。

取A12，將蝴蝶翅膀暈染上色，以繪製暗部。

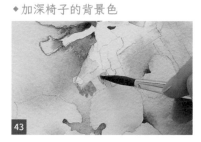

取A13，以筆尖將左側椅腳邊緣暈染上色，以加深背景色。

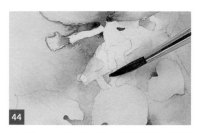

取清水，將步驟43繪製的水彩暈染開，使背景色更自然。

◆繪製褲子、頭髮及鞋子

取A14，以圭筆暈染上色，以繪製暗部。

重複步驟43-45，將右側椅腳邊緣暈染上色，使椅子因深色背景而更凸顯。

取A14，勾畫椅面的輪廓。

取A10，以筆尖將褲子暈染上色，以繪製亮部。

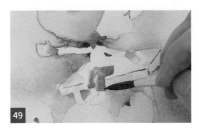

49 取A11，將褲子右側暈染上色，以增加層次感。

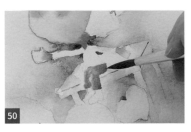

50 取A12，將褲子右側暈染上色，以繪製暗部。

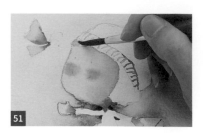

51 取A15，以筆尖將左側的頭髮暈染上色，以繪製亮部。

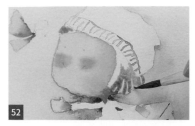

52 重複步驟51，將右側的頭髮暈染上色，並預留白線不上色，以繪製出髮絲。

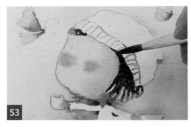

53 取A16，將兩側靠近毛線帽的頭髮暈染上色，以繪製暗部。

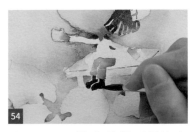

54 取A16，以筆尖將鞋子暈染上色。

55 取A17，以圭筆勾畫蝴蝶的身體。

56 取A17，以圭筆勾畫蝴蝶的觸角。

◆繪製其他細節

57 重複步驟55-56，完成蝴蝶身體和觸角的繪製。

58 取A17，以圭筆繪製人物的眼睛及嘴巴。

59 重複步驟58，勾畫袖口的輪廓。

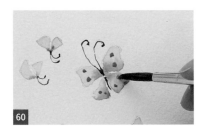

60 取A11，以筆尖在黃色蝴蝶翅膀暈染小點，以繪製花紋。

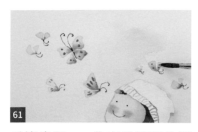

61 重複步驟60，依序繪製黃色蝴蝶花紋。

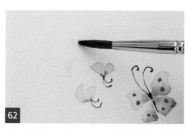

62 分別取A9和A18，將背景暈染上色，以繪製蝴蝶及裝飾的小點。

63 重複步驟62，依序繪製蝴蝶及裝飾小點。

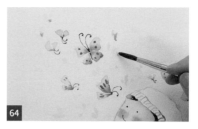

64 取A10，將步驟60繪製的蝴蝶及裝飾小點暈染上色，以增加層次感。

65 重複步驟64，取A12，增加整體層次感。

66 取A7，將背景暈染上色，以繪製蝴蝶。

67 取A9，以筆尖繪製裝飾的小點。

68 取A12，以圭筆勾畫衣服的輪廓。

69 最後，取A16，勾畫手部的輪廓即可。

陪在你左右

STAY WITH YOU

11

滿水位的日月潭太美了，清晨走在涵碧步道，沿
途多了詩詞雕塑，駐足欣賞字裡行間，笑著模仿文
人雅風。

我邊走邊吟詩：「日在樹梢／風在飄搖／葉在飛舞／花在芬芳／
影在腳下／而我／就在你身旁。」

老爺聽完，整個哈哈大笑。
我覺得這樣的日常，其實還挺浪漫的！

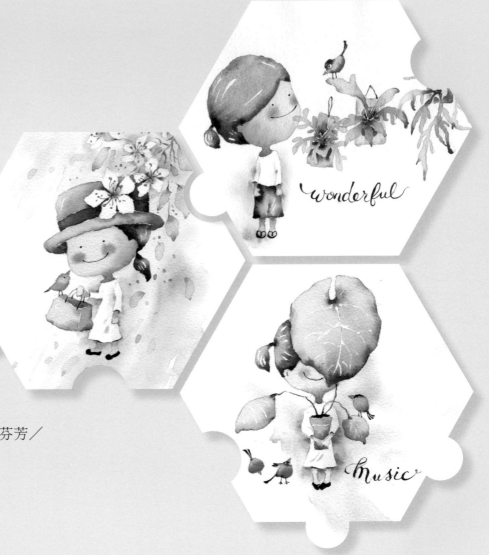

完成圖

線稿

葉❶
葉❷
葉❸

A1	Z02黃 + 50%水		**A11**	Z11冷褐 + 50%水
A2	Z03橘 + 50%水		**A12**	Z11冷褐 + Z08藍紫 + 30%水
A3	Z12膚色 + Z04橘紅 + 70%水		**A13**	Z13草綠 + 50%水
A4	Z12膚色 + Z10紅褐 + 50%水		**A14**	Z14深綠 + 50%水
A5	Z10紅褐 + 30%水		**A15**	Z21藍黑 + Z14深綠 + 30%水
A6	Z05紅 + 50%水		**A16**	Z18藍 + 50%水
A7	Z04橘紅 + 30%水		**A17**	Z00白 + 50%水
A8	Z06暗紅 + Z21藍黑 + 30%水			
A9	Z10紅褐 + Z04橘紅 + 50%水			
A10	Z11冷褐 + 70%水			

A1
A2
A3
A4
A5
A6
A7
A8
A9
A10
A11
A12
A13
A14
A15
A16
A17

◆ 繪製背景底色

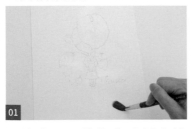

01 取清水，以筆腹在畫紙上渲染。（註：須避開人物及小鳥不渲染；可稍微渲染右下側衣角。）

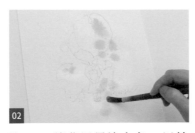

02 取A1，將背景暈染上色，以繪製陽光的底色。

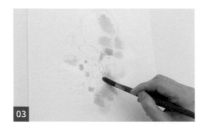

03 取A2，將背景暈染上色，以增加層次感。

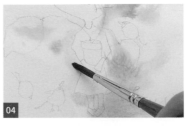

04 以乾淨水彩筆順著人物邊緣暈染，以填補留白處。

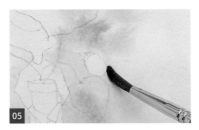

05 重複步驟4，填補小鳥邊緣的留白處。

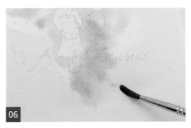

06 以乾淨水彩筆將背景的水彩往外暈染，以增加背景的範圍。

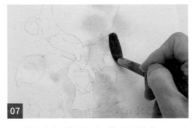

07 以乾淨水彩筆在背景吸色，以吸除過多的水彩。（註：背景初步上色完成後，須待水彩乾，才能繼續繪製。）

◆ 繪製人物膚色、腮紅及小鳥

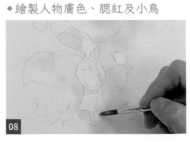

08 取A3，以筆尖將臉部及手腳暈染上色，以繪製亮部。

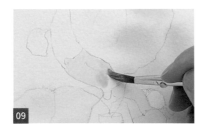

09 取A4，將臉部右側暈染上色，以增加層次感。

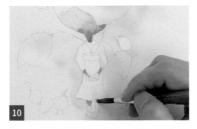

10 取A5，將臉部下側、頸部及手腳暈染上色，以繪製暗部。

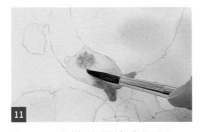

11 取A6，在臉部暈染出腮紅。

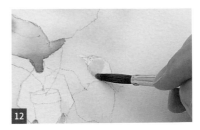

12 取A1，將右側小鳥身體上側暈染上色，以繪製亮部。

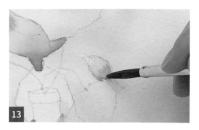

13 取A2，將右側小鳥身體下側暈染上色，以增加層次感。

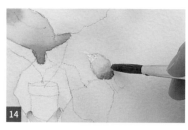

14 取A7，將右側小鳥身體下側暈染上色，以繪製暗部。

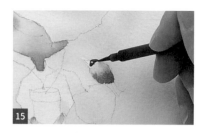

15 取A8，以圭筆將右側小鳥頭部暈染上色。（註：須預留眼睛位置不上色。）

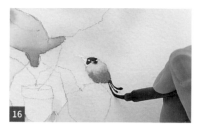

16 重複步驟15，勾畫右側小鳥頸部的花紋及尾巴。

17 重複步驟15，勾畫右側小鳥的雙腳。

18 以乾淨水彩筆在右側小鳥身體吸色，以吸除過多的水彩。

19 重複步驟12-17，繪製其他小鳥的細節。

20 重複步驟18，吸除過多的水彩。

◆繪製盆栽及加深人物背景色

21 取A1，以筆尖將盆栽左上側暈染上色，以繪製亮部。

22 取A2，將盆栽右上側暈染上色，以增加層次感。

23 取A1，將盆栽左側暈染上色，以繪製底色。

24 取A7，將盆栽右側暈染上色，以增加層次感。

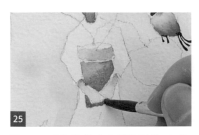

25

取A9，將盆栽左下側暈染上色，以繪製暗部。

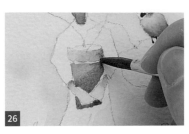

26

重複步驟25，在盆栽右側繪製暗部。

27

取A2，將人物右側邊緣暈染上色，使人物因深色背景更凸顯。

28

取清水，將步驟27繪製的水彩暈染開，使背景色更自然。

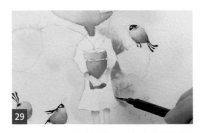

29

取A7，以圭筆將人物右側邊緣暈染上色，以增加層次感。

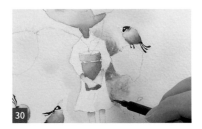

30

取A9，以圭筆順著人物右側邊緣暈染上色，以繪製暗部。

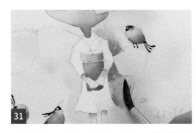

31

取清水，將步驟29及30繪製的水彩暈染開，使背景色更自然。

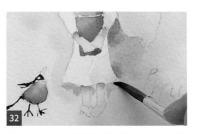

32

取A2，順著裙擺邊緣暈染上色，使人物因深色背景更凸顯。

◆繪製鳥喙、人物頭髮及鞋子

33

取清水，將步驟32繪製的水彩暈染開，使背景色更自然。

34

重複步驟29-30，加強繪製裙擺邊緣的背景色。

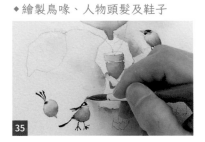

35

取A2，以筆尖將鳥喙暈染上色。

36

取A10，以筆尖將頭髮暈染上色，並預留白線不上色，以繪製出髮絲。

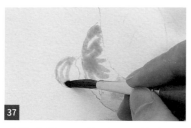

37 重複步驟36，將馬尾暈染上色，以繪製亮部。

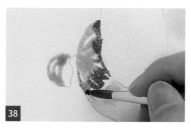

38 取A11，將頭髮暈染上色，以增加層次感。

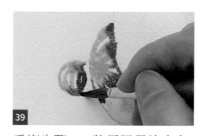

39 重複步驟38，將馬尾暈染上色，以增加層次感。

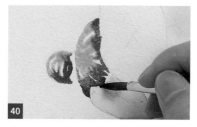

40 取A12，將頭髮右下側暈染上色，以繪製暗部。

◆繪製植物的葉子及莖

41 重複步驟40，將頭部及馬尾連接處暈染上色，以繪製暗部。

42 取A12，以筆尖將鞋子暈染上色。

43 取A13，以筆腹將葉❶左側暈染上色，以繪製亮部。

44 取A14，將葉❶右側暈染上色，以增加層次感。

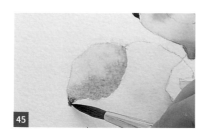

45 取A15，將葉❶的葉尖暈染上色，以繪製暗部。

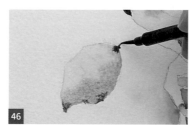

46 取A15，以圭筆在葉❶邊緣繪製暗部。

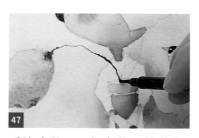

47 重複步驟46，勾畫葉❶的葉柄。

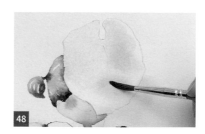

48 取A16，將葉❷上側暈染上色，以繪製亮部。

49 取A13，將葉❷右側暈染上色，以增加層次感。

50 取A14，將葉❷右下側暈染上色，以增加層次感。

51 重複步驟50，將葉❷上側暈染上色。

52 取A15，將葉❷邊緣暈染上色，以繪製暗部。

53 取清水，將步驟52繪製的水彩暈染開，使暗部更自然。

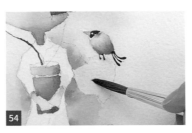

54 取A16，將葉❸上側暈染上色，以繪製亮部。

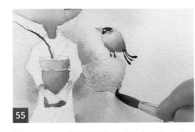

55 取A14，繪製葉❸的右側，以增加層次感。

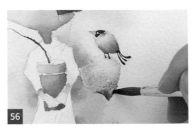

56 取A15，繪製葉❸的尖端，以繪製暗部。

◆ 繪製其他細節

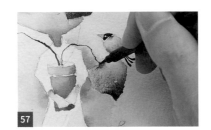

57 取A15，以圭筆在葉❸邊緣繪製暗部及葉柄。

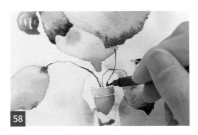

58 取A15，以圭筆勾畫葉❷的葉柄。

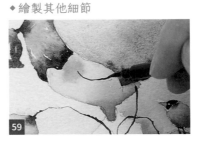

59 取A8，以圭筆勾畫人物的嘴巴。

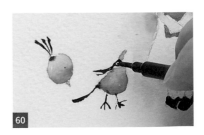

60 重複步驟59，繪製小鳥的眼珠。

94

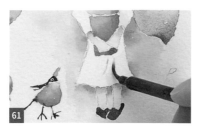

取A2，將裙子暈染上色，以繪製皺褶。

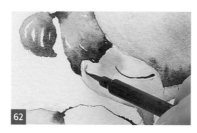

取A9，以圭筆勾畫耳窩。

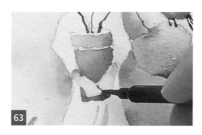

重複步驟62，勾畫雙手間的空隙。

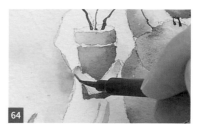

重複步驟62，勾畫雙手外側的輪廓。

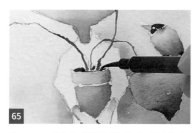

取A8，以圭筆將盆栽內暈染上色，以繪製泥土。

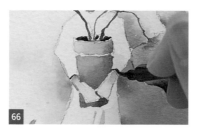

取A8，以圭筆勾畫袖口的輪廓。

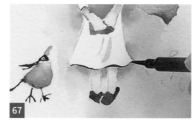

重複步驟66，勾畫裙擺的輪廓。

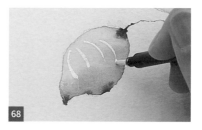

取A17，在葉❶上繪製葉脈。

取A17，在葉❷上繪製葉脈。

取A17，在葉❸上繪製葉脈。

最後，取A9，勾畫雙腳的輪廓即可。

我的眼中
只有你

I ONLY HAVE YOU IN MY EYES

12

意境是一種勉強不來的畫面，看山不是山，
看水不是水，你在鏡頭裡，或是，你只是在我的心裡。

那天在林美步道，遇見華八仙樹下的青蛙，我喜上眉梢，
這不是現在正流行的旅蛙嗎？

你回來啦？你累了嗎？快快走進我的畫布裡，在愛情花快開的季節裡，
此時此刻，我的眼中真的只有你。

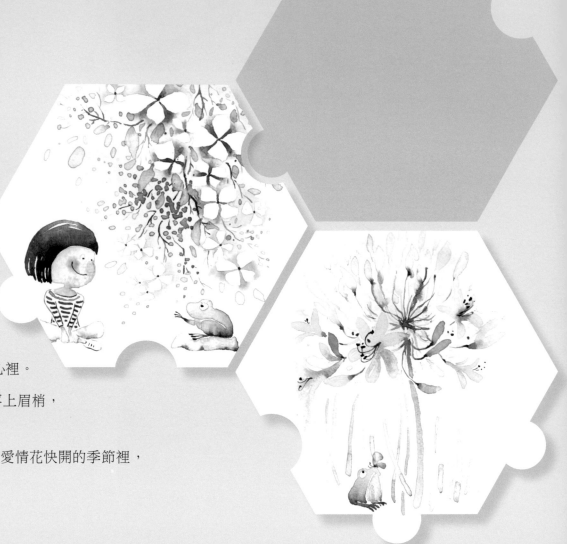

完成圖

線稿

水彩調色 / COLOR

A1	Z01淺黃 + 50%水	**A12**	Z06暗紅 + 30%水
A2	Z13草綠 + Z01淺黃 + 50%水	**A13**	Z18藍 + 50%水
A3	Z13草綠 + 50%水	**A14**	Z20靛藍 + 50%水
A4	Z14深綠 + 50%水	**A15**	Z21藍黑 + 30%水
A5	Z14深綠 + Z21藍黑 + 30%水	**A16**	Z11冷褐 + Z14深綠 + 70%水
A6	Z12膚色 + Z04橘紅 + 70%水	**A17**	Z11冷褐 + Z14深綠 + 50%水
A7	Z12膚色 + Z10紅褐 + 50%水	**A18**	Z09土黃 + 50%水
A8	Z10紅褐 + 30%水	**A19**	Z10紅褐 + 70%水
A9	Z05紅 + 50%水	**A20**	Z10紅褐 + Z08藍紫 + 50%水
A10	Z03橘 + 50%水	**A21**	Z06暗紅 + Z21藍黑 + 30%水
A11	Z04橘紅 + 50%水		

A1
A2
A3
A4
A5
A6
A7
A8
A9
A10
A11
A12
A13
A14
A15
A16
A17
A18
A19
A20
A21

◆繪製背景底色

01 取清水，以筆腹在畫紙上渲染。（註：須避開人物及白花不渲染。）

02 取A1，將背景暈染上色，以繪製陽光的底色。（註：須避開花朵不暈染。）

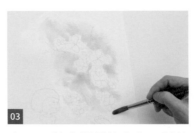

03 取A2，將背景暈染上色，以繪製植物的水彩。

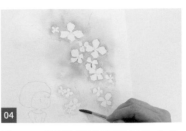

04 取A3，順著花瓣邊緣暈染上色，以填補留白處。

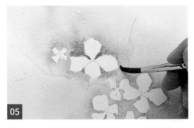

05 取A4，將花瓣間的背景暈染上色，以繪製暗部。

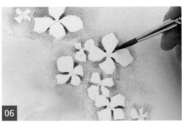

06 取A5，將花瓣間的背景暈染上色，以加強繪製暗部。

07 以乾淨水彩筆在背景吸色，以吸除過多的水彩。（註：背景初步上色完成後，須待水彩乾，才能繼續繪製。）

◆繪製人物膚色及腮紅

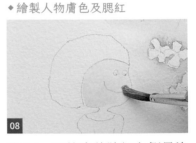

08 取A6，以筆尖將臉部左側暈染上色，以繪製亮部。（註：須避開眼白不上色。）

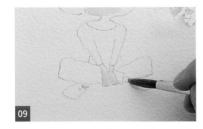

09 重複步驟8，將雙手和雙腳暈染上色。

10 取A7，將臉部右側暈染上色，以增加層次感。

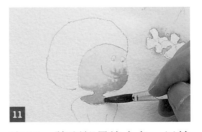

11 取A8，將頸部暈染上色，以繪製暗部。

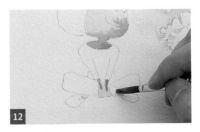

12 重複步驟11，繪製雙手和雙腳的暗部。

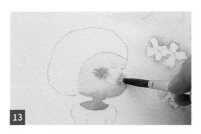

13 取A9，以筆尖在臉部暈染出腮紅。

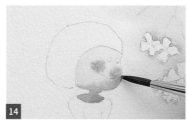

14 以乾淨水彩筆在腮紅上吸色，以吸除過多的水彩。

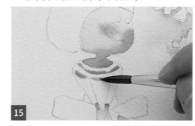

15 取A10，以筆尖在衣服上暈染弧線，以繪製條紋圖案。

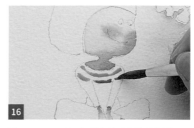

16 取A11，在衣服上暈染弧線，以繪製條紋圖案。

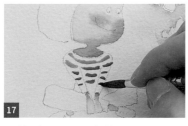

17 重複步驟16，持續在衣服上暈染弧線。

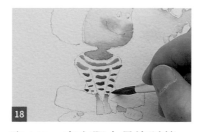

18 取A12，在衣服上暈染弧線，以繪製衣服暗部。

19 取A12，以圭筆勾畫衣服的輪廓。

20 取A13，將褲子暈染上色，以繪製底色。（註：須預留白線不上色，作為亮部。）

21 取A14，將褲子暈染上色，以增加層次感。

22 以乾淨水彩筆在褲子上吸色，以吸除過多的水彩。

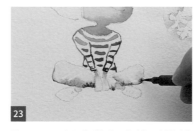

23 取A15，以圭筆勾畫褲子的輪廓及暈染邊緣，以繪製暗部。

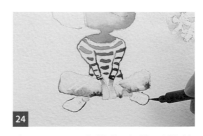

24 取A15，以圭筆勾畫鞋子的輪廓。

◆繪製青蛙

取A2，以筆尖將青蛙頭部及後腳暈染上色，以繪製亮部。（註：須避開眼白不上色。）

取A3，將青蛙身體暈染上色，以增加層次感。

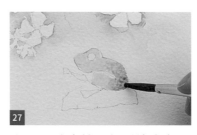

取A4，將青蛙股部暈染上色，以繪製暗部。

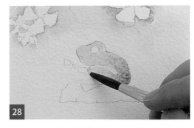

取A1，將青蛙前腳暈染上色，以繪製亮部。

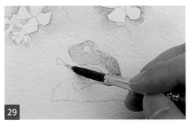

取A2，以筆尖將青蛙前腳暈染上色。

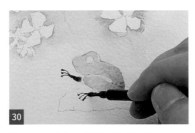

取A5，以圭筆勾畫蛙蹼。

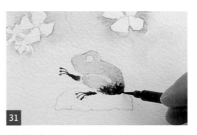

重複步驟30，將青蛙股部暈染上色，以加強繪製暗部。

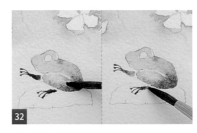

以乾淨水彩筆在青蛙身體及蛙蹼吸色，以吸除過多的水彩。

◆繪製樹枝、果實及花心

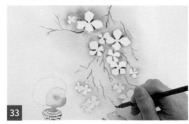

取A16，以圭筆在花朵的背景勾畫線條，以繪製樹枝。

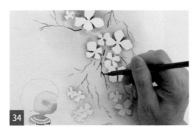

取A17，以圭筆將步驟33的樹枝暈染上色，以繪製暗部。

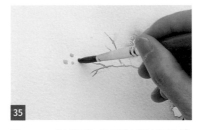

取A2，以筆尖在樹枝附近暈染小點，以繪製果實。

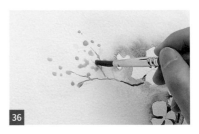

取A10，以筆尖在樹枝附近暈染小點，以繪製果實。

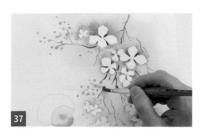

37 重複步驟35-36，持續繪製果實。

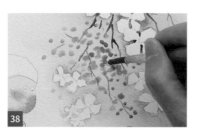

38 取A11，以筆尖在樹枝附近暈染小點，以繪製果實。

39 重複步驟35-37，持續繪製果實。

40 取A11，將花朵中心暈染上色，以繪製花心。

◆ 繪製石頭及頭髮

41 取A18，以筆尖將石頭暈染上色，以繪製亮部。

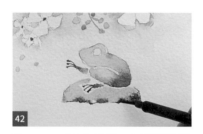

42 取A17，以圭筆將石頭側邊暈染上色，以繪製暗部。

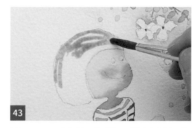

43 取A19，以筆尖將頭髮暈染上色，並預留白線不上色，以繪製出髮絲。

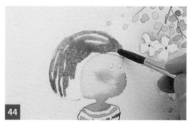

44 取A8，將頭髮暈染上色，以增加層次感。

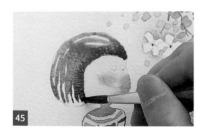

45 取A20，將頭髮暈染上色，以增加層次感。

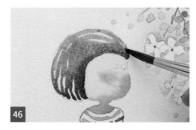

46 以乾淨水彩筆在頭髮吸色，以吸除過多的水彩。

47 取A21，以圭筆將靠近臉頰的頭髮暈染上色，以繪製暗部。

48 重複步驟47，將接近前額的頭髮暈染上色，以繪製暗部。

取A21，以圭筆繪製人物的眼睛、嘴巴。

重複步驟49，勾畫領口的輪廓。

重複步驟49，勾畫鞋口、鞋帶及褲口的輪廓。

重複步驟49，繪製青蛙的眼珠。

取A2，以筆腹在樹枝附近暈染水滴形，以繪製葉子。

取A3，將葉子尖端暈染上色，以繪製暗部。

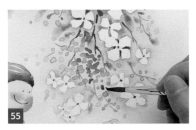

取A4，以筆尖在樹枝附近暈染小點，以繪製葉子。

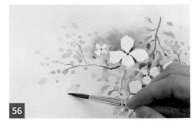

以乾淨水彩筆在葉子上吸色，以吸除過多的水彩，使暗部水彩更自然。

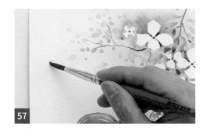

重複步驟53，在背景暈染小點，以繪製小片葉子。

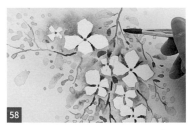

取A10，以筆尖在背景較空洞處暈染小點，以繪製果實。

取A17，以圭筆繪製連接果實的樹枝。

最後，取A11，以筆尖繪製果實，填補留白處即可。

是否只是
一場夢

IS IT JUST A DREAM

13

一切要從搶到兩張便宜機票說起，因為意外擁有了
東風，所以只好慢慢讓其他萬事俱備。

首先，先給自己放個長假。哈，順序真的是倒著走……再
趕緊跟當事人說，我就要去加國看妳啦！
小妹既驚又喜，並開始計劃著去這裡、去那裡。還沒得出結論，她說：「妳來的時間太
短啦！」哈哈哈，還沒出發就已經覺得時間不夠了。

有個可以安心的地陪，我只要負責說：「ok，ok！」直到車子開始在 5 號公路奔馳，看見一個
又一個的大、小湖泊，在湖上煙霧繚繞的低溫中，看見一座又一座氣勢磅礡的大山；路旁不時竄
出麋鹿、大角羊、地鼠、野兔，到了灰熊鎮稍稍停留，吃了一頓從來沒吃過的鄉村菜。

這樣的陌生感，好像、好像慢慢走入繪本裡，冷冷的空氣在眼裡、在耳畔，果然，小矮人的森林出現了；
果然，公主的城堡也出現了！原來，如夢似幻這麼美！

A1
A2
A3
A4
A5
A6
A7
A8
A9
A10
A11
A12
A13
A14
A15
A16
A17
A18
A19
A20

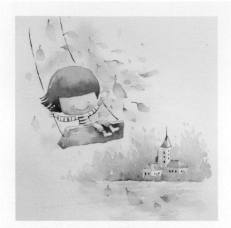

完成圖

線稿

A1　Z02黃 + 50%水

A2　Z03橘 + 50%水

A3　Z12膚色 + Z04橘紅 + 70%水

A4　Z12膚色 + Z10紅褐 + 50%水

A5　Z10紅褐 + 30%水

A6　Z05紅 + 50%水

A7　Z10紅褐 + 70%水

A8　Z10紅褐 + Z04橘紅 + 50%水

A9　Z10紅褐 + Z08藍紫 + 50%水

A10　Z06暗紅 + Z21藍黑 + 30%水

A11　Z09土黃 + 50%水

A12　Z06暗紅 + Z21藍黑 + 70%水

A13　Z19天藍 + 50%水

A14　Z13草綠 + Z10紅褐 + 50%水

A15　Z14深綠 + Z10紅褐 + 50%水

A16　Z14深綠 + Z10紅褐 + 70%水

A17　Z21藍黑 + Z10紅褐 + 30%水

A18　Z18藍 + 50%水

A19　Z06暗紅 + 50%水

A20　Z04橘紅 + 50%水

◆繪製背景底色

01 取清水,以筆腹在畫紙上渲染。(註:須避開人物及鞦韆木板不渲染。)

02 取A1,將背景暈染上色,以繪製陽光的底色。

03 取A2,將背景暈染上色,以增加層次感。

04 重複步驟3,將鞦韆木板的右側暈染上色。(註:背景初步上色完成後,須待水彩乾,才能繼續繪製。)

◆繪製人物膚色及頭髮

05 取A3,以筆尖將臉部右側及手腳暈染上色,以繪製亮部。

06 取A4,將臉部左側暈染上色,以增加層次感。

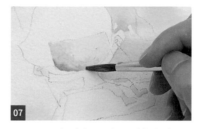

07 取A5,將臉部下側暈染上色,以繪製暗部。

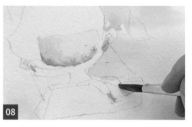

08 重複步驟7,將雙手及雙腳暈染上色,以繪製暗部。

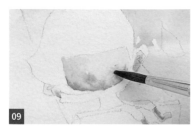

09 取A6,在臉部暈染出腮紅。

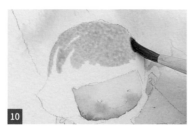

10 取A7,將頭髮上側暈染上色,以繪製亮部。

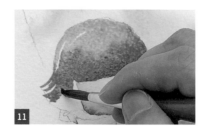

11 取A8,將頭髮左側暈染上色,並預留白線不上色,以繪製出髮絲。

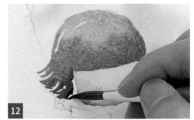

12 取A9,將頭髮左下側暈染上色,以繪製暗部。

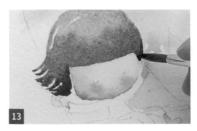

重複步驟12，將頭髮右側暈染上色，以繪製暗部。

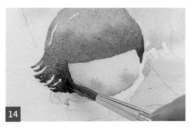

取A10，將靠近左臉的頭髮暈染上色，以加強繪製暗部。

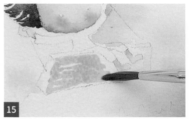

取A11，以筆尖將鞦韆木板的左側暈染上色，以繪製底色。（註：左側稍微留白，作為亮部。）

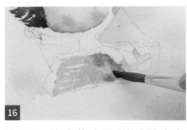

取A8，將人物左腳附近暈染上色，以增加層次感。

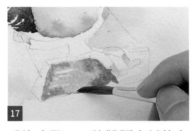

重複步驟16，將鞦韆木板的左側邊緣暈染上色，以增加層次感。

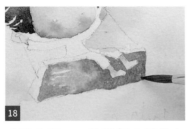

重複步驟16，將鞦韆木板的右側暈染上色。

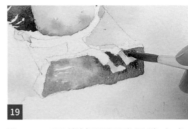

取A9，順著雙腳側邊暈染上色，以繪製暗部。

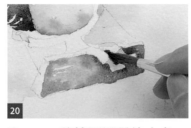

取A10，將雙腳間暈染上色，以加強繪製暗部。

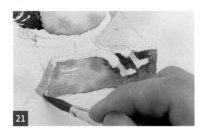

取A7，將鞦韆木板的側面暈染上色，以繪製底色。（註：須預留白線不上色，以區隔不同的面。）

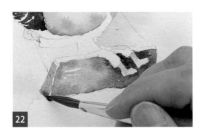

取A8，將鞦韆木板的側面暈染上色，以繪製暗部。

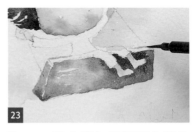

取A8，以圭筆勾畫鞦韆木板的上側輪廓。

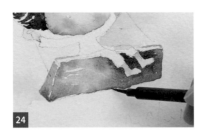

重複步驟23，勾畫鞦韆木板的下側輪廓。

◆繪製建築物

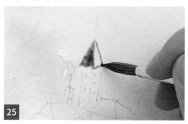

25 取A12，以筆尖將屋頂暈染上色及勾畫輪廓，以繪製亮部。

26 取A10，以筆尖繪製屋頂尖端。

27 取A10，將屋頂左下角暈染上色，以繪製暗部。

28 以乾淨水彩筆在屋頂左側吸色，以吸除過多的水彩。

29 重複步驟25-28，繪製其他屋頂。

◆繪製背景及植物

30 取A12，將屋頂的另一面暈染上色後；再取清水，將水彩暈染開，以繪製亮部。

31 取A10，以圭筆將屋頂右下角暈染上色，以繪製暗部。

32 取A13，以筆尖將建築物的左側暈染上色，以繪製底色。

33 取A1，以筆腹將建築物旁暈染上色，以繪製陽光的底色。

34 取A2，以筆尖將建築物側邊暈染上色，以增加層次感。

35 取A14，將建築物下側暈染上色，以繪製植物的亮部。

36 重複步驟35，繪製完植物的亮部後；取A15，將建築物側邊暈染上色，以增加層次感。

37

取A16，將植物左側暈染上色，以繪製遠方的植物。

38

取A17，將接近地面的植物暈染上色，以繪製暗部。

39

取A1，將屋頂側邊暈染上色，以繪製遠方的植物。

◆繪製水波及衣褲

40

取A13，在水面橫向暈染上色，以繪製水波。（註：水波間須留白不上色。）

41

重複步驟40，在部分水波上，重複暈染上色，以增加層次感。

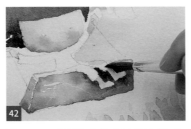

42

取A13，以筆尖將褲子暈染上色，以繪製亮部。

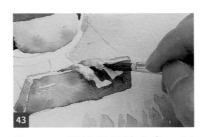

43

取A18，將褲子暈染上色，以繪製暗部。

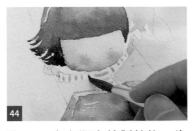

44

取A6，在衣服上繪製線條，為條紋圖案。

◆繪製眼睛、嘴巴及建築物細節

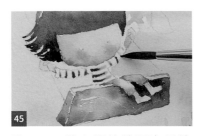

45

取A19，將衣服條紋圖案暈染上色，以繪製暗部。

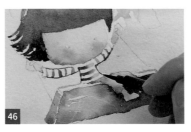

46

取A19，以圭筆勾畫衣服的輪廓。

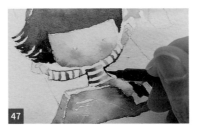

47

取A10，勾畫衣服的輪廓，以繪製暗部。

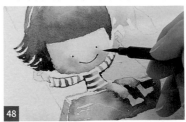

48

取A10，以圭筆繪製人物的眼睛、嘴巴。

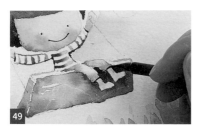

49 重複步驟48，勾畫袖口、褲口的輪廓。

50 取A8，勾畫雙手的輪廓。

51 取A10，勾畫尖形屋頂尖端，以繪製暗部。

52 重複步驟51，在建築物上暈染小點，以繪製窗戶。

◆繪製落葉及其他細節

53 取A1，以筆腹在人物附近暈染水滴形，以繪製落葉。

54 取A2，將人物附近及水面暈染上色，以繪製落葉。

55 取A20，以圭筆將落葉尾端暈染上色，以繪製葉柄。

56 取A19，以圭筆將落葉尾端暈染上色，以繪製葉柄。

57 以乾淨水彩筆在落葉上吸色，以吸除過多的水彩，使落葉水彩更自然。

58 取A20，以圭筆將落葉下側暈染上色，以增加層次感。

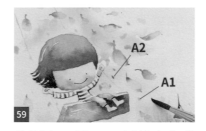

59 分別取A1及A2，以筆尖在背景暈染小點，以繪製小片的落葉。

60 最後，取A10，勾畫鞦韆的繩索即可。

火車已遠離

THE TRAIN IS FAR AWAY

14

旅行回來，總有人問，好玩嗎？能夠在
大自然裡走走，就是我最愛的旅行了！

記得這天，在秋田鄉下的鐵路旁，等著小火車進
站，四周是一片青黃不接的農地，菜園的阿伯帶著
農具走過來，我用中文跟他問好，他用親切的日語回答我。

我們在黃昏的天色裡，雞同鴨講的閒聊著。

我猜，他是否說著：「要不是你們還在旅行，真想送妳兩條茄子啊！」哈哈哈，
火車已遠離，內心的溫暖與快樂，卻一直駐足在心底。

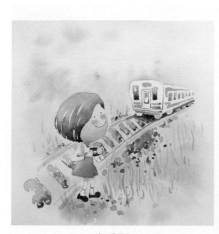

完成圖

線稿

A1 Z18藍 + 50%水

A2 Z13草綠 + 50%水

A3 Z09土黃 + 50%水

A4 Z09土黃 + Z10紅褐 + 50%水

A5 Z14深綠 + 50%水

A6 Z12膚色 + 70%水

A7 Z12膚色 + Z10紅褐 + 50%水

A8 Z10紅褐 + 30%水

A9 Z05紅 + 50%水

A10 Z11冷褐 + 70%水

A11 Z11冷褐 + 50%水

A12 Z11冷褐 + Z08藍紫 + 30%水

A13 Z10紅褐 + Z08藍紫 + 70%水

A14 Z10紅褐 + Z08藍紫 + 50%水

A15 Z21藍黑 + Z06暗紅 + 30%水

A16 Z10紅褐 + Z05紅 + 50%水

A17 Z03橘 + 50%水

A18 Z04橘紅 + 30%水

A1
A2
A3
A4
A5
A6
A7
A8
A9
A10
A11
A12
A13
A14
A15
A16
A17
A18

◆繪製背景底色

取清水，以筆腹在畫紙上渲染。（註：須避開人物及火車不渲染。）

取A1，將背景暈染上色，以繪製天空的底色。

取A2，將背景暈染上色，以繪製草地的底色。

取A3，將背景暈染上色，以繪製地面的底色。

取A4，將背景暈染上色，以繪製人物影子的底色。

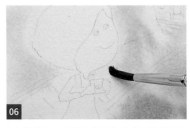

以乾淨水彩筆順著人物邊緣暈染，以填補留白處。

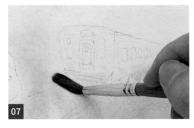

重複步驟6，順著火車邊緣暈染，以填補留白處。

取A5，將天空下側暈染上色，以繪製樹林的底色。

◆繪製人物膚色、腮紅及頭髮

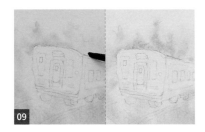

取A3，順著火車邊緣暈染上色，以填補留白處。

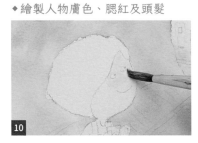

待水彩乾後，取A6，以筆尖將臉部上側暈染上色，以繪製亮部。（註：須避開眼白不上色。）

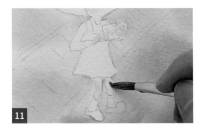

重複步驟10，將雙手和雙腳暈染上色。

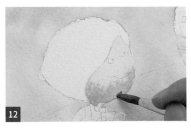

取A7，將臉部下側暈染上色，以增加層次感。

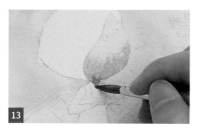

13　取A8，將頸部暈染上色，以繪製暗部。

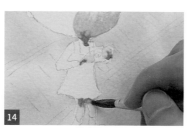

14　重複步驟13，繪製雙手和雙腳的暗部。

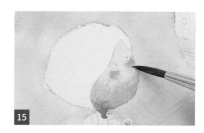

15　取A9，在臉部暈染出腮紅。

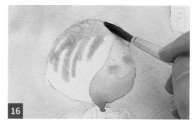

16　取A10，將頭髮暈染上色，並預留白線不上色，以繪製出髮絲。

◆繪製鐵軌及火車

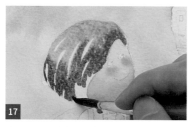

17　取A11，將頭髮左下側暈染上色，以增加層次感。

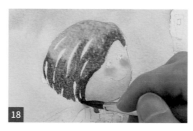

18　取A12，將靠近臉部的頭髮暈染上色，以繪製暗部。

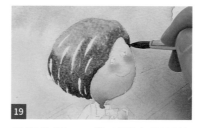

19　重複步驟18，將頭髮右側暈染上色，以繪製暗部。

20　以鉛筆繪製出軌道的線條。（註：背景暈染上色後，導致鉛筆線看不清楚時，可再次繪製。）

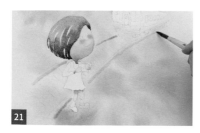

21　取A13，以筆尖將鐵軌暈染上色，以繪製底色。

22　取A13，以圭筆在鐵軌上繪製短橫線。

23　重複步驟22，在鐵軌間繪製短直線，以繪製枕木的輪廓。

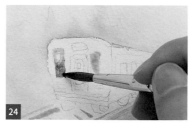

24　取A13，以筆尖將火車的窗框暈染上色，以繪製亮部。（註：玻璃窗須留白，不繪製。）

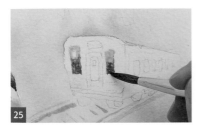

25 取A14，將窗框下側暈染上色，以增加層次感。

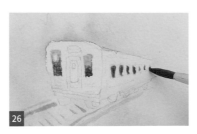

26 取A14，將火車側面的車窗暈染上色。

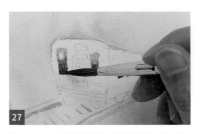

27 取A15，將窗框下側暈染上色，以繪製暗部。

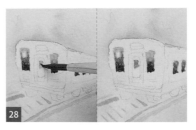

28 取A13，以筆尖將車門暈染上色，以繪製底色。

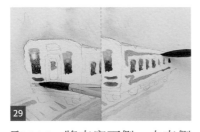

29 取A16，將車窗下側、火車側面暈染上色，以繪製火車上的圖案。

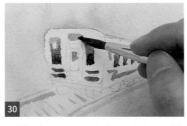

30 重複步驟29，將車門上側暈染上色。

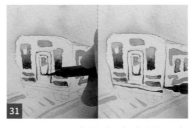

31 取A14，以圭筆勾畫車門、火車正面的輪廓。

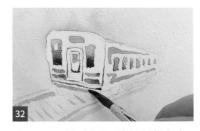

32 取A13，將車門下側暈染上色，以繪製底色。

◆繪製石頭

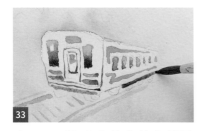

33 取A15，將火車的車輪上側暈染上色，以繪製暗部。

34 取A10，以筆尖將枕木間暈染上色，以繪製鐵軌上的碎石。

35 重複步驟34，分別取A10及A13，以筆尖在枕木間繪製碎石，以增加層次感。

36 取A15，以筆尖繪製碎石，以繪製暗部。

114

重複步驟34-36，持續在枕木間繪製碎石。

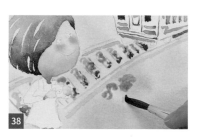

取A13，將鐵軌外側暈染上色，以繪製石頭。

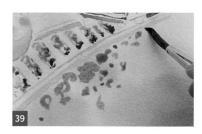

取A10，在鐵軌外側繪製石頭，以增加層次感。

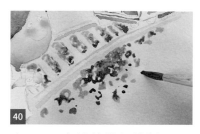

取A15，在鐵軌外側繪製石頭，以繪製暗部。

◆繪製衣服及火車細節

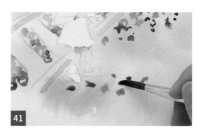

取A10，將人影側邊暈染上色，以繪製石頭。

取A17，以筆尖將衣服左側暈染上色，以繪製亮部。

取A18，將衣服左上側暈染上色，以繪製暗部。

重複步驟43，將衣服右下側暈染上色，以繪製暗部。

◆繪製人物及鐵軌的細節

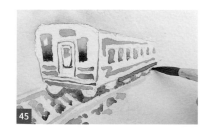

取A14，將火車的車輪外側暈染上色，以繪製底色。

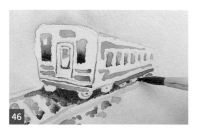

重複步驟45，繪製完車輪的輪廓後；再取A15，將車輪間暈染上色，以繪製暗部。

取A12，以筆尖將相機暈染上色。

重複步驟47，將鞋子暈染上色。

49

取A15，以圭筆繪製人物的眼珠和嘴巴。

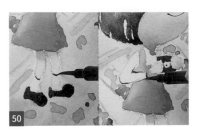

50

取A12，勾畫襪子及袖子的輪廓。

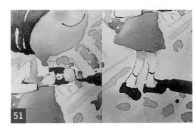

51

重複步驟50，勾畫雙手、雙腳的輪廓。

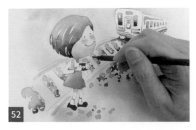

52

重複步驟50，勾畫枕木的輪廓。

◆繪製芒草及其他細節

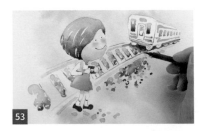

53

重複步驟50，勾畫鐵軌的輪廓。

54

取A3，以圭筆在地面上勾畫線條，以繪製芒草。

55

重複步驟54，繪製遠方的芒草。

56

取A17，以圭筆在人物兩側繪製芒草，以增加層次感。

57

取A18，以圭筆在人影側邊繪製芒草，以繪製暗部。

58

重複步驟54-57，持續繪製芒草。

59

重複步驟38-39，繪製遠方的石頭。

60

最後，重複步驟40，在人影側邊繪製石頭即可。

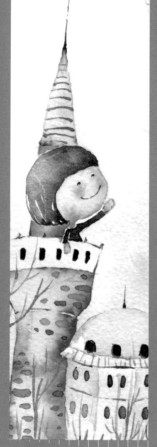

四季風格

從行走中
看見不一樣的世界

02

夏季
和風

SUMMER BREEZE

◆

01

第一次來到光復糖廠，住在日式宿舍裡，榻榻米的香味、舊舊的拉門、古老的檯燈、濃濃的日式氛圍，與壯闊的中央山脈，讓我甚是驚豔。

隔天，在雨後的清晨，層層山巒盤在半山腰，端著小七咖啡，漫步在園區裡，沒有路人，只有鳥鳴，我站在小屋前，慢慢構圖跳著阿波舞的小女孩，是那樣的平靜與歡喜。

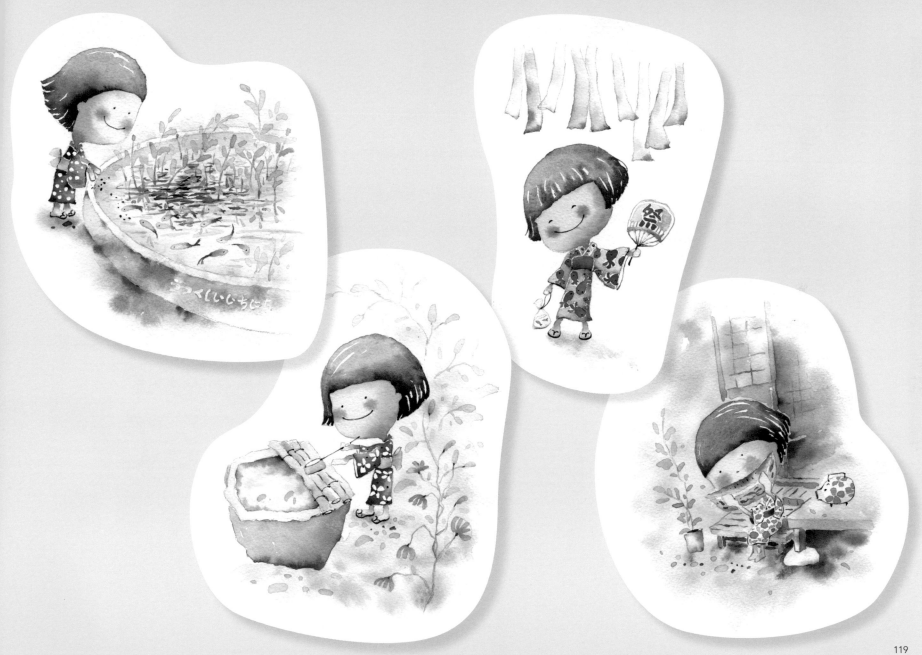

A1
A2
A3
A4
A5
A6
A7
A8
A9
A10
A11
A12
A13
A14
A15
A16
A17
A18
A19
A20
A21
A22

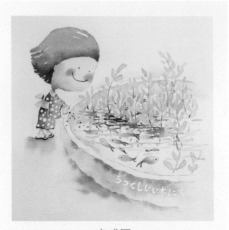

完成圖

線稿

水彩調色 ／ COLOR

A1 Z18藍 + 50%水

A2 Z20靛藍 + 50%水

A3 Z12膚色 + 70%水

A4 Z12膚色 + Z10紅褐 + 50%水

A5 Z10紅褐 + 30%水

A6 Z05紅 + 50%水

A7 Z11冷褐 + 70%水

A8 Z11冷褐 + 50%水

A9 Z11冷褐 + Z08藍紫 + 30%水

A10 Z20靛藍 + Z08藍紫 + 70%水

A11 Z18藍 + Z20靛藍 + Z08藍紫 + 50%水

A12 Z20靛藍 + Z08藍紫 + 50%水

A13 Z14深綠 + 70%水

A14 Z02黃 + 50%水

A15 Z13草綠 + 50%水

A16 Z14深綠 + 50%水

A17 Z03橘 + 50%水

A18 Z21藍黑 + Z08藍紫 + 50%水

A19 Z00白 + 30%水

A20 Z04橘紅 + 30%水

A21 Z06暗紅 + 50%水

A22 Z21藍黑 + Z06暗紅 + 30%水

◆繪製背景底色

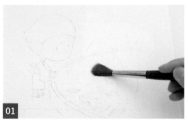

01 取清水，以筆腹在畫紙上渲染。（註：須避開人物不渲染。）

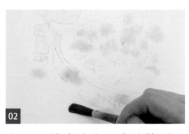

02 取A1，將水池內、水池牆面及人物側邊暈染上色。（註：須避開魚群位置不上色。）

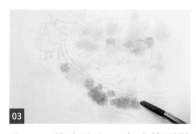

03 取A2，將水池內、水池牆面暈染上色，以繪製暗部。（註：人物側邊可暈染少許A1。）

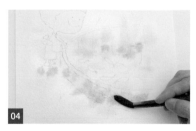

04 以乾淨水彩筆在背景吸色，以吸除過多的水彩。

◆繪製人物膚色、腮紅及頭髮

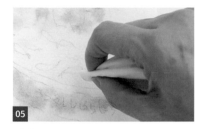

05 將衛生紙折成長條形。

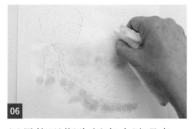

06 以長條形衛生紙在水池吸色，以吸除過多的水彩。（註：背景初步上色完成後，須等水彩乾，才能繼續繪製。）

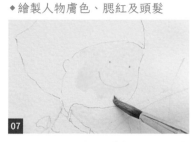

07 取A3，以筆尖將臉部右側暈染上色，以繪製亮部。

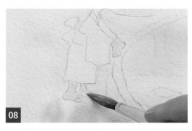

08 重複步驟7，將雙手和雙腳暈染上色。

09 取A4，將臉部左側暈染上色，以增加層次感。

10 取A5，將頸部暈染上色，以繪製暗部。

11 重複步驟10，繪製雙手和雙腳的暗部。

12 取A6，在臉部暈染出腮紅。

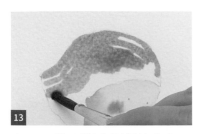

13 取A7，將頭髮上側暈染上色，並預留白線不上色，以繪製出髮絲。

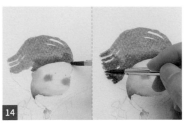

14 取A8，將頭髮下側暈染上色，以增加層次感。

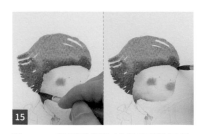

15 取A9，將靠近臉部的頭髮暈染上色，以繪製暗部。

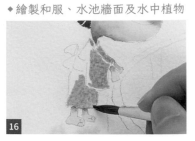

16 取A10，以筆尖將和服右側暈染上色，以繪製亮部。（註：須在雙手間預留白線不上色。）

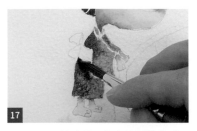

17 取A11，將和服左側暈染上色，以繪製暗部。

18 取A1，以筆腹將水池外牆暈染上色，以繪製亮部。

19 取清水，將步驟18繪製的水彩暈染開，使亮部更自然。

20 取A12，以筆尖順著水池外牆邊緣暈染上色，以繪製暗部。

21 取A13，以圭筆在水池內勾畫線條，以繪製植物的莖部。

22 取A14，以筆尖在植物莖部頂端繪製圓點，以繪製花朵。

23 取A15，在莖部的兩側繪製小點，為葉子。

24 重複步驟23，持續繪製葉子。

取A16，以圭筆將莖部尾端暈染上色，以繪製暗部。

以鉛筆繪製出水池牆壁的線條。（註：水彩暈染上色後，若導致鉛筆線看不清楚時才須繪製。）

取A1，以筆腹將水池內壁暈染上色，以繪製亮部。

取清水，將步驟27繪製的水彩暈染開，使亮部更自然。

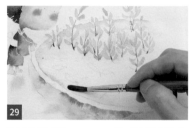

重複步驟27-28，持續繪製水池內壁的亮部。

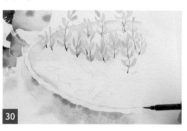

取A1，以圭筆勾畫水池的輪廓。

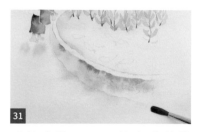

重複步驟27-28，將水池外牆下緣暈染上色，以繪製亮部。

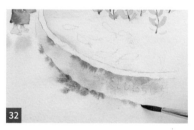

取A12，以筆尖將水池外牆下緣暈染上色，以繪製暗部。

◆繪製腰帶、影子及水波

取A14，以筆尖將腰帶暈染上色，以繪製亮部。

取A17，將腰帶暈染上色，以繪製暗部。

取清水，以筆腹局部渲染雙腳下側。

取A12，將雙腳下側暈染上色，以繪製影子。

取A11，將雙腳下側暈染上色，以繪製影子的暗部。

取A1，以圭筆在水池內繪製不規則線條，為水波。

重複步驟38，持續繪製水波。（註：須避開魚群位置不上色。）

取A18，將水池內的植物附近暈染上色，以繪製水波的暗部。

◆繪製植物、背景及和服的細節

重複步驟40，持續繪製水波的暗部。

取A13，以圭筆在水池內勾畫線條，以繪製植物的莖部。

取A13和A15，以筆尖將莖部的兩側暈染上色，以繪製葉子。

取A2，在距離水池上側約0.2公分處暈染上色，以繪製出水池外牆的邊緣。

取清水，將步驟44繪製的水彩暈染開，使背景色更自然。

重複步驟22，繪製更多花朵。

取A19，以筆尖在和服上暈染小點，以繪製和服的圖案。

重複步驟42-43，以圭筆在水池右下側繪製更多植物。

◆繪製小魚

取A14，以筆尖將小魚身體前端暈染上色，以繪製亮部。

取A17，將小魚身體尾端暈染上色，以增加層次感。

取A20，將小魚尾巴暈染上色。

重複步驟49-51，以圭筆持續繪製小魚。

取A21，以筆尖將小魚身體前側暈染上色，以繪製亮部。

取A22，以圭筆將小魚尾巴暈染上色。

取A17，以筆尖在水池內暈染橢圓形，以繪製遠方的小魚。

◆繪製其他細節

取A22，以圭筆繪製人物的眼睛。

重複步驟56，以圭筆繪製人物的嘴巴。

取A22，以筆尖將腰帶的蝴蝶結暈染上色，以繪製暗部。

取A22，以圭筆繪製木屐。

重複步驟59，繪製小魚的眼睛。

61 取A5，以圭筆勾畫雙手的輪廓。

62 重複步驟61，勾畫雙腳的輪廓。

63 取A22，以圭筆在水池繪製小點，為魚飼料。

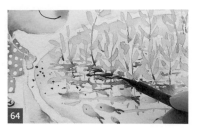

64 重複步驟63，在水波上暈染不規則線條，以加強繪製暗部。

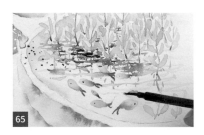

65 分別取A1及A18，在魚群區域繪製水波。

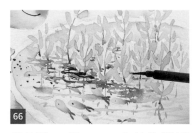

66 分別取A1及A18，在植物附近繪製水波。

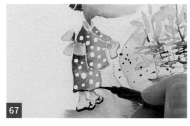

67 取A22，以圭筆勾畫和服裙擺的輪廓。

68 重複步驟67，以圭筆勾畫袖口的輪廓。

69 最後，取A19，在水池外牆繪製日文文字，作為裝飾即可。

綠意盎然

FULL OF GREENERY

02

車子蜿蜒在山路上，一個轉彎，路旁竄出一叢一叢又紫又紅、半人高的小花兒，拜託司機路邊停車讓我拍拍照，朋友說：「這是魯冰花。」

我不可置信的瞧著她：「怎麼可能？這是台北魯冰花的 5 倍大吧？」哈哈哈，這也太有趣了，這樣美的相遇與對話，就停留在涼涼的深山裡。

小溪一點都不小，奔放在更深的深山裡，我們一前一後趕著路，快快快，前面還有 13 公里的美景等著你。啊，這不快走不行耶！

我的腳程很快，思緒與眼光也很快，貪婪的想記住所有的色彩，深綠、淺綠、翠綠、墨綠、青綠，與更多的黃綠，還有，我們難得聚在一起，在綠意盎然的說笑裡。

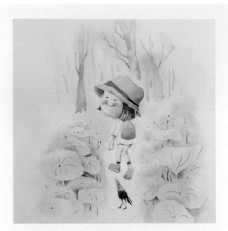

完成圖

線稿

A1
A2
A3
A4
A5
A6
A7
A8
A9
A10
A11
A12
A13
A14
A15
A16
A17
A18
A19

水彩調色 / COLOR

A1　Z02黃 + 50%水

A2　Z13草綠 + 50%水

A3　Z14深綠 + 50%水

A4　Z18藍 + 50%水

A5　Z12膚色 + 70%水

A6　Z12膚色 + Z10紅褐 + 50%水

A7　Z10紅褐 + 30%水

A8　Z05紅 + 50%水

A9　Z09土黃 + 50%水

A10　Z10紅褐 + Z08藍紫 + 50%水

A11　Z21藍黑 + Z06暗紅 + 30%水

A12　Z03橘 + 50%水

A13　Z11冷褐 + 70%水

A14　Z11冷褐 + 50%水

A15　Z11冷褐 + Z21藍黑 + 30%水

A16　Z04橘紅 + 50%水

A17　Z21藍黑 + 50%水

A18　Z10紅褐 + 70%水

A19　Z07紅紫 + Z11冷褐 + 50%水

◆繪製背景底色

01 取清水，以筆腹在畫紙上渲染。
（註：須避開人物、小路不渲染。）

02 取A1，將背景暈染上色，以繪製陽光的底色。

03 取A2，將背景暈染上色，以繪製樹林的底色。

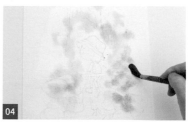

04 取A3，將背景暈染上色，以繪製樹林的暗部。

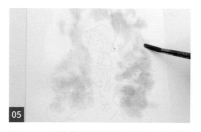

05 取A4，將背景暈染上色，以繪製荷葉的底色。

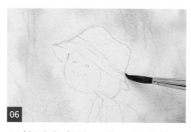

06 以乾淨水彩筆順著頭部邊緣暈染，以填補留白處。

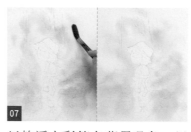

07 以乾淨水彩筆在背景吸色，以吸除過多的水彩。（註：背景初步上色完成後，須等水彩乾，才能繼續繪製。）

◆繪製人物膚色、腮紅及帽子

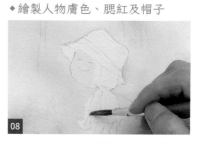

08 取A5，以筆尖將臉部左側及左手暈染上色，以繪製亮部。

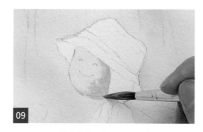

09 取A6，將臉部右側暈染上色，以增加層次感。

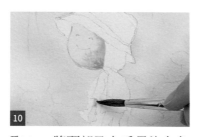

10 取A7，將頸部及左手暈染上色，以繪製暗部。

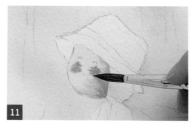

11 取A8，在臉部暈染出腮紅。

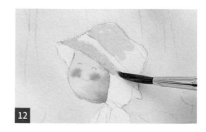

12 取A9，將帽頂和帽簷左側暈染上色，以繪製亮部。

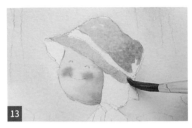

13

取A7，將帽頂和帽簷右側暈染上色，以增加層次感。

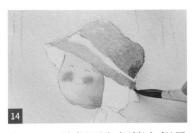

14

取A10，將帽頂和帽簷右側暈染上色，以繪製暗部。

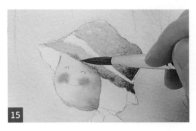

15

重複步驟14，將帽簷正面暈染上色，以繪製暗部。

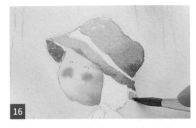

16

取A7，將帽簷背面暈染上色，以繪製亮部。

◆繪製背包、鞋子及襪子

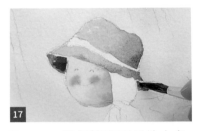

17

取A11，將帽簷背面暈染上色，以繪製暗部。

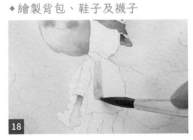

18

取A1，以筆尖將背包側面暈染上色，以繪製亮部。

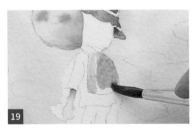

19

取A12，將背包正面暈染上色，以增加層次感。

20

取A7，將背包側面及正面的下方暈染上色，以繪製暗部。

21

重複步驟20，將背包的背帶暈染上色。

22

取A9，將鞋面暈染上色，以繪製亮部。

23

取A7，以圭筆勾畫左腳鞋子底部的輪廓。

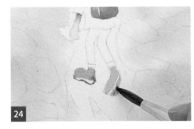

24

取A7，以筆尖將右腳鞋底暈染上色。

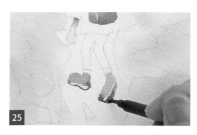

25

取A10，以圭筆將右腳鞋底暈染上色，以繪製暗部。

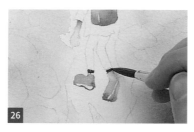

26

取A11，以筆尖將襪子暈染上色。

◆繪製頭髮、帽子的緞帶及鳥喙

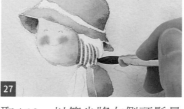

27

取A13，以筆尖將右側頭髮暈染上色，並預留白線不上色，以繪製出髮絲。

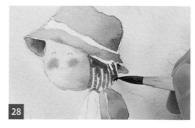

28

取A14，將右側頭髮暈染上色，以增加層次感。

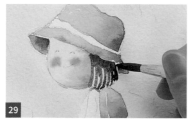

29

取A15，將右側靠近帽簷的頭髮暈染上色，以繪製暗部。

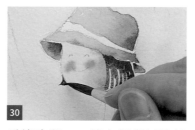

30

重複步驟29，將左側靠近臉部的頭髮暈染上色，以繪製暗部。

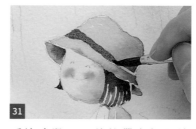

31

重複步驟29，將緞帶左側暈染上色，以繪製亮部。

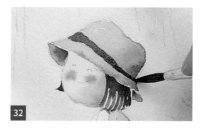

32

取A11，將緞帶右側暈染上色，以繪製暗部。

◆繪製荷葉的背景色

33

先取A12，繪製鳥喙的底色；再取A16，將鳥喙下側暈染上色，以繪製暗部。

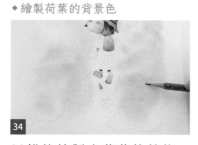

34

以鉛筆繪製出荷葉的線條。（註：背景暈染上色後，若導致鉛筆線看不清楚時才須繪製。）

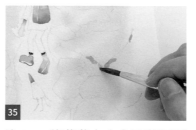

35

取A4，將荷葉右上角及葉柄兩側暈染上色，使荷葉因深色背景而更凸顯。

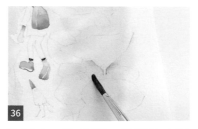

36

取清水，將步驟35繪製的水彩暈染開，使背景色更自然。

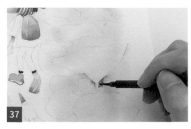

37 取A17，以圭筆在荷葉的葉柄兩側暈染上色，以繪製暗部。

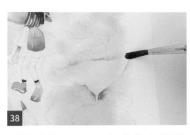

38 重複步驟35-36，在荷葉上側繪製深色背景。

39 重複步驟35-38，將荷葉周圍暈染上色。

40 取A2，將荷葉兩側暈染上色。

41 取清水，將步驟40繪製的水彩暈染開，使背景色更自然。

42 取A17，以圭筆在荷葉兩側暈染上色，以繪製暗部。

43 重複步驟40-42，將荷葉周圍暈染上色。

44 取A3，以筆尖將荷葉周圍暈染上色。

◆繪製衣物、烏鴉、人物的細節

45 取清水，將步驟44繪製的水彩暈染開，使背景色更自然。

46 重複步驟35-37，持續加深荷葉的背景色。

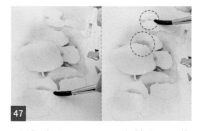

47 重複步驟40-42，持續加深荷葉的背景色。

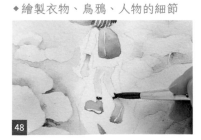

48 取A4，以筆尖將褲子暈染上色，以繪製亮部。

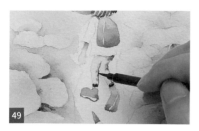
49

取A17，以圭筆將褲子右側暈染上色，以繪製暗部。

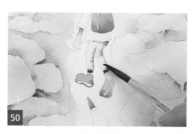
50

以乾淨水彩筆吸除過多的水彩，使暗部顏色更自然。

51

取A4，將衣服暈染上色，以增加層次感。

52

取A17，以筆尖將烏鴉頭部暈染上色。（註：須眼白避開不上色。）

53

取A11，將烏鴉身體暈染上色。

54

重複步驟53，繪製烏鴉的尾巴。

55

取A11，以圭筆勾畫烏鴉的雙腳。

56

重複步驟55，勾畫人物的眼睛及嘴巴。

◆繪製樹木及荷葉的細節

57

重複步驟55，勾畫袖口的輪廓。

58

取A18，以筆尖將樹幹暈染上色，以繪製亮部。

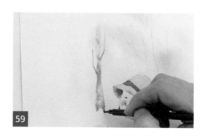
59

取A7，將樹幹暈染上色，以繪製暗部及樹枝。

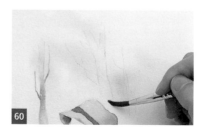
60

取A4，將樹幹暈染上色，以繪製亮部。

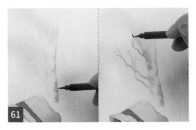

61 取A19，以圭筆繪製樹幹暗部及樹枝。

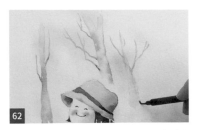

62 重複步驟58-59，繪製另一棵樹。

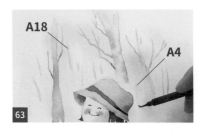

63 分別取A18及A4，以圭筆在背景勾畫線條，以繪製遠方的樹木。

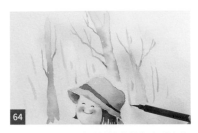

64 取A19，以圭筆繪製遠方樹木的暗部。

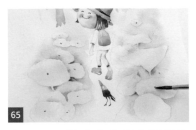

65 取A3，以筆尖在荷葉中間暈染小點，為葉脈中心。

66 取A2，以圭筆在荷葉上勾畫弧線，為葉脈。

67 取A3，在荷葉之間勾畫線條，以繪製荷葉的莖部。

68 重複步驟67，持續繪製荷葉的莖部。

◆ 繪製其他細節

69 取A4，以圭筆勾畫袖口的輪廓。

70 取A17，勾畫衣服下襬的輪廓。

71 取A7，勾畫左手的輪廓。

72 最後，取A11，繪製烏鴉的眼珠即可。

夏日
微風
SUMMER BREEZE

◆

03

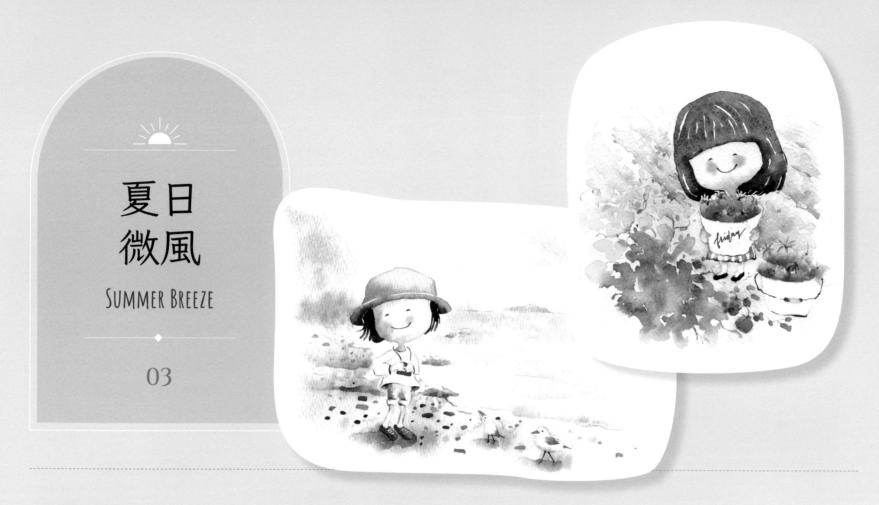

最近聽了幾位同學的心事，有聊過去、有聊未來，在光鮮的外表下，各有各的故事，日子總有高低潮，我分享了自己的方法，請看眼前就好，把眼前的日子認真過好就好。

上山或下海，轉個彎就有不同的風景，就像今天，在神秘海岸旁，巧遇一家可愛的小店，pizza 口味很一般，但我還是很喜歡，就著窗邊賞著夕陽，配上莓果氣泡水，珍惜這美麗的相遇，凡人俗事好像一點也不煩了。

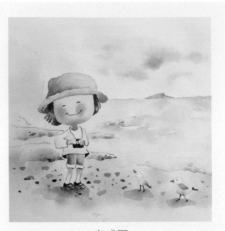

完成圖

線稿

水彩調色 ╲ COLOR

A1 Z18藍 + 50%水

A2 Z20靛藍 + 50%水

A3 Z20靛藍 + Z08藍紫 + 50%水

A4 Z13草綠 + Z09土黃 + 50%水

A5 Z13草綠 + Z10紅褐 + 50%水

A6 Z09土黃 + 50%水

A7 Z10紅褐 + 50%水

A8 Z12膚色 + 70%水

A9 Z12膚色 + Z10紅褐 + 50%水

A10 Z10紅褐 + 30%水

A11 Z05紅 + 50%水

A12 Z18藍 + Z21藍黑 + 50%水

A13 Z21藍黑 + 50%水

A14 Z08藍紫 + 50%水

A15 Z10紅褐 + 70%水

A16 Z10紅褐 + Z08藍紫 + 30%水

A17 Z07紅紫 + 70%水

A18 Z21藍黑 + Z07紅紫 + 70%水

A19 Z21藍黑 + Z07紅紫 + 30%水

A20 Z13草綠 + Z10紅褐 + Z09土黃 + 70%水

A21 Z14深綠 + Z10紅褐 + 50%水

A22 Z13草綠 + Z10紅褐 + Z08藍紫 + 30%水

A23 Z21藍黑 + Z06暗紅 + 30%水

A24 Z04橘紅 + 50%水

A25 Z14深綠 + Z11冷褐 + 50%水

A26 Z13草綠 + Z11冷褐 + 50%水

A27 Z00白 + 50%水

◆繪製背景底色

01 取清水,以筆腹在畫紙上渲染。
（註：須避開人物及海洋不渲染。）

02 取A1,將天空暈染上色,以繪製亮部。

03 取A2,將天空暈染上色,以增加層次感。

04 取A3,將天空暈染上色,以繪製暗部。

05 取A4,將山崖暈染上色,以繪製亮部。

06 取A5,將山崖暈染上色,以繪製暗部。

07 取A6,將陸地暈染上色,以繪製亮部。

08 取A7,將陸地暈染上色,以繪製暗部。

09 取A6,以筆尖順著人物邊緣暈染,以填補留白處。

10 重複步驟9,將石頭暈染上色。

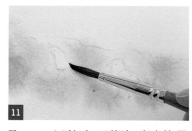

11 取A6,以筆尖順著海鷗邊緣暈染上色,以填補留白處。

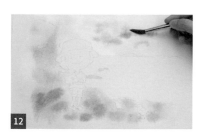

12 以乾淨水彩筆在背景吸色,以吸除過多的水彩。

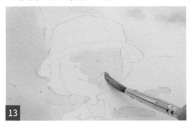

待水彩乾後，取A8，將臉部右側暈染上色，以繪製亮部。

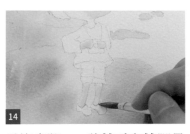

重複步驟13，將雙手和雙腳暈染上色。

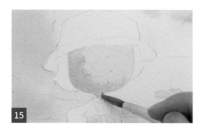

取A9，將臉部左側及頸部暈染上色，以增加層次感。

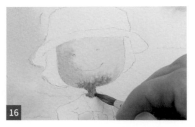

取A10，將頸部暈染上色，以繪製暗部。

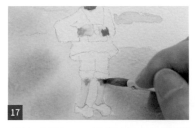

重複步驟16，繪製雙手和雙腳的暗部。

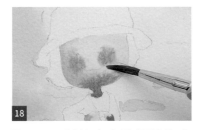

取A11，以筆尖在臉部暈染出腮紅。

◆繪製海洋及小島

取清水，以筆腹局部渲染海洋。

取A1，將海洋暈染上色，以繪製亮部。

取A12，將海洋暈染上色，以增加層次感。

取A13，以筆尖將海平面暈染上色，以繪製暗部。

取A13，將靠近岸邊的海水暈染上色，以增加層次感。

取A14，將靠近岸邊的海水暈染上色，以繪製暗部。

25

以乾淨水彩筆順著人物邊緣暈染，以填補留白處。

26

取A3，將石頭附近及遠方的海洋暈染上色，以繪製暗部。

27

取A12，將小島左側暈染上色，以繪製亮部。

28

取A13，將小島右側暈染上色，以繪製暗部。

◆繪製頭髮、衣服及海鷗

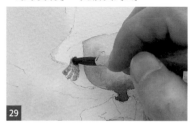

29

取A15，以筆尖將左側頭髮暈染上色，並預留白線不上色，以繪製出髮絲。

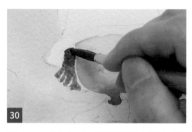

30

取A7，將左上側頭髮暈染上色，以增加層次感。

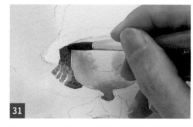

31

取A16，將左側靠近臉部的頭髮暈染上色，以繪製暗部。

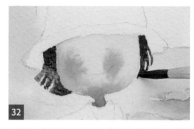

32

重複步驟29-31，將右側的頭髮暈染上色。

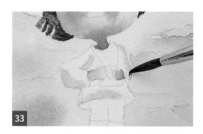

33

取A17，將衣服側邊暈染上色，以繪製暗部。

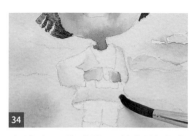

34

取清水，將步驟33繪製的水彩暈染開，使暗部水彩更自然。

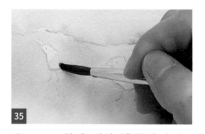

35

取A17，將海鷗身體暈染上色，以繪製亮部。

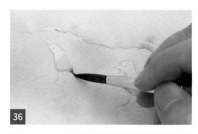

36

取A18，以筆尖將海鷗尾巴暈染上色，以增加層次感。

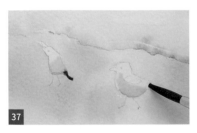

取A19，將海鷗尾巴暈染上色，以繪製暗部。

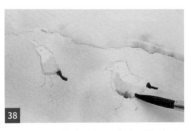

取A19，將海鷗下腹部暈染上色，以繪製暗部。

以鉛筆繪製出陸地的線條。（註：背景暈染上色後，若導致鉛筆線看不清楚時才須繪製。）

取A7，將陸地暈染上色，以增加層次感。

取清水，將步驟40繪製的水彩暈染開，使陸地水彩更自然。

取A16，以圭筆將陸地下側暈染上色，以繪製暗部。

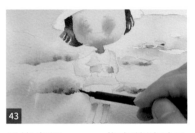

重複步驟40-42，依序將陸地及石頭暈染上色。

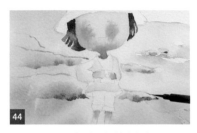

取A7，勾畫陸地的輪廓。

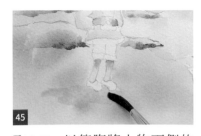

取A15，以筆腹將人物下側的陸地暈染上色，以繪製影子的亮部。

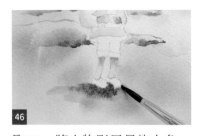

取A7，將人物影子暈染上色，以增加層次感。

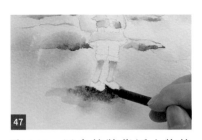

取A16，以圭筆將靠近人物的影子暈染上色，以繪製暗部。

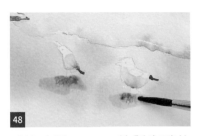

重複步驟45-46，繪製海鷗的影子。

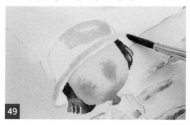

取A20，以筆尖將帽頂右側及帽簷暈染上色，以繪製亮部。（註：帽頂和帽簷間須預留白線不上色。）

取A21，將帽頂左側及帽簷暈染上色，以增加層次感。

取A22，將帽頂邊緣暈染上色，以繪製暗部。

重複步驟51，將帽簷內側暈染上色後；取清水將步驟51的水彩暈開。

◆繪製衣褲、鞋子及海鷗翅膀

取A23，將相機暈染上色。

取A24，將海鷗的鳥喙暈染上色。

取A1，以筆尖將褲子暈染上色，以繪製亮部。

取A13，勾畫褲子的輪廓後，將褲子左側暈染上色，以繪製暗部。

重複步驟56，將鞋子暈染上色。

取A23，將衣服內側暈染上色，以繪製暗部。

取A18，將海鷗身體暈染上色，以繪製翅膀。

取A19，將海鷗翅膀右下側暈染上色，以繪製暗部。

◆繪製人物輪廓及海鷗細節

61 取A23，以圭筆勾畫人物的眼睛及嘴巴。

62 重複步驟61，勾畫相機的背帶。

63 重複步驟61，勾畫衣服的輪廓。

64 取A7，勾畫雙腳的輪廓。

◆繪製其他細節

65 取A23，繪製海鷗的眼睛。

66 重複步驟65，繪製海鷗的雙腳。

67 取A7，勾畫雙手的輪廓。

68 取A25，以筆尖在陸地上暈染不同大小的小點，以繪製石頭。

69 取A26，在陸地上暈染不同大小的小點，以繪製石頭。

70 取A23，在陸地上暈染不同大小的小點，以繪製石頭。（註：用不同色繪製石頭，可增加層次感。）

71 取A23，以圭筆勾畫褲口的輪廓。

72 最後，取A27，勾畫鞋子的鞋帶即可。

春天
即將到來

04

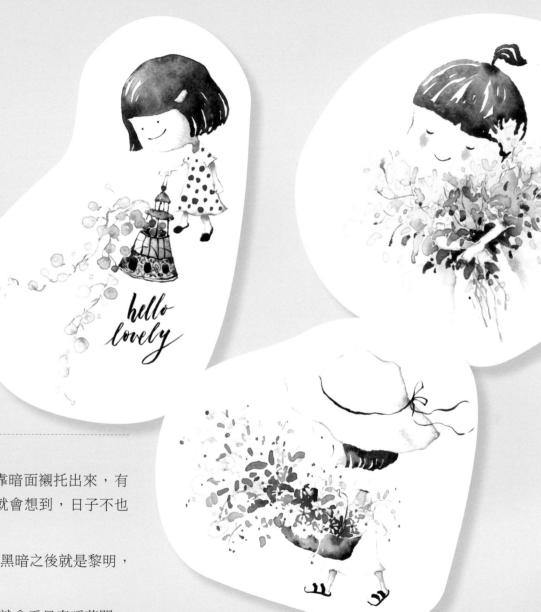

在畫畫的過程中，慢慢領略到，亮面依靠暗面襯托出來，有多暗，就會有多亮，畫著畫著，不自覺就會想到，日子不也就是如此。

人生很難預料，但有一點卻永遠是真理：黑暗之後就是黎明，冬天過後春天即會到來。

在不安的時代，請別擔心，慢慢的，我們就會看見春暖花開。

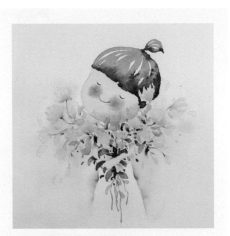

完成圖

線稿

A1　Z12膚色 + 70%水

A2　Z10紅褐 + 50%水

A3　Z05紅 + 50%水

A4　Z01淺黃 + 50%水

A5　Z02黃 + 50%水

A6　Z13草綠 + 50%水

A7　Z03橘 + 50%水

A8　Z13草綠 + Z10紅褐 + 50%水

A9　Z11冷褐 + 70%水

A10　Z11冷褐 + 50%水

A11　Z11冷褐 + Z08藍紫 + 30%水

A12　Z18藍 + 50%水

A13　Z20靛藍 + 50%水

A14　Z08藍紫 + Z21藍黑 + 30%水

A15　Z21藍黑 + Z14深綠 + 30%水

A16　Z15綠 + 50%水

A17　Z14深綠 + 50%水

◆繪製人物膚色、腮紅

01

取A1，以筆尖將臉部左側暈染上色，以繪製亮部。

02

取A2，將臉部右下側及頸部暈染上色，以繪製暗部。

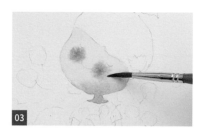

03

取A3，在臉部暈染出腮紅。

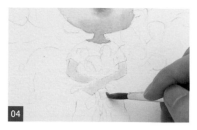

04

取A1，以筆尖將雙手暈染上色。

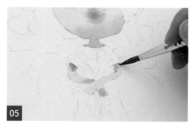

05

取A2，將雙手交疊處及手臂暈染上色，以繪製暗部。

◆初步繪製捧花

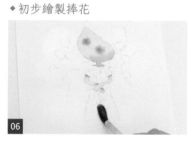

06

取清水，以筆腹在花朵及花莖位置局部渲染。

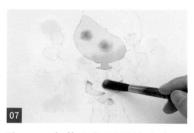

07

取A4，在花朵位置暈染上色，以繪製花朵的底色。

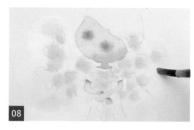

08

取A5，在花朵位置暈染上色，以增加層次感。

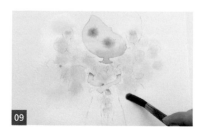

09

取A6，將花朵周圍及雙手的下側暈染上色，以繪製花莖的底色。

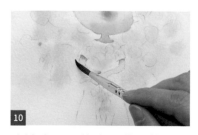

10

取清水，以筆尖順著人物邊緣暈染，以填補留白處。

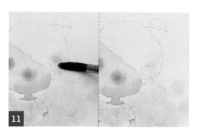

11

以乾淨水彩筆在頭髮位置吸色，以吸除過多的水彩。

◆繪製花瓣及花莖

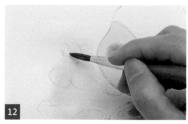

12

取A5，以筆尖在花朵上繪製短線，為花瓣。

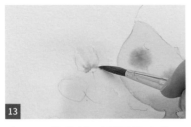

13 取A7，將花瓣下側暈染上色，以繪製暗部。

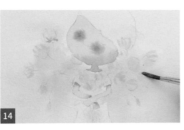

14 重複步驟12，持續繪製花瓣。

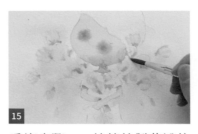

15 重複步驟13，持續繪製花瓣的暗部。

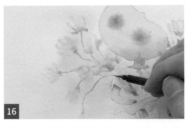

16 取A8，以圭筆勾畫左方花朵的花莖。

◆ 繪製頭髮

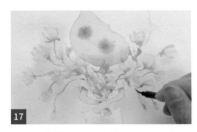

17 重複步驟16，持續勾畫花莖。

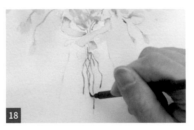

18 重複步驟16，勾畫下方的花莖。

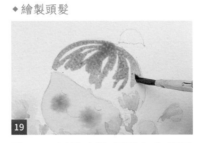

19 取A9，以筆尖將頭髮左上側暈染上色，並預留白線不上色，以繪製出髮絲。

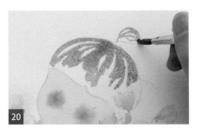

20 重複步驟19，將馬尾暈染上色，以繪製亮部。

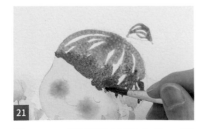

21 取A10，將頭髮暈染上色，以增加層次感。

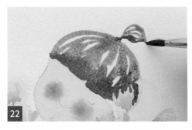

22 重複步驟21，將馬尾暈染上色，以增加層次感。

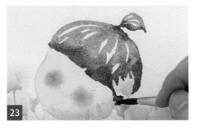

23 取A11，以筆尖將靠近臉部的頭髮暈染上色，以繪製暗部。

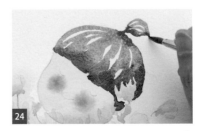

24 重複步驟23，將馬尾尾端暈染上色，以繪製暗部。

146

25 取A12，將人物右側暈染上色，使人物因深色背景而更凸顯。

26 取清水，將步驟25繪製的水彩暈染開，使背景色更自然。

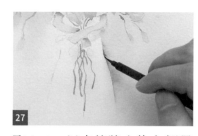

27 取A13，以圭筆將人物右側暈染上色，以繪製背景色的暗部。

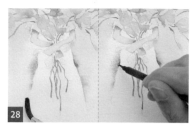

28 重複步驟25-27，繪製人物左側的背景色。

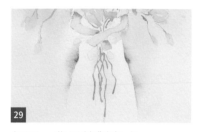

29 如圖，背景繪製完成。

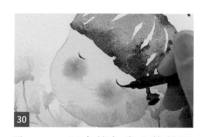

30 取A14，以圭筆勾畫人物的眼睛。

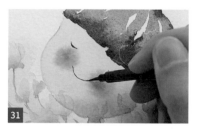

31 重複步驟30，勾畫人物的嘴巴。

◆繪製花萼及葉子

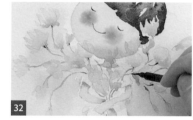

32 取A14，以圭筆將花朵與花莖的連接處暈染上色，以繪製花萼。

33 取A16，以筆尖在左方的花莖兩側暈染水滴形，以繪製葉子。

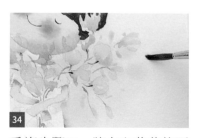

34 重複步驟33，將右方花莖的兩側暈染上色，以繪製葉子。

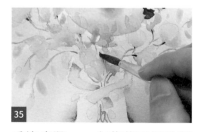

35 重複步驟33，在花莖兩側繪製葉子。

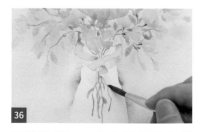

36 重複步驟33，依序繪製下方花莖的葉子。

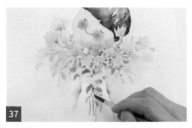

37 取A17，在莖部兩側繪製葉子。

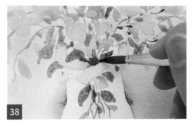

38 取A15，在雙手交疊處的上側繪製葉子，以製造出茂密感。

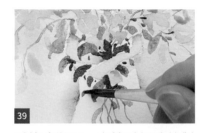

39 重複步驟38，在雙手側邊繪製葉子。（註：以不同色繪製葉子，可增加層次感。）

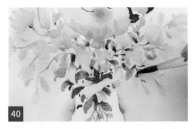

40 取A15，將葉子上方暈染上色，以繪製暗部。

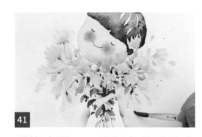

41 重複步驟40，繪製完葉子的暗部後；取A16，在捧花四周暈染小點，以繪製小片的葉子。

42 最後，取A8，以圭筆勾畫花莖，以連接葉子即可。

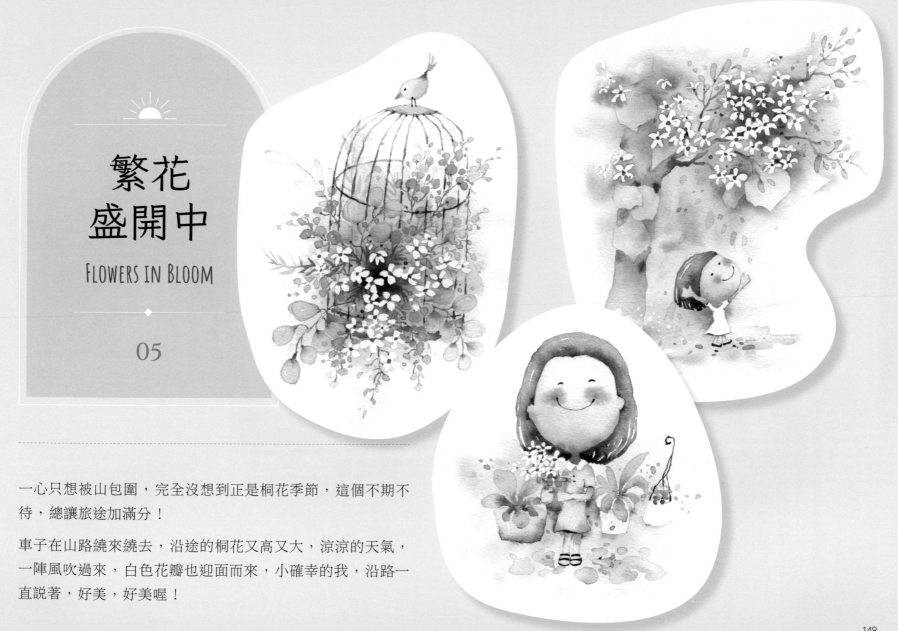

繁花
盛開中

FLOWERS IN BLOOM

05

一心只想被山包圍，完全沒想到正是桐花季節，這個不期不待，總讓旅途加滿分！

車子在山路繞來繞去，沿途的桐花又高又大，涼涼的天氣，一陣風吹過來，白色花瓣也迎面而來，小確幸的我，沿路一直說著，好美，好美喔！

A1
A2
A3
A4
A5
A6
A7
A8
A9
A10
A11
A12
A13
A14
A15
A16
A17
A18

完成圖

線稿

水彩調色 ／COLOR

A1 Z12膚色 + 70%水

A2 Z12膚色 + Z10紅褐 + 50%水

A3 Z10紅褐 + 30%水

A4 Z05紅 + 50%水

A5 Z13草綠 + Z01淺黃 + 50%水

A6 Z13草綠 + 50%水

A7 Z14深綠 + 50%水

A8 Z14深綠 + Z21藍黑 + 30%水

A9 Z02黃 + 50%水

A10 Z03橘 + 50%水

A11 Z18藍 + 50%水

A12 Z11冷褐 + 70%水

A13 Z11冷褐 + 50%水

A14 Z10紅褐 + Z08藍紫 + 30%水

A15 Z21藍黑 + Z06暗紅 + 30%水

A16 Z21藍黑 + 50%水

A17 Z04橘紅 + 50%水

A18 Z00白 + 30%水

◆ 以留白膠繪製花朵

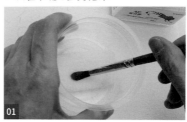

以沾濕的水彩筆，塗抹肥皂表面，使筆毛上沾滿肥皂水。

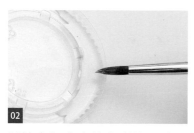

以沾有肥皂水的水彩筆，沾取留白膠。

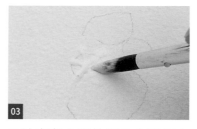

以沾有留白膠的筆尖在畫紙上繪製花朵，以預留花朵形狀的不上色範圍。

重複步驟3，持續在樹上繪製花朵。

◆ 繪製人物膚色、腮紅

重複步驟3，在樹下繪製花朵。（註：花朵繪製完成後，須等留白膠完全乾，才能繼續繪製。）

取A1，將臉部上側、雙手及雙腳暈染上色，以繪製亮部。

取A2，將臉部下側暈染上色，以增加層次感。

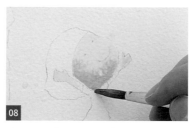

取A3，將頸部暈染上色，以繪製暗部。

◆ 繪製植物

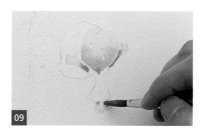

重複步驟8，繪製雙手及雙腳的暗部。

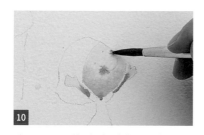

取A4，以筆尖在臉部暈染出腮紅。

取清水，以筆腹在畫紙上渲染。（註：須避開人物不渲染。）

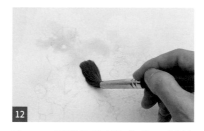

取A5，將樹冠暈染上色，以繪製葉子的底色。

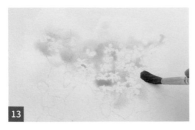

13 取A6，將樹冠暈染上色，以增加層次感。

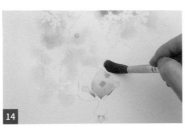

14 取A6，將樹幹及人物附近暈染上色，以繪製背景色。

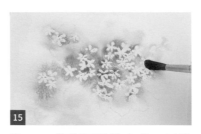

15 取A7，將樹冠暈染上色，以繪製暗部。

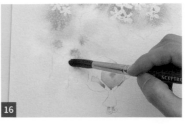

16 重複步驟15，將人物附近暈染上色。

◆繪製陽光及加深葉子背景色

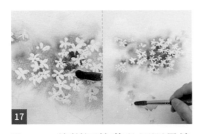

17 取A8，將樹冠的花朵周圍暈染上色，以加強繪製暗部。

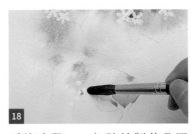

18 重複步驟17，加強繪製花朵周圍暗部。

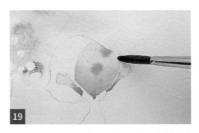

19 取A6，以筆尖順著人物邊緣暈染，以填補留白處。

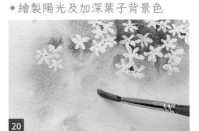

20 取A9，以筆尖將樹幹旁暈染上色，以繪製陽光的底色。

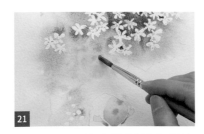

21 取A10，以筆尖將樹幹旁暈染上色，以增加層次感。

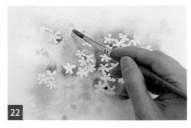

22 重複步驟20-21，在樹木的上側繪製光暈。

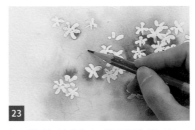

23 以鉛筆繪製出葉子的線條。（註：背景暈染上色後，若導致鉛筆線看不清楚時才須繪製。）

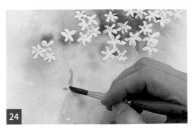

24 取A6，將樹幹旁葉子的兩側暈染上色，使葉子因深色背景而更凸顯。

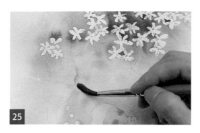

25

取清水，將步驟24繪製的水彩暈染開，使背景色更自然。

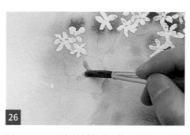

26

取A11，將樹幹旁葉子的兩側暈染上色。

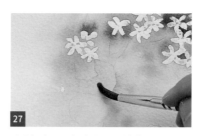

27

取清水，將步驟26繪製的水彩暈染開。

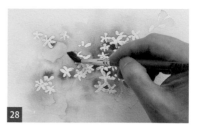

28

重複步驟24-25，持續繪製葉子下方的背景色。

◆繪製草地

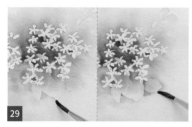

29

重複步驟26-27，持續繪製葉子下方的背景色。

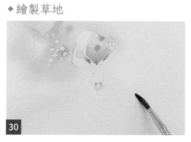

30

取清水，以筆尖將人物周圍的地面渲染。（註：須避開人物不渲染。）

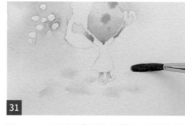

31

取A6，以筆腹將人物四周的地面暈染上色，以繪製草地的底色。

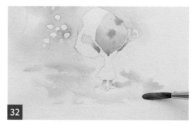

32

取A9，將人物右側的地面暈染上色，以繪製陽光的底色。

◆繪製頭髮、鞋子、眼睛及嘴巴

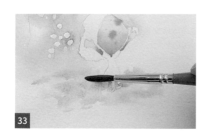

33

取A7，將人物左側的地面暈染上色，以繪製暗部。

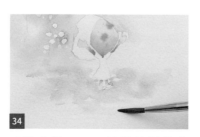

34

重複步驟31-33，持續繪製草地。

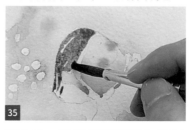

35

取A12，以筆尖將頭髮左側暈染上色，以繪製亮部。（註：左上側稍微留白，為反光點。）

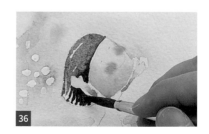

36

取A13，將頭髮左下側暈染上色，並預留白線不上色，以繪製出髮絲。

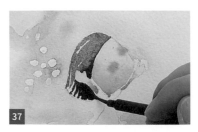

37 取A14，以圭筆將靠近臉部的頭髮暈染上色，以繪製暗部。

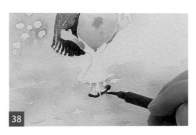

38 取A13，以圭筆將鞋子暈染上色。

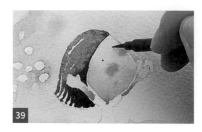

39 取A15，以圭筆繪製人物的眼睛。

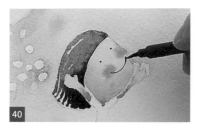

40 取A15，以圭筆勾畫人物的嘴巴。

◆繪製樹幹、樹枝

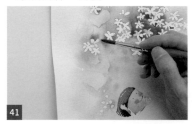

41 取清水，以筆尖將樹幹局部渲染。

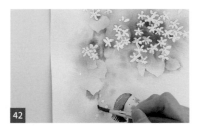

42 取A13，將樹幹暈染上色，以繪製亮部。

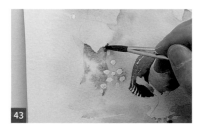

43 取A14，將樹幹暈染上色，以繪製暗部。

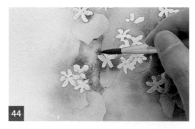

44 重複步驟43，將花朵後方暈染上色。

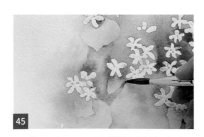

45 重複步驟43，將樹枝暈染上色。

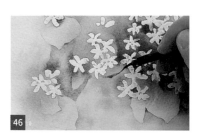

46 取A14，以圭筆繪製樹枝。

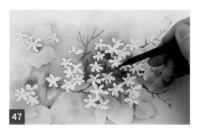

47 重複步驟46，持續繪製樹枝。

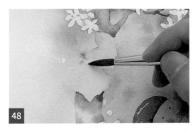

48 重複步驟42-43，以筆尖將樹幹暈染上色。

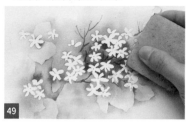

以除膠擦將乾掉的留白膠刮除，使畫面露出未上色的花朵形狀。（註：須等顏料乾後才能刮除。）

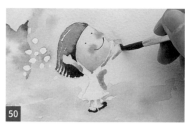

取A6，將人物右側的背景暈染上色，使人物因深色背景而更凸顯。

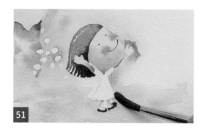

取清水，將步驟50繪製的水彩暈染開，使背景色更自然。

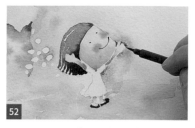

取A16，以圭筆將人物右側的背景暈染上色，以繪製暗部。

重複步驟50-52，繪製人物左側的背景。

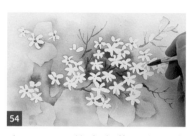

取A10，以筆尖在花朵上暈染小點，以繪製花心。

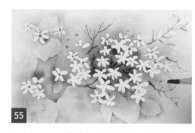

取A10，在樹冠上暈染小點，以繪製遠方的花心。

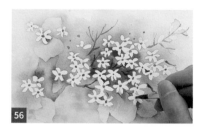

取A17，在花朵上暈染小點，以繪製花心。

◆繪製其他細節

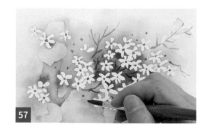

取A17，在樹冠上暈染小點，以繪製遠方的花心。

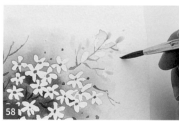

取A5，以筆尖將樹枝附近暈染上色，以繪製花苞。

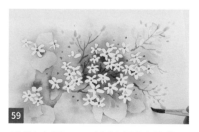

重複步驟58，持續繪製花苞。

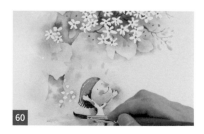

取A6，在樹下的背景繪製水滴形，為落葉。

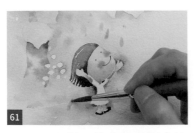

61

取A9，在樹下的背景繪製水滴形，為花瓣。

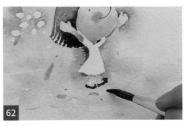

62

取A7，在地面繪製水滴形，為掉在地上的葉子。

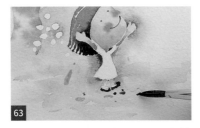

63

取A8，在地面繪製小點，為掉在地上的葉子。

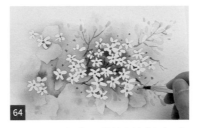

64

取A18，在花朵附近繪製小點，為遠方的花瓣。

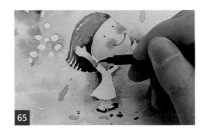

65

取A15，以圭筆勾畫袖口輪廓。

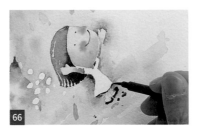

66

最後，重複步驟65，勾畫裙襬的輪廓即可。

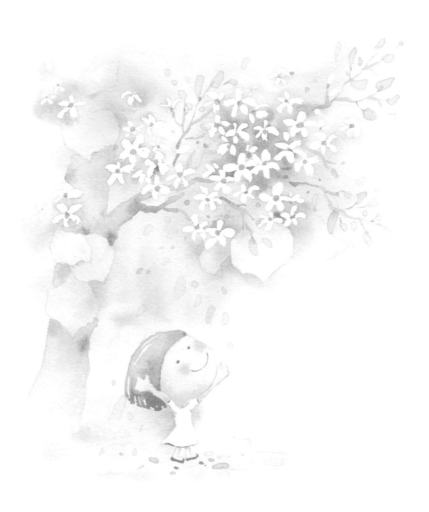

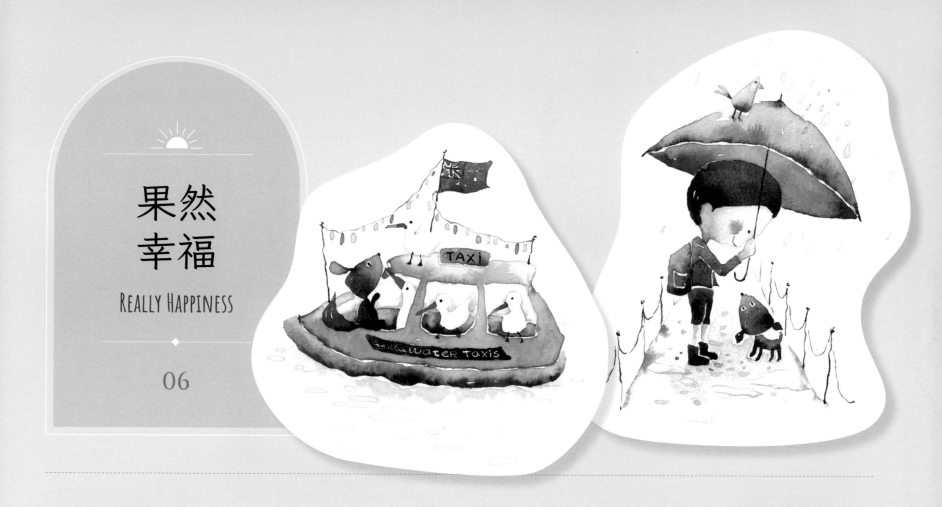

果然幸福

REALLY HAPPINESS

◆

06

好遊伴是不應該有意見的，不過，我婉轉告訴領隊，行程如果太滿，可以取消動物園喔。

領隊沒聽懂我的婉轉，兒子熱情的說：「很近，車程只要半小時。」又熱血的說：「那裡可以抱無尾熊喔。」好加在，阿德雷得動物園，讓我們一起：「哇哇哇～哇不停～～～」

除了較大型、或較危險的動物會被獨立隔離，許多動物是可以自由自在的隨意散步，藍孔雀一直在身旁叫啊叫，彷彿叫著「拍我拍我」啊！但是，我的眼裡只裝得下，無尾熊和小袋鼠，實在太可愛啦！

A1
A2
A3
A4
A5
A6
A7
A8
A9
A10
A11
A12
A13
A14
A15
A16
A17
A18
A19
A20
A21
A22
A23
A24
A25

完成圖

線稿

水彩調色 ╲COLOR╱

A1 Z12膚色 + 70%水

A2 Z12膚色 + Z10紅褐 + 50%水

A3 Z10紅褐 + 30%水

A4 Z05紅 + 50%水

A5 Z05紅 + Z11冷褐 + 50%水

A6 Z11冷褐 + 50%水

A7 Z11冷褐 + Z08藍紫 + 30%水

A8 Z02黃 + 70%水

A9 Z03橘 + 50%水

A10 Z04橘紅 + 50%水

A11 Z04橘紅 + Z10紅褐 + 30%水

A12 Z10紅褐 + Z21藍黑 + 70%水

A13 Z10紅褐 + Z21藍黑 + 50%水

A14 Z21藍黑 + Z08藍紫 + 30%水

A15 Z13草綠 + 50%水

A16 Z14深綠 + 50%水

A17 Z14深綠 + Z21藍黑 + Z10紅褐 + 50%水

A18 Z19天藍 + 50%水

A19 Z20靛藍 + 50%水

A20 Z21藍黑 + Z11冷褐 + 50%水

A21 Z21藍黑 + Z11冷褐 + Z08藍紫 + 50%水

A22 Z21藍黑 + 50%水

A23 Z05紅 + Z10紅褐 + 50%水

A24 Z07紅紫 + Z10紅褐 + 50%水

A25 Z00白 + 30%水

◆繪製人物膚色、腮紅

取A1，以筆尖將臉部、雙手及雙腳暈染上色，以繪製亮部。

取A2，將左側臉部暈染上色，以增加層次感。

取A3，將頸部、雙手及雙腳暈染上色，以繪製暗部。

取A4，在臉部暈染出腮紅。

◆繪製街道及欄杆

取清水，以筆腹將街道渲染。（註：須避開人物及小狗不渲染。）

取A5，將街道暈染上色。

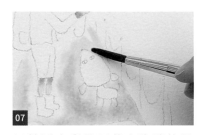

以乾淨水彩筆順著小狗邊緣暈染，以填補留白處。

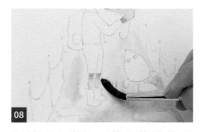

以乾淨水彩筆順著人物邊緣暈染，以填補留白處。

取A6，以圭筆繪製欄杆。

取A6，以圭筆勾畫欄杆之間的繩子。

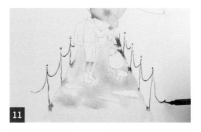

重複步驟9-10，持續繪製欄杆及繩子。

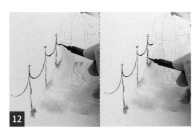

取A7，將繩子及欄杆暈染上色，以繪製暗部。

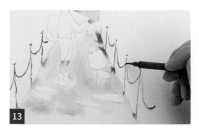

13 重複步驟12，持續繪製暗部。

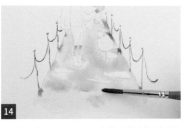

14 重複步驟5-6，將街道前端暈染上色。

◆繪製雨傘

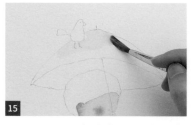

15 取A8，以筆尖將傘頂暈染上色，以繪製亮部。

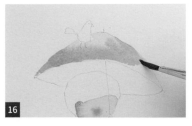

16 取A9，將雨傘暈染上色，以增加層次感。

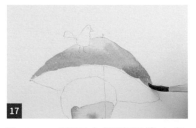

17 取A10，將雨傘側邊暈染上色，以增加層次感。

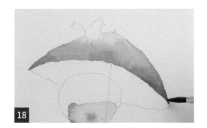

18 取A11，將雨傘下側邊緣暈染上色，以繪製暗部。

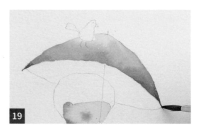

19 取A14，將雨傘兩側尖端暈染上色，以加強繪製暗部。

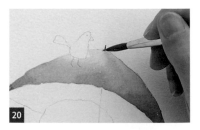

20 重複步驟19，繪製傘帽。

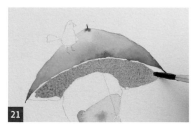

21 取A12，將傘內暈染上色，以繪製底色。

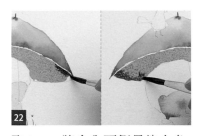

22 取A13，將傘內兩側暈染上色，以增加層次感。

23 取A14，將傘內兩側尖端暈染上色，以繪製暗部。

◆繪製小狗

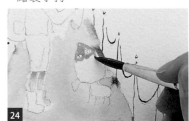

24 取A9，以筆尖將小狗吻部暈染上色，以繪製亮部。（註：須眼白避開不上色。）

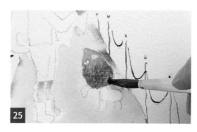

25 取A12，將小狗頭部暈染上色，以增加層次感。

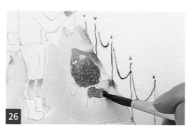

26 重複步驟25，將小狗身體暈染上色。

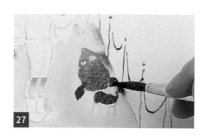

27 取A13，將小狗耳朵暈染上色。

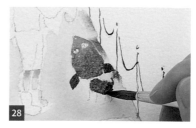

28 重複步驟27，將小狗身體暈染上色，以繪製暗部。

◆繪製背包

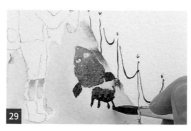

29 重複步驟27，將小狗四肢暈染上色。

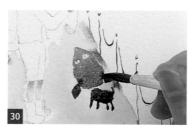

30 重複步驟27，將小狗耳朵及頭部連接處暈染上色。

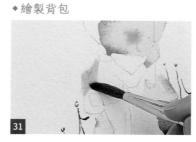

31 取A4，以筆尖將背包上側暈染上色，以繪製亮部。

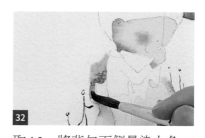

32 取A3，將背包下側暈染上色，以增加層次感。（註：口袋周圍須預留白線不上色。）

◆繪製小鳥、人物、小狗的細節

33 重複步驟32，將背包口袋暈染上色。

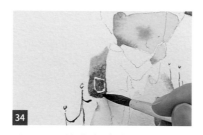

34 取A12，將背包底部暈染上色，以加強層次感。

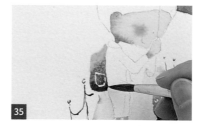

35 取A13，將背包底部暈染上色，以繪製暗部。

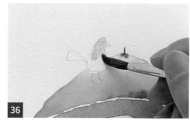

36 取A15，以筆尖將小鳥頭部暈染上色，以繪製亮部。

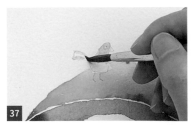

37

重複步驟36，將小鳥尾巴暈染上色。

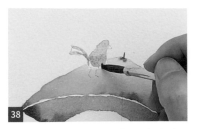

38

取A16，將小鳥身體暈染上色，以增加層次感。

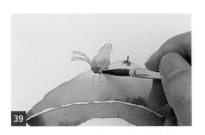

39

取A17，將小鳥身體下側暈染上色，以繪製暗部。

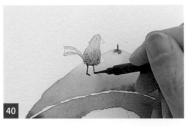

40

取A14，以圭筆勾畫小鳥的雙腳。

◆繪製頭髮、鞋子

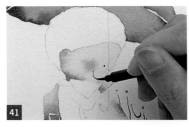

41

重複步驟40，繪製人物的眼睛及嘴巴。

42

重複步驟40，繪製小狗的眼珠。

43

重複步驟40，繪製小狗的鼻子。

44

取A6，以筆尖將頭髮上側暈染上色，以繪製亮部。

◆繪製地面積水、衣服及褲子

45

取A12，將頭髮左側暈染上色，以增加層次感。

46

取A13，將頭髮兩側暈染上色，以繪製暗部。

47

重複步驟46，將鞋子暈染上色。（註：兩隻鞋子之間須預留白線不上色。）

48

取A18，將地面積水暈染上色，以繪製亮部。

49 取A19，將地面積水暈染上色，以繪製暗部。

50 取A20，將領子及衣服上側暈染上色，以繪製亮部。

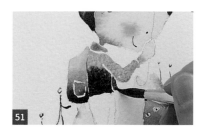

51 取A21，將衣服下側暈染上色，以繪製暗部。

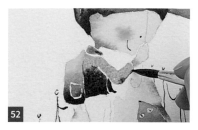

52 重複步驟51，將領口及袖子邊緣暈染上色，以繪製暗部。

◆繪製其他細節

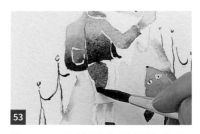

53 取A22，將褲子上側暈染上色，以繪製亮部。

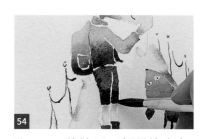

54 取A21，將褲子下側暈染上色，以繪製暗部。

55 取A9，以筆尖將鳥喙暈染上色。

56 取A6，以圭筆勾畫手部的輪廓。

57 重複步驟56，勾畫雙腳的輪廓。

58 取A14，以圭筆繪製小鳥的眼睛。

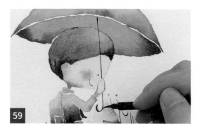

59 重複步驟58，繪製雨傘的傘柄。

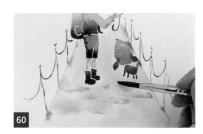

60 取A23，以筆尖在街道上暈染小點，以繪製地上的水漬。

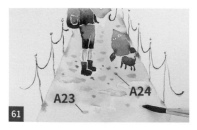

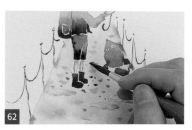

重複步驟60，分別取A23及 A24，在街道上繪製水漬。

取A6，在街道上繪製水漬的暗 部。

取A6，以圭筆勾畫頭部的輪廓。

取A18，以筆尖在天空暈染小 點，以繪製雨滴。

取A19，將雨滴暈染上色，以 增加層次感。

最後，取A25，以圭筆修飾小 狗頭部外側，避免小狗與地面 色彩連在一起即可。

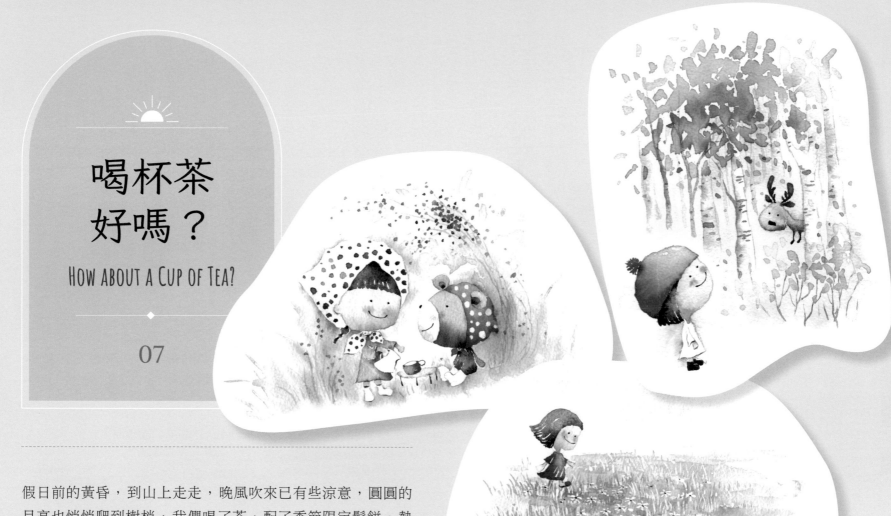

喝杯茶好嗎？

How about a Cup of Tea?

07

假日前的黃昏，到山上走走，晚風吹來已有些涼意，圓圓的月亮也悄悄爬到樹梢，我們喝了茶，配了季節限定鬆餅，熱熱切切的聊些小事。

在這片刻，我們回到小時候的美麗時光，在分隔三年之後，姐妹又可以這樣喝喝茶，似乎小事也變得很珍貴了。

A1
A2
A3
A4
A5
A6
A7
A8
A9
A10
A11
A12
A13
A14
A15
A16
A17
A18
A19
A20

完成圖

線稿

A1 Z09土黃 + 50%水

A2 Z03橘 + 50%水

A3 Z12膚色 + 70%水

A4 Z12膚色 + Z10紅褐 + 50%水

A5 Z10紅褐 + 30%水

A6 Z05紅 + 50%水

A7 Z13草綠 + Z09土黃 + 50%水

A8 Z14深綠 + Z10紅褐 + 50%水

A9 Z14深綠 + Z11冷褐 + 30%水

A10 Z11冷褐 + 70%水

A11 Z11冷褐 + 50%水

A12 Z11冷褐 + Z08藍紫 + 30%水

A13 Z11冷褐 + Z08藍紫 + 70%水

A14 Z04橘紅 + 50%水

A15 Z03橘 + Z10紅褐 + 50%水

A16 Z13草綠 + Z10紅褐 + 50%水

A17 Z04橘紅 + Z06暗紅 + 70%水

A18 Z06暗紅 + 50%水

A19 Z00白 + 30%水

A20 Z21藍黑 + Z06暗紅 + 30%水

◆ 繪製背景

01 取清水，以筆腹將人物及小熊的邊緣背景渲染。（註：須避開人物、小熊不渲染。）

02 取A1，將背景暈染上色，以繪製亮部。

03 取A2，將背景暈染上色，以繪製暗部。

04 取A1，以筆尖順著頭部邊緣暈染上色，以填補留白處。

05 取A1，以筆尖順著小熊身體邊緣暈染上色，以填補留白處。

06 取A1，以筆尖順著人物身體邊緣暈染上色，以填補留白處。

07 取A2，在背景右側繪製線條，為芒草。

08 重複步驟7，持續繪製芒草。

◆ 繪製人物及小熊的膚色、腮紅

09 取A2，將人物身體左側暈染上色，以繪製暗部。

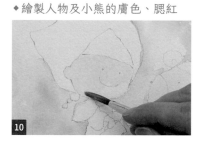

10 待水彩乾後，取A3，以筆尖將臉部左上側暈染上色，以繪製亮部。

11 重複步驟10，將雙手及雙腳暈染上色。

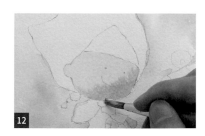

12 取A4，將臉部右下側暈染上色，以增加層次感。

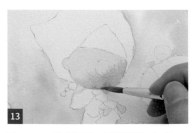

13 取A5，將臉部下側暈染上色，以繪製暗部。

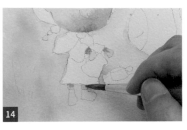

14 重複步驟13，將雙手及雙腳暈染上色。

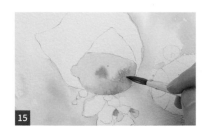

15 取A6，在人物臉部暈染出腮紅。

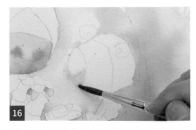

16 取A4，將小熊吻部下側暈染上色，以繪製亮部。

◆ 繪製人物的衣服

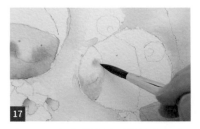

17 取A6，在小熊臉部暈染出腮紅。

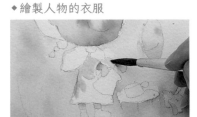

18 取A7，以筆尖將衣服左側暈染上色，以繪製亮部。

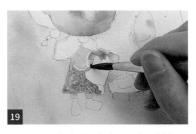

19 取A8，將衣服右側及右手袖子暈染上色，以增加層次感。

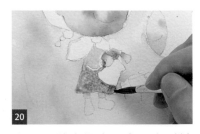

20 取A9，將衣服右下角及左手袖口暈染上色，以繪製暗部。

◆ 繪製人物頭髮及小熊

21 重複步驟20，將左手袖子暈染上色。

22 以乾淨水彩筆在衣服左下側吸色，以吸除過多的水彩。

23 取A10，以筆尖將頭髮暈染上色，並預留白線不上色，以繪製出瀏海的髮絲。

24 取A11，將頭髮上側暈染上色，以增加層次感。

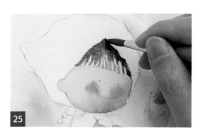

25

取A12，將靠近頭巾的頭髮暈染上色，以繪製暗部。

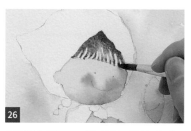

26

重複步驟25，將瀏海暈染上色，以繪製暗部。

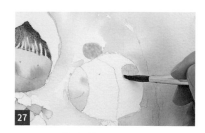

27

取A5，將小熊耳朵暈染上色。

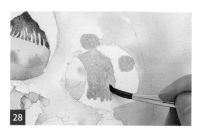

28

重複步驟27，將小熊臉部上側暈染上色，以繪製亮部。

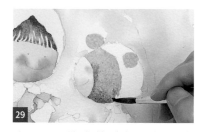

29

取A11，將小熊臉部下側暈染上色，以增加層次感。

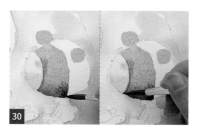

30

取A12，將小熊臉部兩側暈染上色，以繪製暗部。

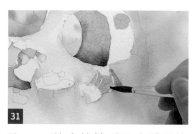

31

取A5，將小熊雙手及身體暈染上色。

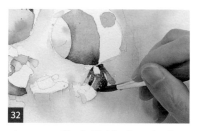

32

取A12，將小熊雙手及身體暈染上色。

◆繪製頭巾及加深人物背景

33

取A11，將人物的辮子暈染上色，以繪製亮部。

34

取A12，將辮子與頭部連接處暈染上色，以繪製暗部。

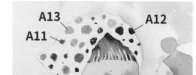

35

分別取A11、A12及A13，在人物的頭巾上暈染小點，以繪製頭巾圖案。

36

重複步驟35，繪製披肩圖案。

取A14，將頭巾上緣暈染上色，使人物因深色背景而更凸顯。

取清水，將步驟37繪製的水彩暈染開，使背景色更自然。

取A15，以圭筆在步驟37繪製處暈染上色，以繪製暗部。

重複步驟37-38，以筆尖將頭巾、披肩側邊繪製深色背景。

◆繪製桌子、小熊的頭巾及耳朵

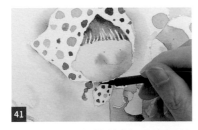

取A12，以圭筆將披肩外側的背景暈染上色，以繪製背景色的暗部。

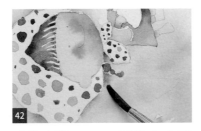

重複步驟37-38，以筆尖在辮子外側繪製深色背景。

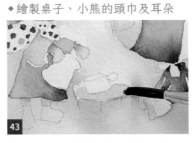

取A16，以筆尖將桌面暈染上色。

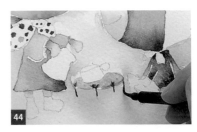

取A12，以圭筆勾畫桌腳。

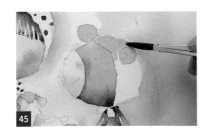

取A17，以筆尖將小熊的頭巾上側暈染上色，以繪製亮部。

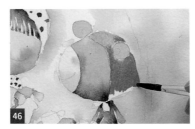

取A14，將小熊的頭巾下側暈染上色，以增加層次感。

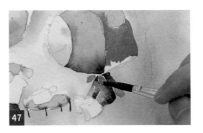

重複步驟46，繪製小熊頭巾的打結處。

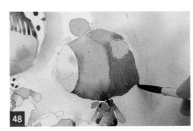

取A18，將小熊的頭巾邊緣暈染上色，以繪製暗部。

重複步驟48，繪製小熊頭巾打結處的暗部。

取A10，將小熊耳朵暈染上色，以繪製耳窩。

取A12，將小熊耳窩暈染上色，以繪製暗部。

取A17，以筆尖將杯子暈染上色。

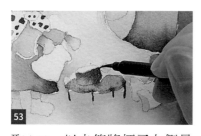

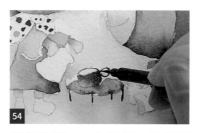

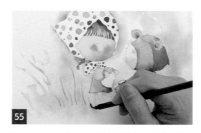

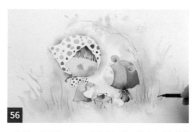

取A18，以圭筆將杯子右側暈染上色，以繪製暗部。

重複步驟53，勾畫杯口的輪廓及杯子的把手。

取A16，在左側背景勾畫線條，以繪製莖部。

重複步驟55，持續在背景繪製莖部。

◆繪製其他細節

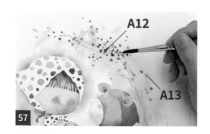

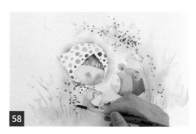

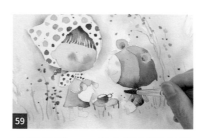

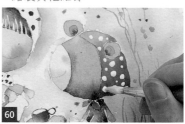

分別取A12及A13，以筆尖在莖部周圍暈染小點，以繪製果實。

重複步驟57，持續繪製果實。

重複步驟57，在小熊周圍暈染小點，以繪製果實。

取A19，以筆尖在小熊的頭巾上暈染小點，以繪製頭巾圖案。

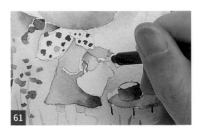

取A19，以圭筆勾畫水壺的把手和袖子的輪廓。

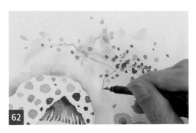

取A16，以圭筆勾畫莖部。

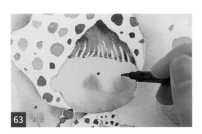

取A20，繪製人物的眼睛。

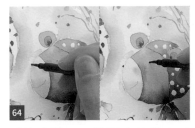

重複步驟63，繪製小熊的鼻子及眼睛。

重複步驟63，勾畫人物及小熊的嘴巴。

重複步驟63，勾畫小熊鞋子的輪廓。

重複步驟63，勾畫人物鞋子的輪廓。

重複步驟63，勾畫水壺的輪廓。

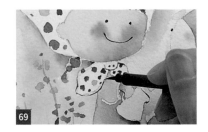

重複步驟63，勾畫人物披肩的輪廓。

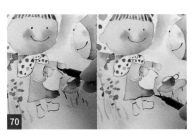

重複步驟63，勾畫袖口及衣服下襬的輪廓。

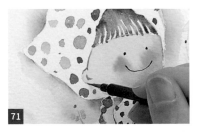

取A11，勾畫人物耳朵的輪廓和耳窩。

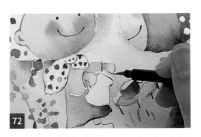

最後，重複步驟71，勾畫手部的輪廓即可。

十二月的
花開

08

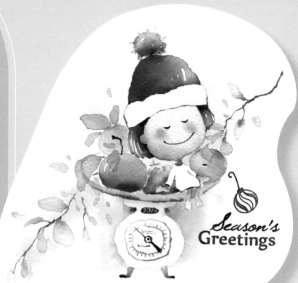

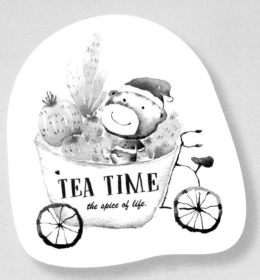

12 月是一個溫馨的季節,小妹回來了。姐妹走在信義區的街頭,街上繽紛熱鬧,每一區各有不同的色彩,我們也尋著不同的聖誕樹,白色、紫色、綠色……偶爾還飄下雪花泡泡,惹得路人不時的發出驚呼。

我們踏著愉悅的腳步,搭配著聖誕鈴聲,在那又濕又冷的夜晚,每個人都笑得心花朵朵開。

A1
A2
A3
A4
A5
A6
A7
A8
A9
A10
A11
A12
A13
A14
A15
A16
A17

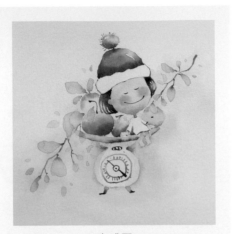

完成圖

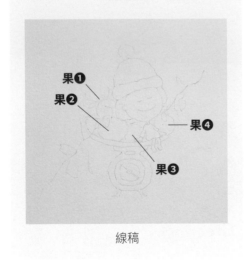

果❶
果❷
果❹
果❸

線稿

水彩調色／COLOR

A1 Z13草綠 + Z01淺黃 + 50%水

A2 Z13草綠 + 50%水

A3 Z12膚色 + 70%水

A4 Z12膚色 + Z10紅褐 + 50%水

A5 Z10紅褐 + 30%水

A6 Z05紅 + 50%水

A7 Z11冷褐 + 70%水

A8 Z11冷褐 + Z08藍紫 + 50%水

A9 Z21藍黑 + Z06暗紅 + 30%水

A10 Z18藍 + 50%水

A11 Z21藍黑 + 50%水

A12 Z14深綠 + 50%水

A13 Z04橘紅 + 70%水

A14 Z04橘紅 + 50%水

A15 Z06暗紅 + 30%水

A16 Z03橘 + 50%水

A17 Z00白 + 30%水

◆繪製背景底色

取清水，以筆腹在畫紙上渲染。（註：須避開人物及磅秤不渲染；磅秤邊緣可稍微渲染。）

取A1，在植物的位置暈染上色，以繪製植物的底色。

重複步驟2，將磅秤周圍暈染上色，以繪製背景色。

取A2，將磅秤兩側的背景暈染上色，以繪製暗部。

以乾淨水彩筆順著頸部邊緣暈染，以填補留白處。

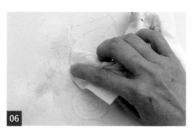

以衛生紙在果實的位置按壓吸色，以吸除過多的水彩。

如圖，背景色繪製完成。（註：背景初步上色完成後，須等水彩乾，才能繼續繪製。）

◆繪製人物膚色

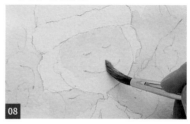

取A3，以筆尖將臉部上側暈染上色，以繪製亮部。

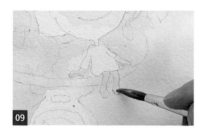

重複步驟8，將雙手及雙腳暈染上色。

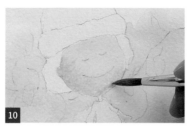

取A4，將臉部左下側暈染上色，以增加層次感。

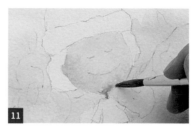

取A5，將頸部暈染上色，以繪製暗部。

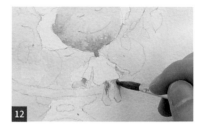

重複步驟11，將雙手及雙腳暈染上色。

13　取A6，在臉部暈染出腮紅。

14　取A7，以筆尖將秤盤側面暈染上色，以繪製亮部。

15　取A8，以圭筆順著秤盤邊緣暈染上色，以繪製暗部。

16　取A7，以圭筆勾畫磅秤錶盤的外圈輪廓，以繪製亮部。

17　重複步驟16，勾畫磅秤錶盤的內圈輪廓。

18　取A8，以圭筆勾畫磅秤錶盤內圈及外圈右下側的輪廓，以繪製暗部。

19　取A7，繪製磅秤錶盤上的刻度。

◆繪製頭髮

20　取A7，以筆尖將頭髮暈染上色，並預留白線不上色，以繪製出髮絲。

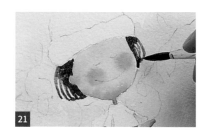

21　取A8，將頭髮暈染上色，以增加層次感。

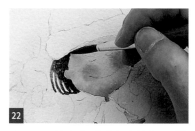

22　取A9，將左側靠近毛線帽及臉部的頭髮暈染上色，以繪製暗部。

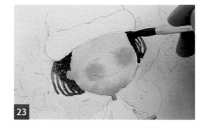

23　取A9，將右側靠近毛線帽及臉部的頭髮暈染上色，以繪製暗部。

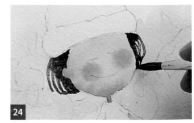

24　取A9，將髮尾暈染上色，以繪製暗部。

◆繪製秤盤暗部及加強背景色

取A10，以筆尖將秤盤下側暈染上色，以繪製暗部。

取清水，將步驟25繪製的水彩暈染開，使暗部更自然。

取A10，以筆尖將磅秤的右側背景暈染上色，使磅秤因深色背景而更凸顯。

重複步驟27，將磅秤的左側背景暈染上色。

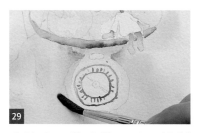

取清水，將步驟26及27繪製的水彩暈染開，使背景色更自然。

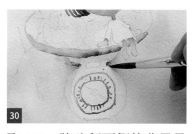

取A11，將磅秤兩側的背景暈染上色，以繪製暗部。

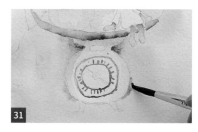

取A12，將秤體下側的背景暈染上色，使磅秤因深色背景而更凸顯。

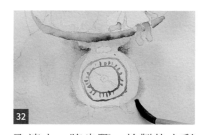

取清水，將步驟31繪製的水彩暈染開，使背景色更自然。

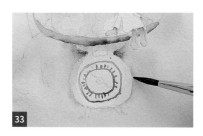

重複步驟25-26，持續加強秤體兩側背景色繪製。

◆繪製毛線帽

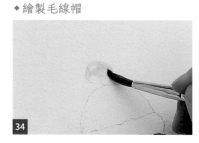

取A13，將毛線帽的毛球上側暈染上色，以繪製底色。（註：左上方稍微留白，為反光點。）

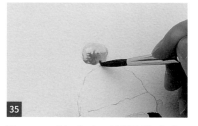

取A14，將毛球下側暈染上色，以增加層次感。

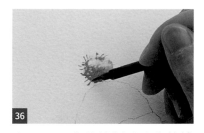

取A6，以圭筆繪製毛球上的絨毛。

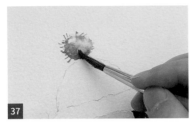

37 取A15，以筆尖將毛球與毛帽的連接點暈染上色，以繪製暗部。

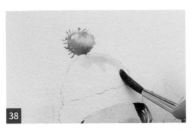

38 取A13，將毛線帽右上側暈染上色，以繪製亮部。

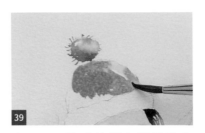

39 取A14，將毛線帽右側暈染上色，以增加層次感。

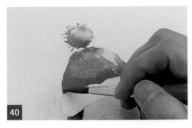

40 取A6，將毛線帽下側暈染上色，以繪製暗部。

◆繪製果實

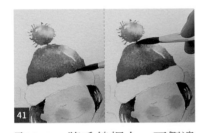

41 取A15，將毛線帽上、下側邊緣暈染上色，以加強繪製暗部。

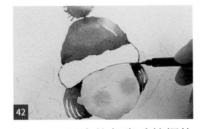

42 取A14，以圭筆勾畫毛線帽的輪廓。

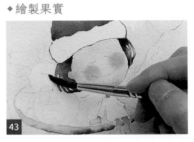

43 取清水，以筆腹在果實上局部渲染。

44 取A6，以筆尖將果實❶上側暈染上色，以繪製亮部。

45 取A16，將果實❷上側暈染上色，以繪製亮部。（註：左上方稍微留白，為反光點。）

46 取A14，將果實❷下側暈染上色，以增加層次感。

47 取A15，將果實❷右下側暈染上色，以繪製暗部。

48 以乾淨水彩筆在果實❷上吸色，以吸除多餘的水彩，並縫合不同色的水彩，使漸層更自然。

49 重複步驟43-44，將果實❸上側暈染上色，以繪製亮部。

50 重複步驟46-47，將果實❸下側暈染上色，以增加層次感及繪製暗部。

51 取A16，將果實❹上側暈染上色，以繪製亮部。

52 取A12，將果實❹下側暈染上色，以繪製暗部。

◆繪製磅秤及人物細節

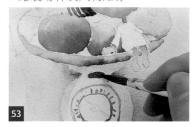

53 取A15，以筆尖在磅秤顯示重量位置處暈染上色。

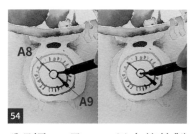

54 分別取A8及A9，以圭筆繪製磅秤的指針。

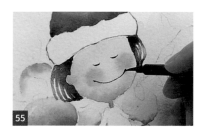

55 取A9，勾畫人物的眼睛及嘴巴。

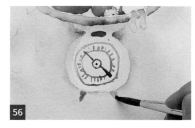

56 取A7，以筆尖將秤腳暈染上色，以繪製亮部。

◆繪製樹枝、葉子及果實

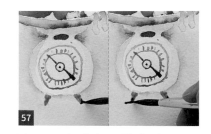

57 取A9，勾畫秤腳的支點。

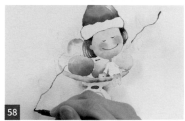

58 取A8，以圭筆勾畫樹枝。

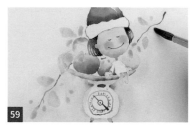

59 取A2，以筆尖在樹枝兩側暈染大小不一的水滴形，以繪製葉子。

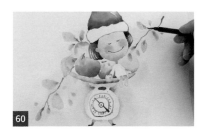

60 取A12，以圭筆將葉子靠近樹枝的一端暈染上色，以繪製暗部。

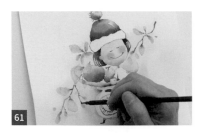

61 取A8，以圭筆勾畫連接葉子的樹枝。

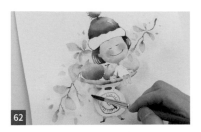

62 取A2，在背景上暈染小點，以繪製小片葉子。

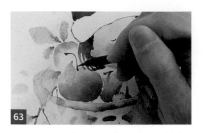

63 取A8，以圭筆勾畫果實❷的梗。

64 取A14，將果實❹上側暈染上色，以增加層次感。

◆繪製其他細節

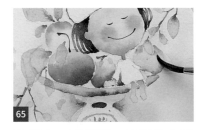

65 取清水，將步驟64繪製的水彩暈染開，使水彩更自然。

66 取A10，以筆尖將雙腳周圍暈染上色，使人物因深色背景而更凸顯。

67 取清水，將步驟66繪製的水彩暈染開，使背景色更自然。

68 取A9，以圭筆勾畫袖口及衣服下襬的輪廓。

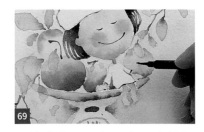

69 重複步驟68，在果實❹上繪製斑點。

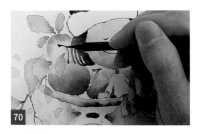

70 重複步驟68，在果實❷的梗尖端暈染上色，以繪製暗部。

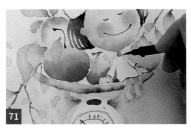

71 重複步驟68，勾畫領口的輪廓。

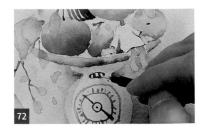

72 最後，取A17，在磅秤顯示重量位置處寫上「123」即可。

帶我去
伊斯坦堡

TAKE ME TO ISTANBUL

09

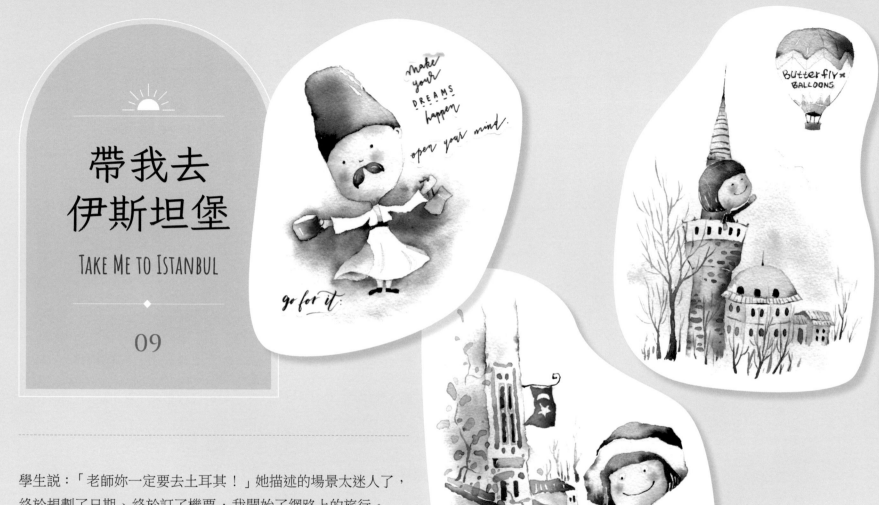

學生說：「老師妳一定要去土耳其！」她描述的場景太迷人了，
終於規劃了日期、終於訂了機票，我開始了網路上的旅行。

才發現，原來伊斯坦堡是貓的國度啊；原來能不能搭到熱氣
球，還得天時地利人和！當我沉迷在如此夢幻的國度時，疫
情打醒了美夢，最終，只能以畫筆將夢境結合，也期待著日
後的美夢成真！

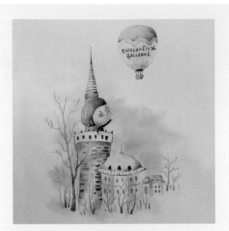

完成圖

線稿

水彩調色／COLOR

A1 Z02黃 + 50%水

A2 Z03橘 + 50%水

A3 Z05紅 + 50%水

A4 Z12膚色 + 70%水

A5 Z12膚色 + Z10紅褐 + 50%水

A6 Z10紅褐 + 30%水

A7 Z19天藍 + 70%水

A8 Z20靛藍 + 50%水

A9 Z20靛藍 + Z08藍紫 + 50%水

A10 Z21藍黑 + Z06暗紅 + 30%水

A11 Z11冷褐 + 70%水

A12 Z11冷褐 + 50%水

A13 Z11冷褐 + Z08藍紫 + 30%水

A14 Z06暗紅 + 50%水

A15 Z06暗紅 + Z10紅褐 + 50%水

A16 Z21藍黑 + 70%水

A17 Z21藍黑 + 50%水

A18 Z21藍黑 + Z08藍紫 + 50%水

◆繪製背景底色

01 取清水，以筆腹在畫紙上渲染。（註：須避開人物不渲染。）

02 取A1，將背景及熱氣球暈染上色，以繪製黃昏天空及熱氣球的亮部。

03 取A2，將背景及建築物側邊暈染上色，以增加層次感。

04 取A3，將背景及建築物側邊暈染上色，以繪製暗部。

05 取A2，將熱氣球暈染上色，以增加層次感。

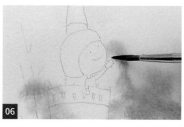

06 以乾淨水彩筆順著人物邊緣暈染，以填補留白處。

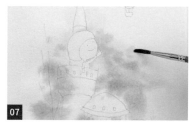

07 取A3，將背景暈染上色，以填補留白處。（註：背景初步上色完成後，須等水彩乾，才能繼續繪製。）

◆繪製人物膚色、腮紅

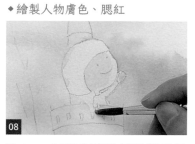

08 取A4，以筆尖將臉部及雙手暈染上色，以繪製亮部。

◆繪製屋頂

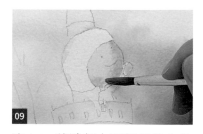

09 取A5，將臉部右下側暈染上色，以增加層次感。

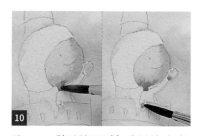

10 取A6，將頸部及雙手暈染上色，以繪製暗部。

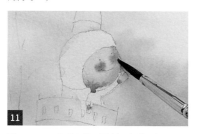

11 取A3，在臉部暈染出腮紅。

12 取A7，以筆尖將尖屋頂暈染上色，以繪製亮部。

13 取A8，將尖屋頂右側及下側暈染上色，以增加層次感。

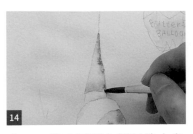

14 取A9，將尖屋頂右側暈染上色，以繪製暗部。

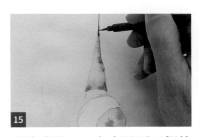

15 重複步驟14，在尖屋頂下側繪製暗部後；再取A10，以圭筆勾畫屋頂尖端。

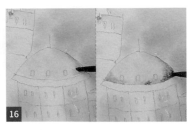

16 重複步驟12-14，以筆尖將圓屋頂暈染上色。

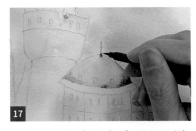

17 取A10，以圭筆勾畫圓屋頂上的尖端。

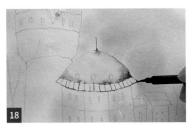

18 取A8，勾畫圓屋頂的屋簷輪廓及樣式線條。

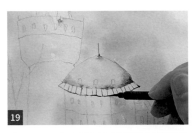

19 取A10，勾畫圓屋頂的屋簷輪廓，以繪製暗部。

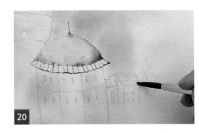

20 取A7，以筆尖將小房子的屋頂暈染上色，以繪製亮部。

◆繪製熱氣球

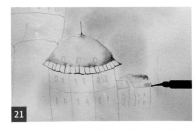

21 取A9，以圭筆將右側小房子的屋頂暈染上色，以繪製暗部。

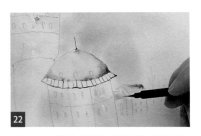

22 取A8，將左側小房子的屋頂暈染上色，以繪製暗部。

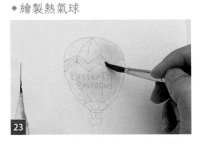

23 取A8，以筆尖將熱氣球圖案左側暈染上色，以繪製亮部。

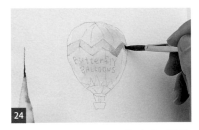

24 取A9，將熱氣球圖案右側暈染上色，以繪製暗部。

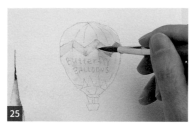

25

重複步驟24，持續繪製熱氣球的暗部。

26

重複步驟23-25，繪製熱氣的圖案。

◆繪製頭髮、衣服

27

取A11，以筆尖將頭髮左側暈染上色，並預留白線不上色，以繪製出髮絲。

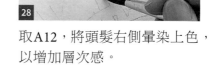

28

取A12，將頭髮右側暈染上色，以增加層次感。

29

取A13，將靠近臉部的頭髮暈染上色，以繪製暗部。

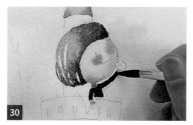

30

取A10，將衣服暈染上色。

◆繪製建築物及熱氣球的吊籃

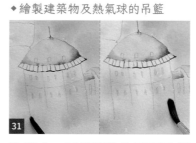

31

取清水，以筆腹渲染圓頂建築物的左右兩側。（註：須避開建築物中間的牆面不渲染。）

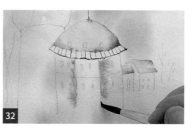

32

取A14，以筆尖將圓頂建築物的左右兩側暈染上色，以增加層次感。

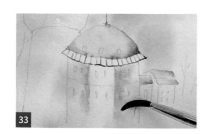

33

取清水，將步驟32繪製的水彩暈染開，使整體層次感更自然。

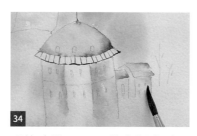

34

重複步驟31-33，將右側小房子的正面暈染上色。

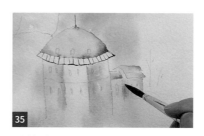

35

重複步驟34，將右側小房子的側面暈染上色。

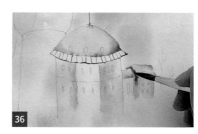

36

取A15，將右側小房子的側面暈染上色，以繪製暗部。

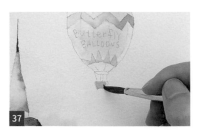

取A14，將熱氣球的吊籃左側暈染上色，以繪製亮部。

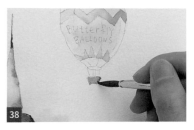

取A15，將熱氣球的吊籃右側暈染上色，以繪製暗部。

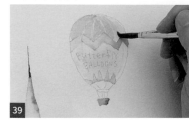

取A16，以筆尖將熱氣球上方暈染上色，以繪製亮部。

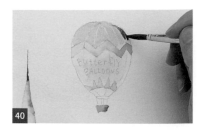

取A17，將熱氣球的右上側暈染上色，以增加層次感。

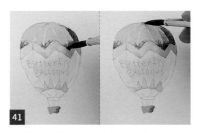

重複步驟40，持續暈染上色。

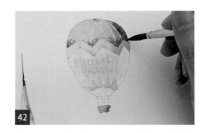

取A18，將熱氣球的右上角暈染上色，以繪製暗部。

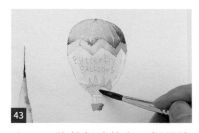

取A1，將熱氣球的左下側暈染上色，以繪製亮部。

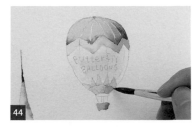

取A2，將熱氣球的右下側暈染上色，以繪製暗部。

◆繪製尖塔

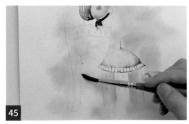

取清水，以筆腹渲染尖塔主體。

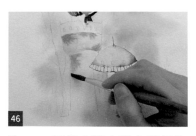

取A3，以筆尖將尖塔主體暈染上色，以繪製亮部。

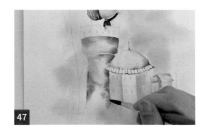

取A14，將尖塔主體暈染上色，以增加層次感。

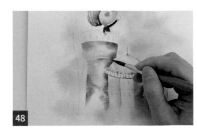

取A15，將尖塔主體暈染上色，以繪製暗部。

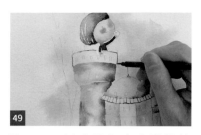

49 取A15，以圭筆勾畫尖塔的輪廓。

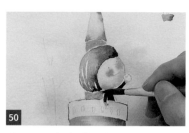

50 取A3，將尖塔閣樓暈染上色，以繪製亮部。

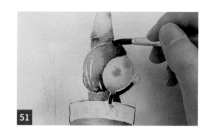

51 取A15，將尖塔閣樓暈染上色，以繪製暗部。

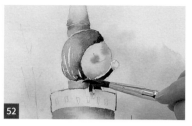

52 以乾淨水彩筆在尖塔閣樓上吸色，以吸除過多的水彩。

◆繪製建築物細節及熱氣球內部

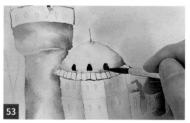

53 取A18，以筆尖將圓屋頂的窗戶暈染上色。

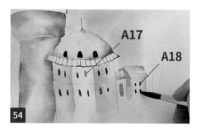

54 取A17或A18，將圓頂建築的窗戶暈染上色。

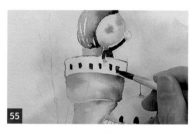

55 取A18，將尖塔的窗戶暈染上色。

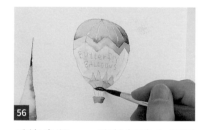

56 重複步驟55，將熱氣球內部暈染上色。

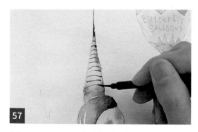

57 取A17，以圭筆在尖屋頂上繪製橫線。

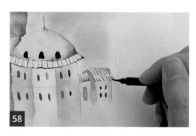

58 取A17，以圭筆在小房子屋頂上繪製短直線。

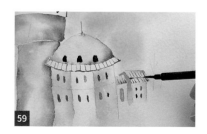

59 取A15，在小房子屋頂暈染橫線，以繪製暗部。

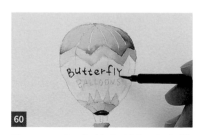

60 取A18，以圭筆寫熱氣球上的文字「Butterfly」。

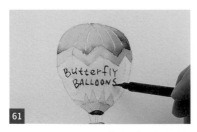

61

取A14，以圭筆寫熱氣球上的文字「BALLOONS」。

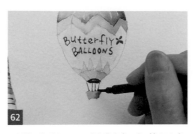

62

重複步驟61，繪製完小花圖案後；再取A10，勾畫熱氣球的鋼纜。

◆繪製人物細節及樹木

63

取A10，以圭筆繪製人物的眼睛及嘴巴。

64

重複步驟63，繪製尖塔的裝飾。

65

取A6，以筆尖將尖塔左側背景暈染上色，以繪製樹幹及樹枝。

66

取A12，將樹幹底部暈染上色，以增加層次感。

67

取A13，以圭筆將樹枝暈染上色，以繪製暗部。

68

重複步驟65-67，持續繪製樹木。

◆繪製其他細節

69

取A3，以筆尖在尖塔主體繪製短橫線，為紅磚。

70

取A14，在尖塔主體繪製短橫線，為紅磚。

71

取A14，以圭筆勾畫圓頂建築物的輪廓。

72

最後，取A8，勾畫熱氣球的輪廓即可。

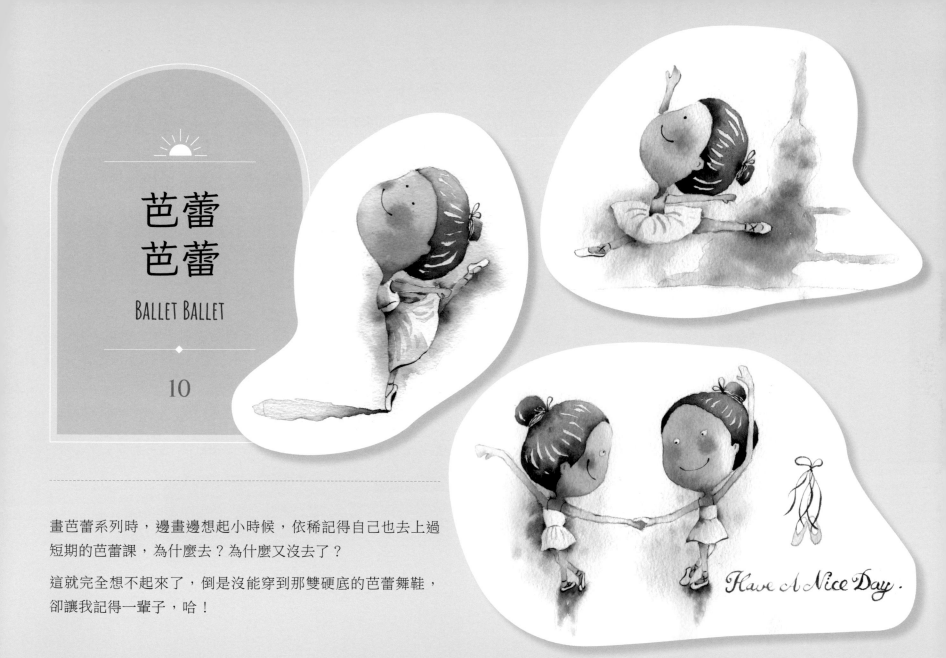

芭蕾
芭蕾

BALLET BALLET

10

畫芭蕾系列時，邊畫邊想起小時候，依稀記得自己也去上過短期的芭蕾課，為什麼去？為什麼又沒去了？

這就完全想不起來了，倒是沒能穿到那雙硬底的芭蕾舞鞋，卻讓我記得一輩子，哈！

Have A Nice Day.

A1
A2
A3
A4
A5
A6
A7
A8
A9
A10
A11
A12
A13
A14
A15
A16
A17
A18

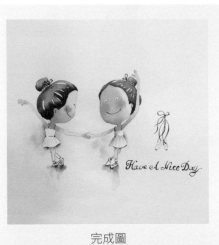

完成圖

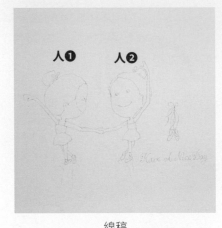

人❶　　人❷

線稿

水彩調色 ／ COLOR

A1 Z18藍 + 70%水

A2 Z18藍 + 50%水

A3 Z12膚色 + 70%水

A4 Z12膚色 + Z04橘紅 + 50%水

A5 Z12膚色 + Z10紅褐 + 30%水

A6 Z10紅褐 + 50%水

A7 Z05紅 + 50%水

A8 Z20靛藍 + 50%水

A9 Z21藍黑 + 30%水

A10 Z13草綠 + Z01淺黃 + 50%水

A11 Z13草綠 + 50%水

A12 Z14深綠 + Z21藍黑 + 30%水

A13 Z06暗紅 + 30%水

A14 Z21藍黑 + Z06暗紅 + 30%水

A15 Z11冷褐 + 50%水

A16 Z11冷褐 + 70%水

A17 Z10紅褐 + Z04橘紅 + 50%水

A18 Z10紅褐 + Z21藍黑 + 30%水

◆繪製背景底色

01 取清水,以筆腹將畫紙上渲染。(註:須避開人物不渲染;裙子左側、手部、腳部可局部渲染。)

02 取A1,將背景暈染上色,以繪製亮部。

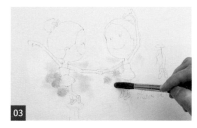

03 取A2,將背景暈染上色,以繪製暗部。

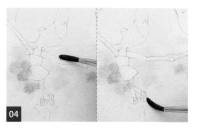

04 取A1,順著人物❶的手臂及雙腳邊緣暈染,以填補留白處。

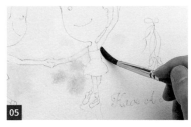

05 重複步驟4,順著人物❷的身體邊緣暈染上色。

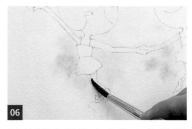

06 以乾淨水彩筆在人物❶的雙腳吸色,以吸除過多的水彩。

◆繪製人物❷膚色

07 取A2,順著人物❷的手臂與頭部邊緣暈染上色,以填補留白處。

08 重複步驟7,將人物❷的身體邊緣暈染上色,以繪製暗部。

09 重複步驟8,將人物❶的身體邊緣暈染上色,以繪製暗部。(註:背景初步上色完成後,須等水彩乾,才能繼續繪製。)

◆繪製人物❶膚色、腮紅

10 取A3,以筆尖將人物❶的臉部右側暈染上色,以繪製亮部。(註:須眼白避開不上色。)

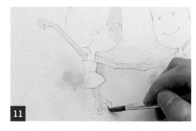

11 重複步驟10,將雙手和雙腳暈染上色。

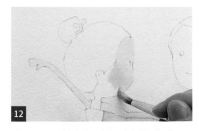

12 取A4,將臉部中間暈染上色,以增加層次感。

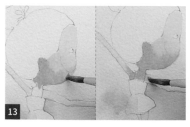

13 取A5，將臉部下側、頸部及背部暈染上色，以繪製暗部。

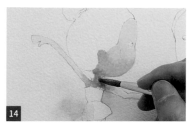

14 取A6，將頸部及背部暈染上色，以加強繪製暗部。

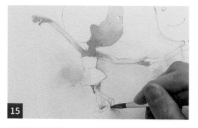

15 重複步驟14，繪製雙手和雙腳的暗部。

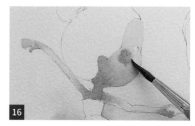

16 取A7，在臉部暈染出腮紅。

◆繪製人物❷膚色、腮紅

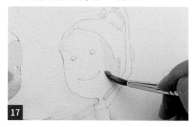

17 取A4，以筆尖將人物❷的臉部右側暈染上色，以繪製亮部。

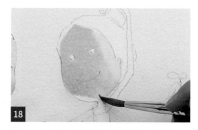

18 取A5，將臉部左側暈染上色，以增加層次感。（註：須眼白避開不上色。）

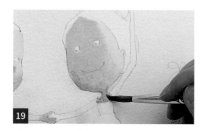

19 取A6，將臉部下側及頸部暈染上色，以繪製暗部。

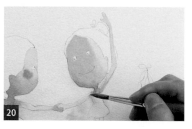

20 重複步驟17-18，將雙手暈染上色。

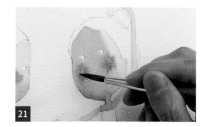

21 取A7，在臉部暈染出腮紅。

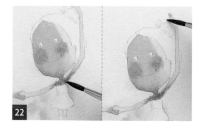

22 取A6，將雙手及胸口暈染上色，以繪製暗部。

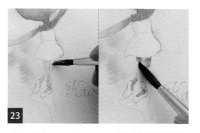

23 分別取A3和A6，將雙腳暈染上色。

◆繪製人物的影子及深色背景

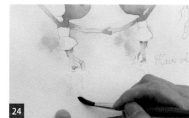

24 取A2，以筆尖將人物❶腳下暈染上色，以繪製影子。

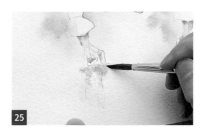

25 取A8，將影子暈染上色，以增加層次感。

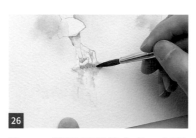

26 取A9，將影子暈染上色，以繪製暗部。

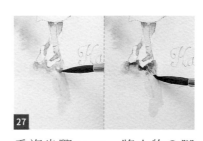

27 重複步驟24-26，將人物❷腳下暈染上色，以繪製影子。

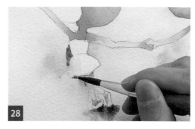

28 取A8，人物❶的腰部左側及裙擺下側暈染上色，使人物因深色背景而更凸顯。

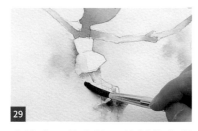

29 取清水，將步驟28繪製的水彩暈染開，使背景色更自然。

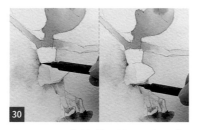

30 取A9，以圭筆將腰部、右腳側邊暈染上色，以繪製暗部。

31 重複步驟28-30，繪製人物❶右側的深色背景。

32 重複步驟28-30，繪製人物❷右側的深色背景。

◆繪製芭蕾舞裙

33 取A10，以筆尖在人物❷的芭蕾舞裙上暈染線條，以繪製裙子的皺褶。

34 重複步驟33，將芭蕾舞衣左側暈染上色，以繪製亮部。

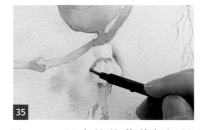

35 取A11，以圭筆將芭蕾舞裙暈染上色，以增加層次感。

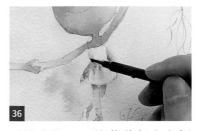

36 重複步驟35，將芭蕾舞衣左側暈染上色。

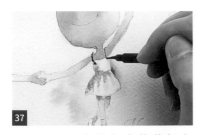

37

取A12，以圭筆勾畫芭蕾舞衣的肩帶。

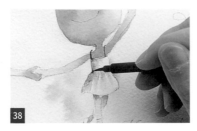

38

重複步驟37，將芭蕾舞衣左側暈染上色，以繪製暗部。

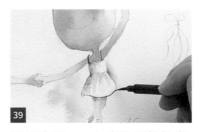

39

重複步驟37，勾畫裙擺的輪廓。

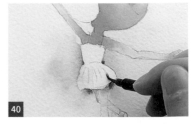

40

取A2，以圭筆在人物❶的芭蕾舞裙上繪製線條，為皺褶。

◆繪製芭蕾舞鞋及人物細節

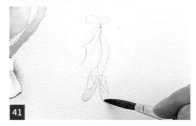

41

取A2，以筆尖將芭蕾舞鞋暈染上色，以繪製亮部。

42

取A13，以圭筆繪製人物❶的髮帶。

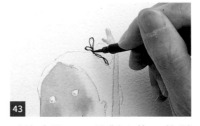

43

重複步驟42，繪製人物❷的髮帶。

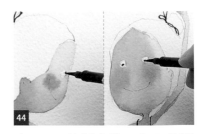

44

取A14，繪製人物❶和❷的眼珠。

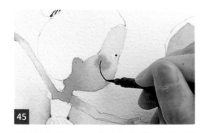

45

重複步驟44，勾畫人物❶的嘴巴。

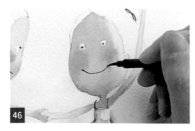

46

重複步驟44，勾畫人物❷的嘴巴。

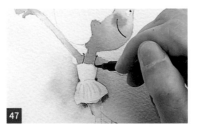

47

重複步驟44，勾畫人物❶芭蕾舞衣的肩帶。

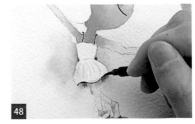

48

重複步驟44，勾畫人物❶的芭蕾舞裙輪廓。

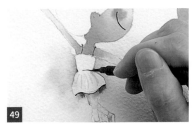
49

重複步驟44，勾畫人物❶芭蕾舞裙的腰帶輪廓。

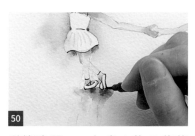
50

重複步驟44，勾畫人物❶芭蕾舞鞋的輪廓及綁帶。

51

重複步驟44，勾畫人物❷芭蕾舞鞋的輪廓及綁帶。

52

取A15，繪製人物❶的耳窩。

53

重複步驟52，繪製人物❷的耳窩。

54

取A15，勾畫人物❶雙腳的輪廓。

◆繪製頭髮

55

重複步驟54，勾畫人物❷雙腳的輪廓。

56

取A16，以筆尖將人物❶的髮髻右側暈染上色，以繪製亮部。

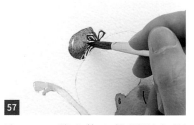
57

取A15，將人物❶的髮髻左側暈染上色，以增加層次感。

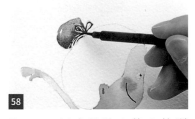
58

取A14，以圭筆將人物❶的髮髻右下角暈染上色，以繪製暗部。

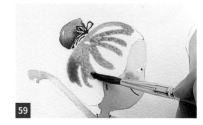
59

取A16，以筆尖將人物❶的頭髮上側暈染上色，並預留白線不上色，以繪製出亮部。

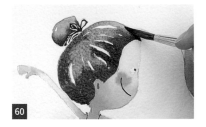
60

取A15，將人物❶的頭髮下側暈染上色，以增加層次感。

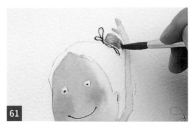

61

取A17，將人物❷的髮髻上側暈染上色，以繪製亮部。

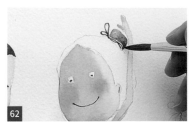

62

取A6，將人物❷的髮髻下側暈染上色，以增加層次感。

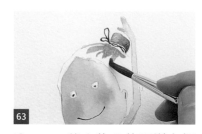

63

取A18，將人物❷的頭髮上側暈染上色，以繪製暗部。

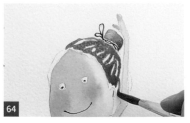

64

取A6，將人物❷的頭髮下側暈染上色，並預留白線不上色，以繪製出亮部。

◆繪製其他細節

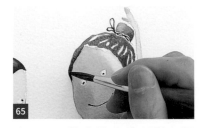

65

取A18，將人物❷的頭髮左側暈染上色，以繪製暗部。

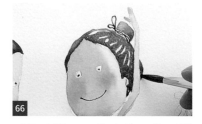

66

重複步驟65，將人物❷的頭髮右側及邊緣暈染上色。

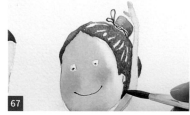

67

取A14，將靠近人物❷臉部的頭髮暈染上色，以加強繪製暗部。

68

取A9，以圭筆勾畫芭蕾舞鞋上的綁繩，並繪製芭蕾舞鞋尖端的暗部。

69

重複步驟68，寫上文字「Have A Nice Day.」。

70

取A8，以筆尖將人物❶的背景暈染上色，使人物因深色背景而更凸顯。

71

最後，取清水，將步驟70繪製的水彩暈染開，使背景色更自然即可。

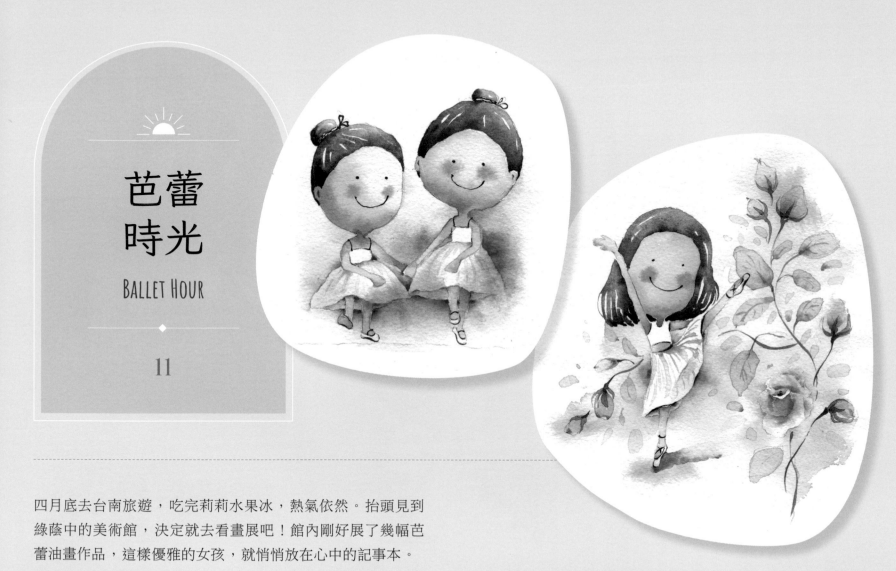

芭蕾
時光

BALLET HOUR

11

四月底去台南旅遊,吃完莉莉水果冰,熱氣依然。抬頭見到綠蔭中的美術館,決定就去看畫展吧!館內剛好展了幾幅芭蕾油畫作品,這樣優雅的女孩,就悄悄放在心中的記事本。

回台北時,繡球花正盛開,忙著畫初夏裡的繡球與貓,芭蕾女孩只能暫存腦海中,突然,疫情中斷了暖暖的微風,在無能為力時,一張一張穿蓬蓬紗裙的女孩,慢慢安頓了慌亂的心緒,畫著畫著,微笑也跟著蔓延開來。

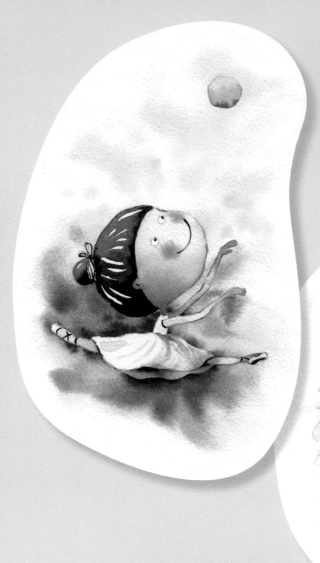

Ballet Time

完成圖

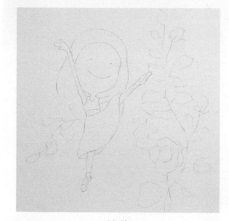

線稿

A1	Z18藍 + 50%水		**A11**	Z11冷褐 + 50%水
A2	Z13草綠 + 50%水		**A12**	Z11冷褐 + Z08藍紫 + 50%水
A3	Z05紅 + 50%水		**A13**	Z21藍黑 + Z06暗紅 + 30%水
A4	Z12膚色 + 70%水		**A14**	Z06暗紅 + Z08藍紫 + 30%水
A5	Z12膚色 + Z10紅褐 + 50%水		**A15**	Z05紅 + 70%水
A6	Z10紅褐 + 30%水		**A16**	Z13草綠 + Z01淺黃 + 50%水
A7	Z18藍 + Z08藍紫 + 50%水		**A17**	Z14深綠 + 50%水
A8	Z20靛藍 + 50%水		**A18**	Z14深綠 + Z09土黃 + 50%水
A9	Z06暗紅 + 50%水		**A19**	Z14深綠 + Z10紅褐 + 50%水
A10	Z11冷褐 + 70%水		**A20**	Z14深綠 + Z21藍黑 + 50%水

A1
A2
A3
A4
A5
A6
A7
A8
A9
A10
A11
A12
A13
A14
A15
A16
A17
A18
A19
A20

◆繪製背景底色

取清水，以筆腹將畫紙上渲染。（註：須避開人物不渲染；裙擺下側可局部渲染。）

取A1，將背景暈染上色，以繪製背景的底色。

取A2，在植物的位置暈染上色，以繪製植物的底色。

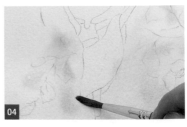

以乾淨水彩筆順著人物邊緣暈染，以填補留白處。

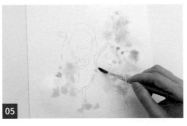

取A3，將玫瑰花、花苞及花瓣的位置暈染上色，以繪製底色。（註：須避開右下側玫瑰花的花心不暈染。）

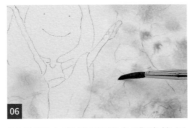

以乾淨水彩筆順著身體邊緣暈染，以填補留白處。

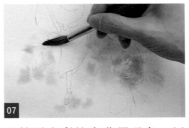

以乾淨水彩筆在背景吸色，以吸除過多的水彩。

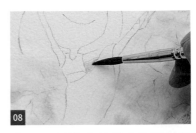

取A1，以筆尖順著人物邊緣暈染，以填補留白處。

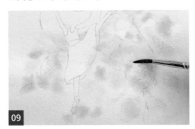

以乾淨水彩筆在右下側玫瑰花的花心周圍吸色，以吸除過多的水彩。

如圖，背景底色繪製完成。（註：背景初步上色完成後，須等水彩乾，才能繼續繪製。）

◆繪製人物膚色、腮紅

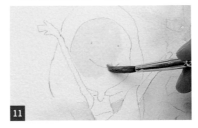

取A4，以筆尖將臉部左上側暈染上色，以繪製亮部。

重複步驟11，將雙手、雙腳及腰部暈染上色。

13 取A5，將臉部右下側暈染上色，以增加層次感。

14 取A6，將頸部暈染上色，以繪製暗部。

15 重複步驟14，將雙手、雙腳及腰部暈染上色。

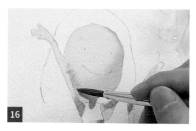

16 重複步驟14，將臉部左下側暈染上色。

◆ 繪製加深背景色及裙子暗部

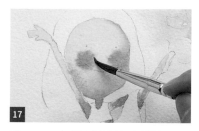

17 取A3，在臉部暈染出腮紅。

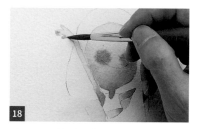

18 取A6，將左手暈染上色。

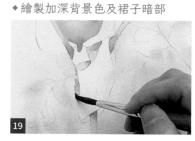

19 取A1，將人物左側背景暈染上色，使人物因深色背景而更凸顯。

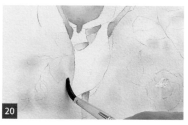

20 取清水，將步驟19繪製的水彩暈染開，使背景色更自然。

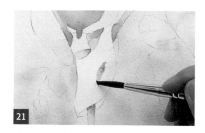

21 取A7，將裙子表面暈染上色，以繪製皺褶。

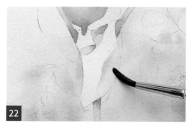

22 取清水，將步驟21繪製的水彩暈染開，使皺褶水彩更自然。

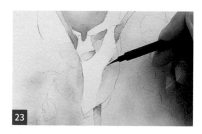

23 取A8，以圭筆將皺褶左側暈染上色，以繪製暗部。

24 重複步驟21-23，將裙子內部暈染上色。

25 取清水，以圭筆在裙子上側渲染線條。

26 取A3，以圭筆在裙子上側暈染上色，以繪製裙子的摺痕。

27 取A9，將靠近裙子的腰帶處暈染上色，以繪製暗部。

28 取A7，在裙子下側暈染線條，以繪製裙子的摺痕。

◆繪製頭髮

29 重複步驟19-20，在裙擺的邊緣，繪製深色背景。

30 取A8，以圭筆將裙擺的邊緣暈染上色，以繪製暗部。

31 取清水，將步驟30繪製的水彩暈染開，使背景色更自然。

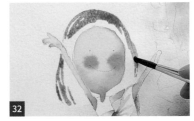

32 取A10，以筆尖將頭髮上緣暈染上色，並預留白線不上色，以繪製出髮絲。

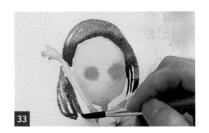

33 取A11，將頭髮下緣暈染上色，以增加層次感。

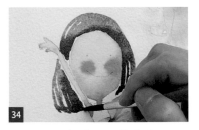

34 取A12，將髮尾暈染上色，以繪製暗部。

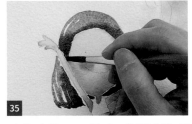

35 重複步驟34，將右手附近的頭髮暈染上色。

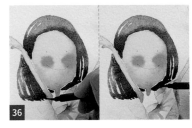

36 取A13，將髮尾暈染上色，以加強繪製暗部。

◆繪製人物細節

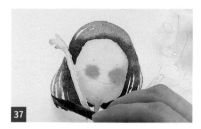
取A11，以圭筆在頭髮邊緣勾畫髮絲。

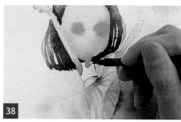
取A13，以圭筆勾畫上衣的輪廓。

重複步驟38，繪製人物的眼睛及嘴巴。

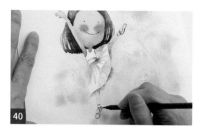
重複步驟38，勾畫芭蕾舞鞋的輪廓及綁帶。

◆繪製玫瑰花

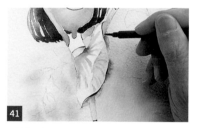
重複步驟38，勾畫裙擺的輪廓。

取A15，以筆尖將玫瑰花暈染上色，以繪製亮部。

取A9，以圭筆在玫瑰花兩側暈染上色，以繪製暗部。

重複步驟42-43，持續繪製左側玫瑰花。

重複步驟42-43，持續繪製右側玫瑰花。

取A3，以筆尖將花瓣間暈染上色，以增加層次感。

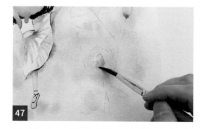
取清水，將步驟46繪製的水彩暈染開，使花瓣水彩更自然。

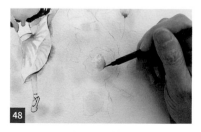
取A9，以圭筆將花瓣間暈染上色，以繪製暗部。

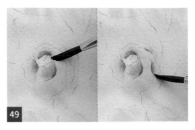

49 重複步驟46-48，持續在花瓣間暈染上色，使花朵更有立體感。

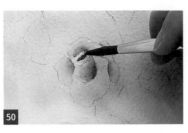

50 取A14，以筆尖將花心暈染上色。

51 取A9，以圭筆將花心暈染上色，以繪製暗部。

◆繪製植物的深色背景、花苞及花萼

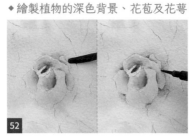

52 重複步驟29-31，在玫瑰花外側繪製深色背景，使玫瑰花因深色背景而更凸顯。

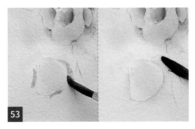

53 重複步驟19-20，在葉子周圍繪製深色背景。

54 取A16，以筆尖將未上色的花苞暈染上色，以繪製亮部。

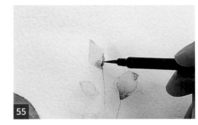

55 取A17，以圭筆將綠色花苞暈染上色，以繪製暗部。

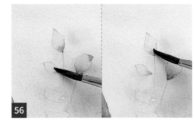

56 重複步驟54-55，繪製其他花苞後，以乾淨水彩筆在綠色花苞吸色，以吸除過多的水彩。

◆繪製莖部、葉子及花瓣

57 分別取A18及A19，以筆尖將花苞靠近莖部的一側暈染上色，以繪製花萼。

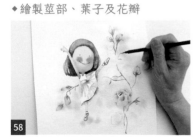

58 取A19，以圭筆勾畫莖部。

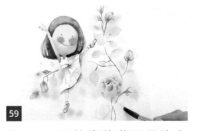

59 取A16，以筆腹將葉子暈染上色，以繪製亮部。

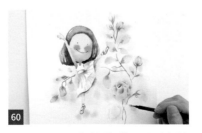

60 取A17，以圭筆將葉子尾端暈染上色，以繪製暗部。

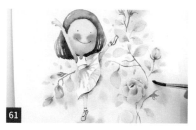

61

取A16，以筆尖在莖部附近繪製小片葉子。

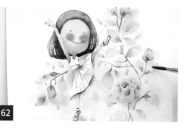

62

取A17，將小片葉子暈染上色，以繪製暗部。

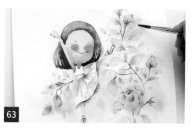

63

取A15，將莖部附近暈染上色，以繪製花瓣。

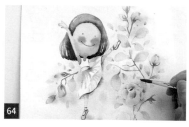

64

取A3，將花瓣暈染上色，以繪製暗部。

◆繪製其他細節

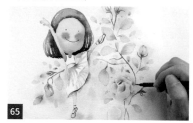

65

取A19，以圭筆勾畫莖部。

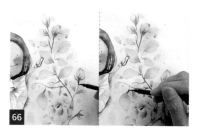

66

取A20，將花萼及葉梗暈染上色，以繪製暗部。

67

取A1，以筆尖將地面暈染上色，以繪製影子。

68

取A8，將影子暈染上色，以繪製暗部。

69

取清水，將步驟68繪製的水彩暈染開，使暗部更自然。

70

取A19，以圭筆勾畫莖部。

71

取A19，在葉子上勾畫葉脈。

72

最後，取A17，以筆尖在莖部附近繪製小片葉子即可。

國家圖書館出版品預行編目（CIP）資料

暖心手繪畫生活、話日常 ： 艾咪老蘇教你輕鬆繪
水彩 / 艾咪老蘇作.-- 初版.-- 臺北市：四塊玉文
創有限公司, 2023.10
面； 公分
ISBN 978-626-7096-64-2(平裝)

1.CST: 水彩畫 2.CST: 繪畫技法

948.4　　　　　　　　　　112016109

http://www.ju-zi.com.tw

三友官網

三友 Line@

書　　　名　暖心手繪畫生活、話日常：
　　　　　　　艾咪老蘇教你輕鬆繪水彩
作　　　者　艾咪老蘇

主　　　編　譽緻國際美學企業社・莊旻嬪
美　　　編　譽緻國際美學企業社・羅光宇
封 面 設 計　洪瑞伯
攝 影 師　吳曜宇

發 行 人　程顯灝
總 編 輯　盧美娜
美 術 編 輯　博威廣告
製 作 設 計　國義傳播
發 行 部　侯莉莉
財 務 部　許麗娟
印　 務　許丁財
法 律 顧 問　樸泰國際法律事務所許家華律師

藝 文 空 間　三友藝文複合空間
地　　　址　106 台北市安和路 2 段 213 號 9 樓
電　　　話　（02）2377-1163

出 版 者　四塊玉文創有限公司
總 代 理　三友圖書有限公司
地　　　址　106 台北市安和路 2 段 213 號 9 樓
電　　　話　（02）2377-4155
傳　　　真　（02）2377-4355
E - m a i l　service@sanyau.com.tw
郵 政 劃 撥　05844889 三友圖書有限公司

總 經 銷　大和書報圖書股份有限公司
地　　　址　新北市新莊區五工五路 2 號
電　　　話　（02）8990-2588
傳　　　真　（02）2299-7900

初　　　版　2023 年 10 月
定　　　價　新臺幣 460 元
I S B N　978-626-7096-64-2（平裝）